同舟共濟

《清明上河圖》與北宋社會的衝突妥協

曹星原　著

石頭出版

同舟共濟
《清明上河圖》與北宋社會的衝突妥協

作　　者：曹星原
執行編輯：黃文玲
美術設計：曹秀蓉

出 版 者：石頭出版股份有限公司
發 行 人：龐慎予
社　　長：陳啟德
副總編輯：黃文玲
行銷業務：洪加霖
會計行政：陳美璇
登 記 證：行政院新聞局局版台業字第4666號
地　　址：106台北市大安區敦化南路二段34號9樓
電　　話：（02）2701-2775（代表號）
傳　　真：（02）2701-2252
電子信箱：rockintl21@seed.net.tw
網　　址：www.rock-publishing.com.tw
劃撥帳號：1437912-5 石頭出版股份有限公司
印刷製版：鴻柏印刷事業股份有限公司
出版日期：2011年4月　初版
定　　價：新台幣 750 元

ISBN 978-986-6660-16-0

國家圖書館出版品預行編目（CIP）資料

同舟共濟：《清明上河圖》與北宋社會的
衝突妥協/曹星原 作
--臺北市：石頭，2011.04
面；19×26公分
ISBN 978-986-6660-16-0（精裝）

1.中國畫 2.畫論 3.社會生活 4.北宋

945.2　　　　　　　　　　100002625

When the Boat is Rocked: Reading Social Negotiations of the Northern Song in
Qingming shanghe tu by Hsingyuan Tsao was first published by Rock Publishing
International, Taipei, 2011

Address: 9F., No. 34, Section 2, Dunhua S. Rd., Da'an Dist., Taipei 106, Taiwan
Tel: 886-2-27012775
Fax: 886-2-27012252
E-mail: rockintl21@seed.net.tw
Website: www.rock-publishing.com.tw
Price: NT 750
Printed in Taiwan

目次

鳴謝

　　從開始寫作這本書至今已經十多年。寫作的起因源於我在理德大學（Reed College）任教時，爲了方便學生理解手卷的形制特殊性，於1998年獲得了Mellon Foundation的慷慨資助，使得我能夠從北京故宮博物院購買了高質量的反轉片。生平第一次，我能夠在數位技術的幫助下，將豆粒般的人物放大到幾寸見方，真正看清楚畫面上的內容。如果沒有理德大學最初的支持，以後的工作是無法想像的，因此，我特別感謝理德大學電腦工作室的全體人員、教務長Linda Mental、及吳千之老師等人的鼓勵和支持。

　　十二年來，這本書幾乎經過了十易其稿，終於從教學材料昇華爲研究論文，又昇華爲一本有獨特立論的研究著作。在文稿已經殺青之後，幾乎要付梓之際，又產生了新的想法，做了最後的改動。文章千古事，得失寸心知啊！所以我想藉此篇幅向所有在這個過程中給予幫助的同仁、朋友等一一致謝。

　　首先感謝已故遼寧省博物館的楊仁愷先生的不吝賜教和幫助。楊先生細心地爲我敘述了當年如何在東北博物館的地下

室找到這件作品，並初步定為寶笈三編本中提到的珍貴宋本。從而激發了半個多世紀的國際《清明上河圖》熱。因此，我深得福於前輩研究者的辛勤耕耘，深深感謝他們的學術土壤裡的不斷開墾。在研究過程中我得到了北京故宮博物院前院長楊新先生一家和楊伯達先生的熱情幫助，以及故宮博物院研究員單國強、余輝、李湜、董正賀等人的悉心幫助。感謝河南鄭州的黃河博物館以及黃河研究院的同仁們，細心地為我解答了各種有關汴河與黃河史的問題。河南省美術出版社總編王安江以及河南省洛陽市文化局的侯震先生安排沿黃河考察之行，不但使我更瞭解了風土人情，而且親身體會了黃河、伊水以及洛河三者之間的差別。沒有以上提到的各位老師同仁從各種方面提供第一手資料的幫助，完成這個研究實屬不可能。

我特別感謝國立臺灣大學藝術史研究所所長陳葆真教授對我的學術的認可和慷慨支持。在我的研究不過小荷尖角之時，陳教授賜我到國立臺灣大學做專題演講，後來又在我不知情的情況下，鼎力推薦臺灣著名美術出版社—石頭出版社—接受出版本書。

在研究和寫作的過程中，芝加哥大學圖書館、哈佛大學圖書館、史丹佛大學圖書館、加州大學‧柏克萊圖書館、普林斯頓大學圖書館、巴黎國立圖書館、倫敦英國國家圖書館和美國國會圖書館等部門的大力協助，謹此致謝。在寫作過程中，作為普林斯頓高等研究院歷史所（Institute for Advanced Study, Princeton）的研究員，我得到了研究院圖書館的大力支持，並同時享受到了無可比擬的研究條件，謹此向所有贊助研究院的人們和院裡的全體工作人員表示衷心的感謝。另外，我還要感謝英屬哥倫比亞大學亞洲圖書館劉靜女士的鼎力相助。

加拿大維多利亞大學歷史系教授郭適（Ralph Croizier）給我的幫助無法僅以謝字表述。當我終於在1999年完稿的《清明上河圖》研究的英文稿收到退稿信時，我明白該文在寫作過程中就應該由母語為英語的學者過目後再寄出，但我一直是求遍周遭無人肯伸援手給與點撥。在此困窘為難之際，他不但閱讀最初的英文稿，並做出有益建議，我又再三改寫，終於得到出版，謹此致謝。我更希望感謝《宋元研究》的編輯們，早在2000年就出版了我的英文原稿中的一部分。藉此機會，我還希望感謝華盛頓大學歷史系伊佩霞（Patricia Ebrey）教授，感謝她多年來一直從各方面給我的幫助和在關鍵時刻給予我至關重要的點撥。普林斯頓大學的謝伯軻先生（Jerome Silbergeld）和芝加哥大學的巫鴻先生，以及文以誠（Richard Vinograd），更是在我研究本書的最初階段給了我無須語言表述的支持和演講發表論點的機會。

我最應該感謝我的孿生兒子曹與和曹可（Julian 和Benedict），十幾年來他們伴隨著

我東西奔波，從蹣跚學步的幼兒長成英姿少年的過程中，給予我無限的寬容，並且習慣了我的忙碌。更重要的是，他們給予我無條件的支持、鼓勵和永遠的精神安慰。兩歲多時，半夜在書房找到我後，不但絕無委屈的哭泣，反而把自己拖來的小被子鋪在書房的地毯上，摟著絨毛玩具動物讓媽媽看著，接著睡。五歲時隨著我去黃河考察，在佈滿淤泥的河灘上找鳥窩，雖然屢屢滑倒、滾滿一身金黃的河泥，但是他們卻視之為世上最令人開心的遊戲。一趟趟去圖書館的經歷，卻被他們出乎我意料地將圖書館的最高標準定在收藏兒童讀物的多寡。當然，普林斯頓大學火石圖書館（Firestone Library, Princeton University）的兒童讀者中心是他們永遠不能忘懷的遊樂場。

如果沒有陳啟德先生創辦的石頭出版社以出版美術史研究叢書為己任，立意出版高質量的美術研究書籍，沒有出版社的精英編輯群體，諸如需要大量精美圖片說明問題的《清明上河圖》研究，則很困難。因此我感謝陳先生的投入。但是，最深重的感謝應歸於黃文玲女士，沒有她多年如一日與我的溝通聯絡和最後的編輯，本書的問世是不可能的。

最後，容我感謝北京中央美術學院的朱乃正教授。我一遍一遍地更改書名，朱老師就一遍一遍地重新題字。如果沒有他那和穆而又雄放的題字，這本書將會遜色很多。更為重要的是，朱老師的書體出於宋字，尤其是以熙、豐、元祐年間的蘇米二家作為基礎，然後以當代的經驗演化為自我書體，更為本書研究的內容點睛提神。

曹星原

2011年3月
於溫哥華與可軒

前言

　　雖然《清明上河圖》（圖1，《石渠寶笈》三編著錄本，
此後以《清明上河圖》簡稱之，其他版本另注明）已經被公
認為是表現十二世紀初北宋末年徽宗時的清明盛世的作品，
筆者根據十數年在宋代文獻中翻檢所得和對本作品的仔細閱
讀，將在本書中論證這件作品不是通常所認為的「歡慶盛
世」的作品，而是直述雖然面臨困境，但是，由於同舟共濟
的精神和當時帝王秉持的「上善若水」安民治世的思想，保
證了社會的平和。[1]

　　從美術研究的角度來看，一件作品的中心，往往表達了
主題。《清明上河圖》的中心部分表現的是當一條船正在逆
流通過虹橋時，在急流中失控。但是無論是橋上、河邊的過
往行人，還是船上的男女老少，眾人同心協力、同舟共濟努
力控制局面（圖2）。從這個圖像中心說明了兩個問題：一是
意料之外的事件突發，二是大家對突發事件的齊心協力的處
理。多年來，許多學者為畫中沒出現任何歡慶場面而困惑的
原因，在於陷入理解本畫為「歡慶盛世」的世事頌揚作品。
筆者認為《清明上河圖》不是對盛世的頌揚，而是表現了由

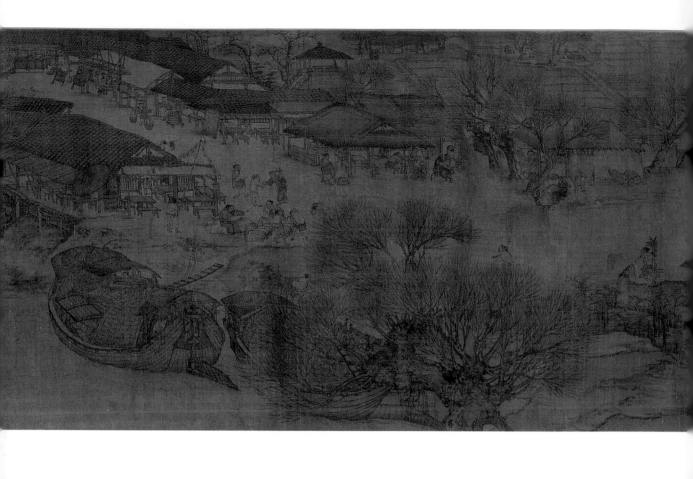
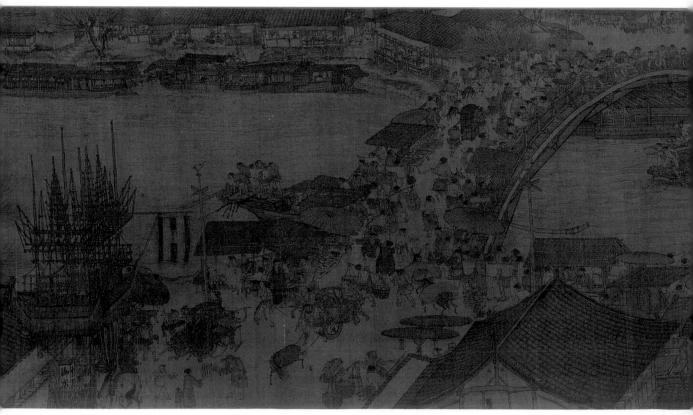

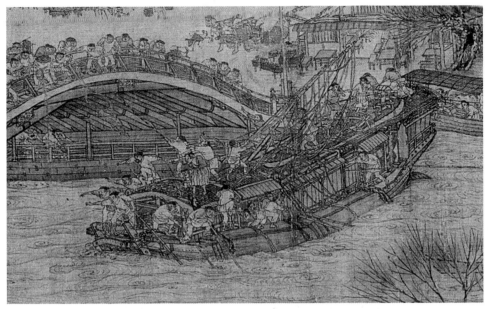

圖2 | 張擇端《清明上河圖》局部
畫卷中心部分,當一條船正在逆流通過虹橋時,在急流中失控。但是無論是橋
上、河邊的過往行人,還是船上的男女老少,眾人同心協力、同舟共濟努力控制
局面。站在船頂上,身邊有幼子的這位女性儼然是本圖中心,更是混亂場景中的
指揮官。從視覺文化分析的角度來看,在這樣中心位置出現的人物絕不是偶然,
而是精心佈置的結果。由於缺乏論證材料,筆者不敢妄加想像地猜測。

於社會改革和自然災害同時導致了社會的動盪之時,在民情低迷的社會環境中,同舟
共濟、面對逆境,所以不可能表現任何歡慶的場面。更重要的是,作品所採用的寫實
手段是一個看似直面的敘述方式,實際是間接地向特定的觀者群展示了一個以平民意
識的心態,表達政府體恤下民並與子民同舟共濟,以渡難關。這個畫中的社會竭力渲
染了自己以強有力的漕運為樞紐,以改革、控制了的市場經濟為手段,以清明時節和
酒的關係為敘述修辭手法,描繪出一幅極具平民思想的社會氛圍,同時還隱喻了「變
法」和對汴河的充分利用給社會帶來的良性變化以及眼下的波折。

　　本書將從不同於以往的學術角度來著重討論如下三個問題:(1)對《清明上河
圖》所表現的內容的重新論證;(2)《清明上河圖》的繪畫風格與公認的成畫時間的
宮廷盛行風格的不吻合;(3)確認《清明上河圖》的成畫原因和時間。通過對這三
個問題的討論,本書最後提出,《清明上河圖》表現的是北宋中期雖然出現突發的社
會風暴,但是新興沿河市場以及由於變法與漕運所達至的繁榮,和「上善若水」的理
想治世概念、上下應該風雨同舟、共渡難關的精神。借用佔據畫面三分之一強的汴河
之水,充分體現神宗的變法是「上善若水,水善利萬物而不爭,處眾人之所惡故幾

於道」。畫面中心部分的虹橋，和橋下逆流而上的船隻即將碰撞順流而下的船隻的瞬間，影射的是同舟共濟的精神，影射了神宗（1046–1085）的變法雖然「利萬物而不爭」卻「處眾人之所惡」。由於作品選擇了清明後的陽和之時，萬物復甦，汴河水口開通，河市在春天復甦，上善門一帶的繁榮祥和的社會氣氛。「上善門」是汴河通往東京內城的第二個門，神宗熙寧十年時，改名為上善。取老子「居善地，心善淵，與善仁，言善信，正善治，事善能，動善時。夫唯不爭，故無尤」之意。因此，作品表現手法不但力斥唐代藝術中那種表現廟堂之壯麗典雅的手法，排斥誇張、裝飾、神秘視覺表現因素，更以帶有自然主義傾向、強調不偏不倚地塑造自然的存在為特點。

本書不贊同以往將《清明上河圖》作為表現北宋末年盛世的作品的另一個表現手法上的原因是，《清明上河圖》的風格、手法遠不同於徽宗朝宣和年間畫院中形成的膾炙人口的「宣和體」。所謂的「宣和體」是以山水、花鳥、宮室台閣為題材，強調工致富麗、精確生動，在刻畫上強調畫工的法度，色彩上強調明麗、典雅、富貴。極大程度地體現出以藝術顯示出宮廷的壯麗氣韻。南宋畫家如馬遠等，即是繼承了「宣和體」的衣缽又有所變化的例子。總體而言，旖旎、壯麗、富貴、典雅等特點共存，構成了「宣和體」藝術特點的中心組成部分。因此，無論從哪個角度看，以現實再現為表象、表現了對平民風俗、情愫深含體惜之情的《清明上河圖》，都不可能是徽宗時期「宣和體」盛行時的產物。而且，在宣政年間，無法找到與之相同風格的繪畫作品。所以，從風格到內容，本畫更應該是十一世紀中期經歷了變法以來種種社會波折和社會批評，而以最委婉的手法為神宗朝的作為一方面進行申辯，另一方面表達同舟共濟的姿態的作品。以看似不偏不倚的寫實記錄手法「再現」一個平和並又相對富庶的風俗景觀，雖然遇到風波，但是堅定保持風雨同舟的態度。

對批評者的回應和對被批評者的支持通過一個表現城市風俗的繪畫，來展現一個社會的政治氛圍、文化環境以及其經濟模式。一張歐洲十九世紀的風俗畫在前工業期可以作為批評社會的有力武器，如庫爾貝的《採石者》（圖3），更如小吏鄭俠在1074年奉呈給神宗，批評變法給社會帶來災難的《流民圖》。同樣道理，一張帶有特定指向風俗情趣的繪畫，也可以作為說服世人的工具。雖然《清明上河圖》蜚聲中外的重要性之一，是從對漕運和市肆的描繪給我們留下了研究北宋的可貴圖像文獻。但《清明上河圖》絕不是一般意義上的風俗畫，而是以強調市庶俚俗、為宮廷政治所用的風俗畫，是以畫指事、以畫論世的典範。本書將第一次明確地將《清明上河圖》的成畫年代與北宋的政治經濟明確地聯繫起來，確認本作品是向皇后族系出於對己家族的名

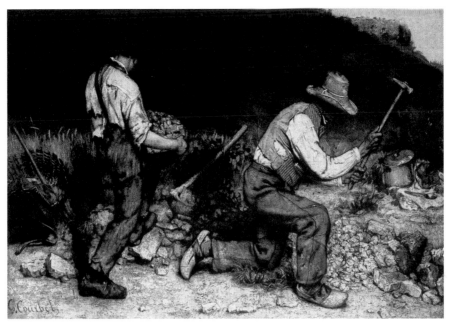

圖3 | 古斯塔夫・庫爾貝（Gustave Courbet, 1819–1877）
《採石工》1848年 165 × 257 公分
這件作品在第二次世界大戰中與另外154 件作品，於
1945年在轉移的過程中被盟軍的砲彈炸毀。

譽的保護，也出於對神宗皇帝體惜民眾的治世政策所表達的委婉溢美之意，而產生的作品。更重要的是，這件作品在神宗朝經歷了巨大的社會和政治風波之後，以同舟共濟的姿態重新解釋君臣和家族之間的政治紐帶。

本書的撰述另一個宗旨還在於從對圖中描繪的北宋東京一角的入微研究，來揭示北宋京城的市肆與河市生活。尤其是新興於北宋的河市；隨著漕運在北宋的發展，沿汴河兩岸而勃興的市集，更成為這件鎮國之寶的描述對象，並隱喻式地強調了通過對源源不斷的漕運物資所給開封城內城外的普通市民帶來的富足。通過對市肆、河市在這件作品中的描繪，從而達到了委婉地宣揚北宋帝王秉持「上善若水」的謙和低調來解決國計民生的政治特徵和經濟形態。同時，這件呈獻給神宗的作品或者可以被理解為帝王家族以圖像（圖像的力量）無言地回應了指責他置百姓生計於惘然的批評，同時也達到表白后族維護神宗的立場的目的。正是由於這一段罕為人知的宮廷內幕與這件作品的密切關係，不多的幾個知情人也三緘其口，以至於只載錄不見經傳但獨出於向皇后族人的《向氏評論圖畫記》。

本書將諸派各家對《清明上河圖》的研究略作簡要介紹之後，筆者將對這件作品的結論進一步討論。本書的另一個特點是借用重讀和深讀的手段，重新推敲《清明上

河圖》後部留下的各家跋文，進一步考察其內涵，最後達到重新解讀並以此再次考察以往未能回答的問題。正是由於以往對這些跋文的某些誤讀而導致了後人對這件作品的誤解。但正是由於這些誤解，這件作品歷經了千年的收藏、轉手、複製等文化流傳，而最終演繹爲一件極有代表性的代言文化政治的繪畫作品。特別是在明代以來，這件作品的政治職能的發揮十分充分——當然這一部分不是本書的考察內容。但是無論是在北宋的原創時期還是在明清兩朝的承襲演變期，這件作品，以及演繹於這件作品的後世諸本，都充分以繪畫的形式表現了中國古代經濟不僭越於政治掌控的特性。這一件《清明上河圖》表現的是以沿運河、運輸爲中心的市民消費經濟在皇帝控制下的繁榮。並且無論從構圖上，從繪畫手法上，從內容選取上，都著重利用了「宋人通俗，諧於里耳」的平民文化精神特徵，從而有效地達到作品的針對性。[2]

通過對這件作品的研究我們還能看到，無論是消費者還是銷售者都必須服從、依賴於由宮廷政治掌管的市場才能生存。雖然宋代的經濟在很大的程度上比五代、唐等先朝看似更爲自由，但是這種自由只是表象。其本質是更爲有力的政府對市場運作的徹底操縱，尤其是變法以後對市易的管理方式。有些對宋代經濟的研究注意到了「衣食住行是個人消費中最基本和最重要的內容。就飲食方面看，茶坊酒肆在城市中普遍存在就是城市消費經由市場的明證之一」。[3] 但是卻忽略了另一個重要的事實：北宋政府對酒類的釀造和銷售的嚴格控制，並使其成爲政府的一項重要稅務收入，尤其是王安石變法之後。[4] 因此，筆者對《清明上河圖》的研究所得出的結論是，雖然圖中所表現的有繁榮的市場經濟的表象，但是其經濟內部結構仍然不是市場經濟，而是爲政權服務的計劃經濟。個人或生產消費在通過被政府嚴格控制的市場經濟的交換時，消費活動進入了政府的稅收規劃。

但是，宋代都城坊牆的崩圮，迫使宋代的經濟模式無法沿襲唐代城坊經濟模式。[5] 更由於有宋一代取士的標準隨著對新經濟模式的控制之需要而產生了變化。如在天聖八年時，富弼在他上書皇帝〈議制舉書〉中力言「斯文丕變，在此一舉」。建議「命試之際，先之以《六經》，次之以正史，該之以方略，濟之以時務」，以便指導士人「翕然修經濟之業，以教化爲心，趨聖人之門，成王佐之器」。[6] 說明對經濟的理解和管理能力以爲科舉應試的部分。從美術表現的角度看，《清明上河圖》正是通過對似乎無政府干涉的、繁榮的市場經濟表象的描繪，以圖像闡述了政府對經濟和社會的控制方式是「天網恢恢，疏而不漏」的全民化經濟控制下的力求繁榮模式。[7]

本書不再複述筆者在幾年前發表的文章證明本畫表現的是東京開封，僅在文中適

當之處略略提及。[8] 本書第一章先將《清明上河圖》的研究略作總結，並提出對《清明上河圖》主題的爭辯。第二章將由對「清明」二字的辨識、辯說，最後提出新的辯論。在第三章中，筆者挑戰了對跋文內容的理解，並由對跋文重新理解的基礎上，討論《清明上河圖》在十二世紀下半葉的蹤跡。筆者在第四章中將《清明上河圖》的繪畫功能加以討論，並將其作爲圖畫的社會屬性加以分析而提出：這件作品無法歸入《宣和畫譜》中所列的畫種，而屬於爲了特殊原因與目的而創作的作品。第五章從對北宋的市、肆與風俗畫的關係入手，著重討論爲什麼《清明上河圖》上有如此多的酒肆和酒店。酒與清明時節，與《清明上河圖》究竟是什麼關係？通過第六章細緻地討論汴河與河市文化以及酒文化只能在漕運和市場十分發達繁榮的情況下才得以健康地發展的事實，《清明上河圖》是委婉地通過酒市在敘述一個複雜的社會問題。這個社會問題或者可以從第七章中對「今體畫」和宣和體的矛盾和衝突中得到解答。通過神宗與郭熙和徽宗與郭熙的對比研究，我們終於可以看到神宗的親民思想在《清明上河圖》中的充分表現。第八章和第九章則著重從神宗皇帝處理《流民圖》前後的宮廷內外的情況討論。最後通過再次對張著的跋文發問而找出以往從未提出的問題：爲什麼向家得天獨厚成爲北宋唯一記錄了這件作品的見證人。只有在我們將這件作品放在神宗朝的政治文化環境的種種糾葛中，才能夠真正達到有效的從政治和社會文化的角度重讀並且重新闡釋《清明上河圖》中所隱含的層層深意。

1

《清明上河圖》研究面面觀

　　本書對久享盛譽的北宋（960–1127）手卷《清明上河
圖》的研究認爲，該作品是一個以平民意識代言政治，但不
以宣揚政治爲其表面特徵的作品的代表。自五十年代這件手
卷重新面世以來，許多學者不約而同地將這件作品歸類於對
北宋末年謳歌讚頌的作品類型，或是對普遍意義上清明盛世
的褒揚。真正仔細推敲了作品所表現的內容之後就會發現，
從頭到尾，手卷是以心平氣和、穩溫中庸的眼光對街道和市
井生活作細膩觀察和描述，而不是帶有誇張和粉飾性質的歌
頌。[1] 更爲重要的是，這件長達五公尺餘的作品中根本沒有
出現任何重要的政府、官方或城市的地標，相反，作品中只
有非常平民化的、處於經濟中下階層的城市景觀和下層的引
車賣漿者流。這件作品的「清明」之處正在於其表現了酒文
化在下層人群生活中的各個層面。酒文化的繁榮當歸功於政
府對傳統市場的革新和改造，也由於政府漕運得力而糧食才
能源源不斷地來自南方，才能夠給社會保障了溫飽之外還提
供大量造酒的穀物。這件作品巧妙地借用了清明時節的飲酒
習慣在中國民眾中的重要地位，以及平淡樸實的描寫手法，

爲當政者的行爲正名。

《清明上河圖》的著眼點是「清明」時節，所以畫面處處是酒，正應了中國文化中清明與酒的密切關係。歷代詩中更是比比皆談清明的酒。最膾炙人口、婦孺皆知的莫過於晚唐著名詩人杜牧的一首絕句〈清明〉：「清明時節雨紛紛，路上行人欲斷魂，借問酒家何處有，牧童遙指杏花村。」[2]《清明上河圖》所表現的社會不同於前詩，而應該改寫爲：清明時節花紛紛，河市船人漾春魂。放眼酒家處處有，店店比鄰杏花村。

從藝術手法的角度來看，《清明上河圖》是一幅用質樸寫真法描繪了帶有寫照真實狀況的風俗畫情調的長卷。現存史料顯示，對《清明上河圖》的關注出現在金朝和南宋之際，到元末、明初時，對《清明上河圖》的記錄明顯增多，而大量與寶笈三編本不盡相同的摹本也隨之出現。近幾年開始出現從美術史角度的研究，飛速發展，各家各派，從不同的角度、理論和體系提出了對這件作品的不同看法和闡釋。不但仁智各見地爭論作品的「完整」與「殘缺」、表現的是「春天」或「秋天」、是否汴京抑或其他城市、是東水門還是新鄭門，但是，絕無爭議的一點是，我們對作者張擇端的生平仍是一無所知。由於作品採用了質樸的寫真手法、不加修飾，毫無鉛華刺目、但又令人信服地表現了北宋都市的平民生活場景和細節，而被歷代視爲美術創作中的傳奇性傑出作品。一千年來被精心地收藏、轉手和不斷地複製、不斷地在不同的社會環

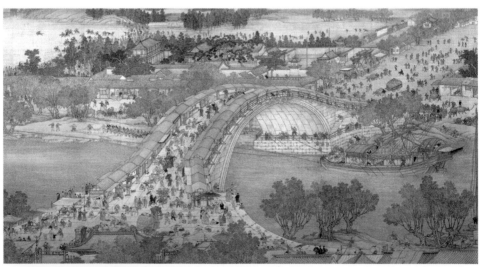

圖4｜《清院本清明上河圖》局部
卷 絹本 設色 35.6 × 1152.8 公分
台北 國立故宮博物院
十八世紀初的版本

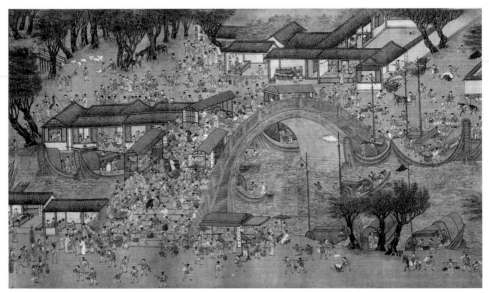

圖5 ｜ 明 仇英《清明上河圖》局部
卷 絹本 設色 30.5 × 987.5 公分
瀋陽 遼寧省博物館

境下被重新闡述。每一次對這件作品的重述都是對這件作品的一次新的闡釋，但是自從「寶笈三編著錄本」於1950年代末重現之後，學者們注意到「寶笈三編著錄本」與其他各本的迥異。與其他各本相比較，除「三編著錄本」首先沒有明顯的清明節或歡慶內容外，其他傳世的幾十個本子所表現的內容和圖像卻都基本類似《清明上河圖》（圖4、圖5）演繹而成。

一、主題的爭辯

在過去的五十年裡出版的大部分學術論文都為《清明上河圖》中的清明二字誘導，皆努力在畫中尋找與清明節有關的細節，或是盛世的情境。由於作品畫幅小，絹色略舊，仔細辨讀十分困難。近年來，《清明上河圖》已被複製成數十億至數百個不同的印刷和手繪版本，在自北宋以降的近一千年中，每一次《清明上河圖》的複製和重述都是對這件作品的一次新的闡釋，但是令人注意的是，除了北京故宮博物院所藏的《石渠寶笈》三編著錄本沒有明顯的清明節或歡慶內容外，其他傳世的幾十個本子的表現內容和圖像基本上都是對《清明上河圖》的憑記憶複製和演繹。

　　但是自南宋、元初以降，對該畫的闡釋基本定型而成爲一個典型範本——社會性闡述與視覺作品間的關係之確立。雖然這一關係的確立將在本書中佔據一席討論地位，在此仍有必要作簡要陳述：自南宋以來，此畫一向不是被視爲描繪北宋東京開封清明節時汴河沿岸的節日歡欣，就被認爲是歌頌北宋末宣和年間（1119–1125）的繁盛景象。自從元代開始，書畫藏家和學者們已經從不同的角度討論張擇端的《清明上河圖》所表現的主題和季節。也時有學者將之讀爲普遍意義上對宋代社會的懷念或讚譽，從而演繹爲清明社會的寫照，並爲歷朝統治者用來作爲自己的時代的歌頌。[3] 最引人注目的是，金人多認爲《清明上河圖》表現的是對北宋亡國的遺恨以及對北宋繁華的懷念。這一觀點從《清明上河圖》卷後金代諸人所題跋詩文可以明瞭。據鮑廷博（1728–1814，字以文，號淥飲，祖居安徽歙縣邑西之長塘，故世稱長塘鮑氏）在他的《庚子銷夏記》中提到，元人認爲《清明上河圖》陳述的是「南宋人憶故京之盛而寫清明繁盛之景也。傳世者不一而足，以張擇端爲佳。上有宣和、天歷等璽。予於淄川士夫家見之」。但是據《欽定石渠寶笈》三編上所著錄的印鑑中卻不見宣和、天歷等璽，可知「三編本」與鮑廷博所談的根本是兩個不同的本子。一個描繪的是「清明繁盛之景」，另一個則是「張擇端筆下」的《清明上河圖》。更能說明問題的是鮑廷博還指出，由於其他諸本《清明上河圖》有著「憶故京之盛而寫清明繁盛之景」，所以在南宋十分流行，受到各種人士的傾心追捧。「[據]宋人云，京師雜賣鋪[出售]每《上河圖》一卷，定價一金。作大、小、繁、簡不一。大約多畫院中人爲之。」但是高妙如「三編本」，「若擇端之筆，非畫院人能及也」。[4] 從這短短的文字中可以看出，不但《清明上河圖》風靡南宋各個社會和經濟層次，而且居然有大小簡繁的區別以適應不同的顧客要求。而明末和清初的人們卻把《清明上河圖》讀爲「清明盛世」的寫照。[5]

　　二十世紀中期自《清明上河圖》重新回到人們的視野中以來，學者們從普遍認爲《清明上河圖》表現的是清明節到認爲表現的是「清明盛世」。雖然《清明上河圖》的版本繁多，但據韋陀（Roderick Whitfield）的研究，這些版本基本上保持四個大類型。[6] 但是，韋陀同時認爲所有的版本基本沿襲著一個主題：清明時節的歡慶。但是孔憲易在他的《清明上河圖》中質疑並重新論證說，清明指的是「清明坊」。鄒身城、Valerie Hansen等人則認爲「清明」既非節令，亦非地名，而是讚頌社會之辭；是出於班固的話：「固幸得生『清明之世』……。」從語氣看，這個「清明」係指政治開明。[7] 但是將作品讀作「清明盛世」也只是近幾年，通過對作品的仔細研究後，Valerie Hansen才在題爲「《清明上河圖》和其主題之謎」中提出，傳統的清明節活動無一在

畫中表現。她認爲手卷描繪的當是清明盛世，而非清明掃墓活動。伊佩霞則認爲「許多學者談到《清明上河圖》時，認爲它反映的是任何一個朝廷的和平和繁榮。[8]

學者們不但對該畫的主題各執一端，而且對張擇端創作《清明上河圖》所表現的季節，都有爭論。雖然許多學者認可上述幾種說法，但是仍困惑於下述諸問題：作品既然表現的是清明節，也叫禁煙或禁火節，但是全圖中卻無一處點題般地刻劃清明節的節日特點。如果表現的是普遍意義上的「清明盛世」，作品中描繪的內容也嫌不夠切題。同時有關這幅幾乎婦孺皆知的作品的一切，從作者、斷代、作品主題、作品表現的城市到表現的季節，都似乎問題重重，無一明確答案。

明代李日華在他的《味水軒日記》中說道，「客持宋張擇端，文友，《清明上河圖》見示，有徽宗御書『清明上河圖』五字，清淨骨立，如褚法。因蓋小璽，絹素沉古，頗多斷裂。前段先作沙柳山，縹緲多致」。接著，李日華描述這幅畫不但有宋徽宗的瘦金體題簽、雙龍小印，並且還有宋徽宗的題詩：「我愛張文友，新圖妙入神。尺縑該眾藝，彩筆盡黎民。始事青春蚤，成年白首新，古今批閱此。如在上河春。」但是李日華形容到一開卷的「一牧童騎牛弄笛」等景色和徽宗的詩印，都與《三編本》不符，顯然，李日華當時看到的不是《寶笈三編本》的張擇端《清明上河圖》。[9]既然李日華看到的不是張擇端《清明上河圖》，這畫卷描繪的是否爲春天景色，仍屬問題。近代及當代美術史家鄭振鐸、徐邦達、張安治等仔細研究過三編本的學者均主「春景」之說。也有人對「春景」之說提出異議。[10]首先提出懷疑者是孔憲易。他早在1981年即撰文列舉了八項理由，認定《清明上河圖》上所繪是秋景。[11]他的論點的中心如下。

借助於北宋孟元老的《東京夢華錄》所載：「每年農曆十月，汴京始『進暖爐炭，幃前皆置酒作暖會。』」所以孔憲易認爲清明節前後進暖爐炭，違背宋人生活習俗。畫面上有茄子一類的作物，還有孩童赤身嬉戲追逐等景象，都不可能是清明時節的事物。更令孔氏懷疑的是草帽、竹笠、西瓜以及一處招牌上寫著「口暑飲子」在畫面上的出現，還有十數名執扇者，或做搧風或做遮陽狀，顯然清明還不是用扇子、草帽的天氣。最讓孔氏感到疑惑的是畫面上有的酒旗上寫著「新酒」二字，他據《東京夢華錄》所說：「中秋節前，諸店皆賣新酒……」[12]，所以不能將這件作品視爲對春天的描繪。孔氏還認爲畫卷開頭有乘轎、騎馬者帶著僕從的行列，應被讀爲秋獵更恰當些。

我認爲產生上述這些問題的最主要原因有二，一是對畫題中「清明」二字的理解不夠貼切，二是沒有條件仔細閱讀原畫。「清明」二字通常被解釋爲初春掃墓踏青的

清明節。又因爲這個詞也表示「清白、明朗」之意，故本作品的標題被譯成英語時常被解釋爲「清明節沿汴河而上」、「河上清明節」、或「河上清明盛世」。由於這件作品的標題是幾十年來爭論的關注點，原有的畫題雖然最傳神，但是留有多種解釋的餘地。

二、「清明」爲頌辭說

不同於孔憲易〈《清明上河圖》的「清明」質疑〉中提出的將「清明」作清明坊，即開封的一個地區名稱，來解釋，1990年代鄒身城在《中國宋史研究會》上提出論文〈宋代形象史料《清明上河圖》的社會意義〉，認爲「清明」既非節令，亦非地名。認爲「清明」一詞是畫家張擇端將此畫作爲頌辭來獻給皇上的選擇。持這種說法的人在西方也大有人在，如前述韓森（Vallerie Hansen）的觀點即爲一例。他們的論點出自《後漢書·班固傳》：「固幸得生『清明之世』……。」[13] 從語氣看，這個「清明」係指政治開明，社會富足。所以「清明」二字應理解爲張擇端以此畫做爲對社會的頌揚。這種論點基本上產生於金人張公藥（？-1144）的跋：「當日翰林呈畫本，承平風物正堪傳。」所以將《清明上河圖》的主題理解爲對承平風物的表現。這一說法的問題在於下述三種：（1）張擇端本人並未給畫題款；張公藥的話的可信程度在沒有加以疑問的情況下被全盤接受。（2）從作品本身看，十分欠缺對所謂「清明盛世」的讚頌場面，反倒是描繪最底層民眾在這個盛世中的生存方式和狀況。（3）作品描述的只是巨大的開封的一個相對貧困的角落，同時還包括了城內城外的生活景象，如果是讚頌盛世爲何不取最有代表性的圖景？又如何說明本作品是對承平社會的歌頌？這種隱諱的繪畫處理手法只能表明內中必有深意。

三、季節之爭

研究《清明上河圖》的許多學者都對畫中描繪的究竟是春天還是秋天做過爭論。李日華在《味水軒日記》中提到，這幅畫不但有宋徽宗的瘦金體題簽、雙龍小印，並且還有宋徽宗題的詩句「水在上河春」。二十世紀的美術史家如鄭振鐸、徐邦達、張安治、楊伯達和楊新等均主張「春景」之說。但是，另一些學者則對此提出異議。

對春景之說首先懷疑者是孔憲易在他的〈《清明上河圖》的「清明」質疑〉一文，並列舉了八大理由，認定《清明上河圖》上所繪是秋景：[14]

（一）畫卷右首有馱木炭的驢隊，印證了孟元老在《東京夢華錄》說的：每年十月，汴京始「進暖爐炭，幃前皆置酒作暖會」。

（二）農家短籬和孩童赤身嬉戲追逐都不可能是清明時節的氣候。

（三）畫面上的人物拿扇者逾十人以上，初春用扇者極少見。

（四）草帽、竹笠在畫面上多處出現，清明節時尚無此必要。

（五）多處酒旗大書「新酒」，但是《東京夢華錄》卻記載：「中秋節前，諸店皆賣新酒……醉仙錦，市人爭飲。」[15] 宋代新穀下來要釀膠酒喜慶豐收，不然無新酒可言。

（六）「口暑飲子」的招牌中的「暑」字不錯的話，這足以說明它的季節。

（七）河岸及橋上有似西瓜物待售。

（八）畫面乘轎、騎馬者帶著僕從的行列，應該是秋獵而歸，而非清明掃墓。

蕭瓊瑞則在他的〈《清明上河圖》畫名意義的再認識〉一文中，以「新酒」酒招在《清明上河圖》中出現為證據，以《夢粱錄》和《東京夢華錄》為據，陳述本作品表現的是新酒釀造之後的秋天。[16] Vallerie Hansen在她的〈The Mystery of the Qingming Scroll and Its Subject: The Case Against Kaifeng〉一文中、及劉和平的博士論文〈北宋中國的繪畫與商業〉中對這件作品的討論，同時認為這件作品表現的不是春，也不是秋，而是四個季節——從春到冬。[17]

從對這件手卷的仔細研究，我以為這件作品不但表現的是開封的初春，而且「清明」一詞應當作節氣的「清明」解。由於本書在很多地方將一一對上述問題加以回答，故不在此復贅，僅只提出對《清明上河圖》研究的多家看法和論點。

2

清明辯

一、清明與寒食

　　《清明上河圖》中的清明二字究竟指的是什麼？淮南王劉安（西元前179–前122）向漢武帝貢上《淮南子》一百年後，「清明」一詞始爲班固作讚美之用，來形容他自己「生於清明之時」以對漢代加以讚美。[1] 此後，「清明盛世」常被用來形容理想社會或是繁榮昇平的社會。在工業革命之前，「清明盛世」所指的應是社會的安定，大眾溫飽的滿足。「清明」是表徵溫厚的節氣，含有天氣晴朗、草木繁茂的意思。這時春光明媚、楊柳垂絲、綠草如茵，城鄉內外呈現出一派生機勃勃的景象。但是《清明上河圖》原創時的作用不應是對清明盛世的圖解，只見作品被讀解成盛明之世應是明代以來的事情。[2]

　　從《周禮·秋官·司烜氏》中的記載可知，寒食禁火應早於介子推的時期，禁火是有明文記載的周朝宮廷活動：「中春以木鐸修火禁於國中。」既有禁火爲周的舊制，又有漢代劉向在《別錄》記有「寒食蹋蹴」的記述，可知禁火與

寒食本與介子推的事跡無關。但是到了魏晉時期，晉朝的陸翽已在他的《鄴中記》中
澄清寒食：

> 並州俗，以介子推五月五日燒死，世人爲其忌，故不舉餉食。非也。北方五
> 月五日，自作飲食祀神，及作五色新盤相問遺，不爲介子推也。寒食三
> 日，作醴酪，又煮粳米及麥爲酪，搗杏仁煮作粥。按玉燭寶典，今人悉爲大
> 麥粥，研杏仁爲酪，別以餳沃之。[3]

將介子推與寒食相聯繫最早的當推范曄的《後漢書・周舉傳》。更爲有趣的一點是自
周到漢的幾百年中，有寒食日在春、在冬、在夏等諸說，但是惟在春之說爲後世所沿
襲。在唐宋兩朝代，寒食節禁火禁煙三日，從朝廷到民間都一樣。到清明節的早晨，
再鑽木取火，這火就是新火。比如五代詞人和凝（898–955）曾在他著名的〈宮詞百
首〉中說：「司膳廚中也禁煙，春宮相對畫秋千。清明節日頒新火，蠟炬星飛下九
天。」[4] 明確地闡述了清明與寒食之間的不同和關係。韋莊（836–910）的〈長安清
明〉詩：「內官初賜清明火，上相閑分白打錢。」唐代賈島（779–843）在他的〈清明
日園林寄友人〉云：「今日清明節，園林勝事偏。晴風吹柳絮，新火起廚煙。」但是，
從五代前蜀皇帝王建（903–918年在位）的〈寒食〉詩中提到的「清明出火」看出，清
明在五代仍然與寒食節爲兩個不同的概念：「田舍清明日，家家出火遲。」北宋蘇軾
（1037–1101）在他的〈徐使君分新火〉詩云：「臨皋亭中一危坐，三月清明改新
火。」徽宗時的蔡絛在他的《鐵圍山叢談》卷二中格外細緻地討論了清明與寒食在北
宋的情況：

> 國朝之制，待制、中書舍人以上皆座狨。雜學士以上，遇禁煙節至清明
> 日，則賜新火。[5]

但是，元代白珽《湛淵靜語》所說的「寒食禁火，以出新火」，表明到了元代，清明
和寒食似乎不再分爲兩個部分。[6] 唐代韓翃〈寒食〉詩所指的就是寒食之後清明出新
火的過程：

> 春城無處不飛花，寒食東風御柳斜。日暮漢宮傳蠟燭，輕煙散入五侯家。[7]

北宋時雖然寒食和清明是兩個節日，但是由於兩者間的密切關係，人們有時也將這兩個節日併爲一談。如活躍在十一世紀的黃庭堅的〈清明〉一詩即爲此例：

> 佳節清明桃李笑，野田荒塚只生愁……
>
> 士甘焚死不封侯，賢愚千載知誰是，滿眼蓬蒿共一丘。[8]

這與孟元老所說的清明和寒食的關係相類似但不相同，前者將兩個節日合二爲一，而後者將清明作爲寒食的替代詞。總體的趨勢是，由於兩個節日在時間上的相近而逐漸在大約北宋末年或南宋時，清明與寒食終於合二爲一，成爲一體的節日。

寒食和清明兩詞在宋史中常常作爲實踐的標記而非具體的節日。由於清明與寒食前後相近，兩詞常常互用。如「遂命河北提舉糴便糧草皮公弼、提舉常平王廣廉按視，二人議協，詔調鎮、趙、邢、洺、磁、相州兵夫六萬濬之，以寒食後入役」。[9] 再如韓琦在討論徵夫役治河時，也有同樣的用法：

> 又於寒食後入役，比滿一月，正妨農務。詔河北都轉運使劉庠相度，如可就
> 寒食前入役，即亟興工，仍相度最遠州縣，量減差夫，而輟修塘堤兵千人代
> 其役。[10]

由於清明第一天即爲寒食後第一天，所謂寒食後，實乃指的是清明期間開工入役。從北宋的筆記可以看出，清明和寒食不但是兩個不同的節日，而且，寒食要比清明遠爲重要。龐元英在他的《文昌雜錄》中就討論過北宋初年的一些節日，以及官員們休假的規定：

> 祠部休假，歲凡七十有六日，元日、寒食、冬至各七日，天慶節、上元節
> 同，天聖節、夏至、先天節、中元節、下元節、降聖節、臘各三日，立
> 春、人日、中和節、春分、社、清明、上巳、天祺節，立夏、端午、天貺
> 節、初伏、中伏、立秋、七夕、末伏、社、秋分、授衣、重陽、立冬，各一
> 日，上中下旬各一日，大忌十五，小忌四，而天慶、夏至、先天、中元、下
> 元、降聖、臘皆前後一日。後殿視事，其日不坐。立春、春分、立夏、夏
> 至、立秋、七夕、秋分、授衣、立冬、大忌前一日，亦後殿坐，餘假皆不

坐，百司休務焉。[11]

正如這段文字所表明的，上述各類節日是皇家的慶典日子，而清明和寒食是作為兩個不同的節日來對待的，並非如同後人，將這兩個節日合二為一。筆者在幾年前曾著文宣稱：「……《清明上河圖》表現的不是清明節（清明節取代寒食節的時間很可能和對這件作品在南宋時的誤解的出現有著極密切的關係），也不是一般意義上對清明盛世的頌揚，而是記錄了清明第一天通黃河的汴口打開以後，黃水灌滿汴河百舸爭流而上東京的漕運盛況。由此本手卷被貼切地稱為《清明上河圖》。元豐二年（1079）汴河改用洛水而再也不用多閉水口，清明第一天也不再作為百舸競流上開封的首航日。到了南宋初年，清明日與漕運的關係淡出眾人記憶的同時被演繹而成寒食節的一部分，最終取代了寒食節。根據上述依據，這件作品的成畫年代絕不會晚於改用洛水不用黃水的元豐七年。」[12] 今天，想再進一步地論證，這件作品成畫在元豐年間之前，應該與熙寧十年（1077）改汴河入開封的南水門為「上善門」有著緊密的聯繫。

二、「清明」辨

清明一到，春天的陽和氣息瀰漫四野，時時拂面的清風中仍含著淡淡的涼意。清明時節與酒一直是緊緊聯繫著的，其關係之密切可以從這首婦孺皆知的唐詩窺見一斑：「清明時節雨紛紛，路上行人欲斷魂。借問酒家何處有？牧童遙指杏花村。」具體什麼時候在中國出現酒的釀造至今已無法確定，後世一般歸造酒之功於杜康。[13] 由於酒常常在祭祀、喜慶、和歡聚聯繫在一起。酒代表了富足和喜慶的象徵意義。酒也被認為攜帶有超自然的神奇力量：「酒者，天之美祿，帝王所以頤養天下，享祀祈福，扶衰養疾。」[14] 開封的酒文化在《清明上河圖》中最精彩的表現是手卷從頭至尾以酒肆、酒幌、飲酒人貫穿全圖，最後在手卷的結尾安排了「趙太丞家」診所，並在診所門前為自己大作廣告曰：「專治酒傷。」簡直無法為《清明上河圖》找到比這更好的結尾。正是由於漕運的得力，東南一帶的穀物能源源不斷地補給京城中食用和釀酒所需，才能造就如此和諧的下層人民生活局面。

當酒的飲用像《清明上河圖》中淋漓盡致地表現出其平民化、普及化，華中社會的經濟繁榮盡在不言之中。冬天飲酒帶有保暖驅寒的功能，但是晚春初夏的酒只能是

富足閒適的體現。如果我們細讀張著的跋可以發現，張著特別強調了「跋於清明後一日」。筆者認爲這裡的清明當屬農曆二十四節氣中的清明節氣。也就是冬至後第一百零五天，陰曆三月的第十天左右。作爲對節氣「清明」一詞的使用，可能最早出現於淮南王劉安令他的門客爲漢武帝編撰的《淮南子》中：「斗指乙，則清明風至。」清明的陽和之風吹散了一冬留下的溼寒之氣，土地開耕了，種播下了土。最重要的是黃河的冰這時已經融化了。民間素有「四五清明」的說法，但是清明日並不總落在四月五日，而是在四月四日到四月六日這三天之間擺動。地球繞太陽一圈的時間稱爲「回歸年」或「陽曆年」，太陽的運行軌跡爲「黃道」。黃道，也就是陽曆的一年，被劃分爲二十四等分，每一個等分爲一個節氣，每個節氣爲十五天。[15]

所以「清明」本不是節日，只是一個十五天的二十四節氣之一。陽光明媚的清明時節早在西周已有對其宜人氣候的記載。但是作爲遠足踏青的日子大約是在唐朝形成的，許多唐詩可作爲印證。但是清明節氣十五天的第一天從原本的「清明日」升級而爲清明節，最後與寒食節相合而爲一的時間待考。估計不會早於北宋，但是在南宋人的記憶中，在北宋末年已經與寒食節合二爲一。[16] 這不是記憶的集體失缺或其他原因造成的。自北宋起，雖然清明尚未成爲正式的節日，但是由於情感上慘然蕭蕭的寒食剛過，汴河乍通航，東京剎那間物資豐盛，民心歡欣；更兼春光明媚、氣候宜人，所以一系列宮廷儀式和歡慶活動都被安排在清明期間。宮中的讚頌詞〈虞主回京四首〉中真切地表明了這種狀況：

儀仗內導引一曲
龍輿春晚，曉日轉三川，鼓吹慘寒煙。清明過後落花天，望池館依然。
東風百寶泛樓船，共薦壽當年。如今又到苑西邊，但魂斷香軺。[17]

這裡的清明不是清明節，而是清明過後花落暮春之時的宮中儀式。這個時節有著一年中最宜人的氣候，是最令人曠思暢想的季節。

很可能從下面的一條文獻可知清明與寒食從此有合二爲一的跡象：

上陵之禮。古者無墓祭，秦、漢以降，始有其儀。至唐，復有清明設祭，朔望、時節之祀，進食、薦衣之式。五代，諸陵遠者，令本州長吏朝拜，近者遣太常、宗正卿，或因行過親謁。宋初，春秋命宗正卿朝拜安陵，乙太牢奉

祠。乾德三年，始令宮人詣陵上冬服，歲以爲常。開寶九年，太祖幸西
京，過鞏縣，謁安陵奠獻。[18]

但是清明日仍然常作爲一個節氣的標誌而非特殊節日。如「元豐七年春，文太師既告
老，奏乞赴闕，親辭天陛，庶盡臣子之誠。既見，神宗即日對御賜宴，顧問溫渥，上
酌御盞親勸。數日，朝辭，上遣中使以手劄諭公留過清明，飭有司令與公備二舟，泝
汴還洛。」[19]

三、寒食節

寒食節則不似清明節般的歡欣，相反，蘇東坡的〈黃州寒食詩二首〉中云：「那
知是寒食，但見烏啣紙。」顧名思義，由於寒食節與掃墓悼念亡靈的關係，又由於三
天九餐寒食的滋味，使得「寒食」格外淒寒。樂觀的蘇東坡也不得不感慨道：「也擬
哭途窮，死灰吹不起。」（圖6）刻畫出了淒涼悲哀的景色。北宋楊徽之的「〈寒食〉
云：『天寒酒薄難成醉，地迥樓高易斷魂。』」[20] 接踵寒食節而來的「清明日」最終由
於它令人歡欣的氣氛而與清明合而爲一，成爲清明節。大約是在北宋末年，應該在本
手卷成畫以後，寒食節漸漸從人們的日常生活中消失，而清明節則轉型成爲有慶幸生
之美好色彩的新型祭奠亡靈的生活態度和趨勢。

圖6 │ 宋 蘇軾《黃州寒食詩》1082年
卷 紙本 34.2 × 199.5公分
台北 國立故宮博物院

圖7 | 清明掃墓的人們
清明祭祖掃墓
出自青木正兒，
《北京風俗圖譜》
（東京：平凡社，1986）

　　寒食節據說源自西元前五世紀初，爲紀念介子推（？–西元前636）而設，但是前面已經論述過實與介子推無關。這個感動人心的故事說，介子推竭盡心力扶助晉文公復國後，晉文公遍賞有功臣僚，唯獨忘了功高如山的介子推。他秉持忠貞而不求回報的高風亮節，於是隱居山林。當晉文公意識到自己的失誤到山中詔勸介子推回朝時，受到了介子推的堅辭。爲了逼迫介子推出山，晉文公下令放火燒山。大出晉文公意料之外的是，火滅以後發現已逝的介子推緊緊地抱住了一棵樹。出自悔痛之情，晉文公決定從這天起全國禁火一個月。以後每年逢此時舉行同樣儀式，此後，這段時間被用作爲舉國上下追念已逝家庭成員之時。因不舉火，人們只能以冷食果腹，故又名寒食節或禁火節。由於在介子推的忌月中不能動火，又兼時處多末，因此老幼頗視之爲艱難時日。漢代已經對寒食節的風俗有所變更。《後漢書》載「太原一郡，舊俗以介子推焚骸，有龍忌之禁。一至其亡月，咸言神靈不樂舉火，由是士民每多中輒一月寒食，莫敢煙爨，老小不堪，歲多死者。舉既到州，乃作弔書以置子推之廟，言盛多去火，殘損民命，非賢者之意，以宣示愚民，使還溫食。」[21]「至北魏武帝時（西元5–6世紀），將寒食節移到清明前一日。」[22] 將寒食節改到春初，本身即含有「清明盛世」時帝王體恤民情的意味。掃墓、踏青、野餐等本是寒食節的主要活動（圖7，清明掃墓）。

　　寒食節之後才是清明。北宋時寒食和清明不但不是同一節日，而且是在清明傷感之後感情復原和緩解的小型慶祝活動。甚至可以這樣說：寒食祭奠的是故人，清明是感嘆生存的歡欣。孟元老在他的《東京夢華錄》中題爲「清明節」的一章中說：

> 「清明節」尋常京師以冬至後一百五日爲大寒食。前一日謂之「炊熟」，用
> 麵食造棗錮飛燕，柳條串之，插於門楣，謂之「子推燕」。寒食第三節，即
> 清明日矣，凡新墳皆用此日拜掃。[23]

北宋的寒食節共有三天，東京人們常常談起寒食十八頓。[24] 東京民謠說：「懶婦愛寒食」，指的正是這個意思。對這個節日在北宋時的情況記錄得最詳細的是《鐵圍山叢談》，作者蔡條，蔡京的第二個兒子，徽宗時人。書中有：「遇禁煙節 [寒食節] 至清明日，則賜新火。」[25] 值得注意的是蔡條稱「禁煙」（禁用煙火之意）爲節，而「清明」爲日，可知在徽宗時，即十二世紀初，清明尚未成爲節日。但是到了南宋，即孟元老時，清明日已爲清明節。寒食節的重點是掃墓，不舉煙火。新火要等到節日過去，清明第一日，才能由宮中而宮外的次第恩賜傳遞。[26] 而尋常百姓則靠不及寸長的燭頭相給新火。[27] 蘇軾在流放黃州時作的幾首〈寒食詩〉中也提到寒食掃墓禁火和清明賜火：「臨皋亭中一危坐，三見清明改新火。……黃州使君憐久病，分我五更紅一朵。」得到新火之後才能起灶烹調：「起攜蠟炬遶空屋，欲事烹煎無一可。」[28]

　　「但清明上墓不知所始。……是太初以前清明未顯，焉得有清明上墓之事。惟寒食上墓。則六朝初唐早有之。如李山甫沈佺期〈寒食詩〉皆有九原報親諸語，全不始。開元二十年之敕蓋寒食上墓。前此所有。而開元則始著爲令耳。若清明則自六朝以迄唐末凡詩文所見，並不及上墓一語。沿及五代吳越王時，羅隱有〈清明日曲江懷友詩〉始有『二年隔絕黃泉下句』。至宋詩則直曰清明祭掃各紛然。竟改寒食爲清明矣。……相傳自冬至一百五日爲寒食，一百六日爲清明。元微之詩〈初過寒食一百六〉是也。二節本相連，而歷家祇取清明諸節編入歷中。至寒食、上巳、諸節皆不之及。因之世但知清明，而不知寒食。逐漸漸以寒食上墓事歸之清明，理固然也。」[29]

　　由於在《清明上河圖》中烹調似乎佔據了很重要的地位（圖8、圖9），顯然這件作品描繪的絕不是寒食節的掃墓禁火，但有可能是清明日賜火以後的景象。許多學者在二十世紀上半葉的論著中多認爲本手卷描述的是清明掃墓。尤其手卷前半部分描繪

圖8｜張擇端《清明上河圖》局部中描繪的爐火　　圖9｜張擇端《清明上河圖》局部中描繪的爐火

圖10｜張擇端《清明上河圖》中的紫荊花　　圖11｜紫荊花（舒詩玫 攝影）

的一個轎子隊被認爲是掃墓回城的人，但實際不然。[30] 該轎子的門上插滿了紫荊花
（圖10）。紫荊可謂早春最艷麗的色彩之一。「紫荊，花色深紫而小，如豇豆花，微有
柄，叢生極密，砌滿枝條。枝梗勁直，開時有嫩葉，⋯⋯三月盡開，對節生。」[31] 由
於轎門上所插的花只有花沒有葉，可以基本斷定爲早春開放的紫荊花（圖11）。「紫荊
花，一名滿條紅，叢生。春開紫花甚細碎。數朵一簇，或生本身之上或附根上。花罷
葉生。」經仔細辨認，這群轎插紫荊花的人們不過是乘春色打獵歸來的人群（圖12）。
其中有一個人肩扛長弓，另一位肩上的長杆上一頭挑著一串獵獲的鳥隻（圖13）。從
另外一個細節可知，《清明上河圖》表現的是春天溫暖的氣候——在這溫熱的氣溫

圖12 │ 張擇端 《清明上河圖》局部：
乘春色打獵歸來的人群

圖13 │ 張擇端 《清明上河圖》局部：
乘春色打獵歸來的人群以及長槍挑著
的類似野雞的鳥

圖14 │ 張擇端 《清明上河圖》局部：
暖暖春日下捫虱的農人

中，一個農人全神貫注地在他略嫌太厚的棉衣中翻找惱人的虱子（圖 14）。上述一切論證表明，手卷的作者所關心的不是掃墓踏青、節日的歡慶，更不是對清明第一日互相傳遞新火的儀式的描繪，而是另外的更直接在畫面上即可看到的內容：漕運的繁忙和為社會帶來的繁榮與問題。所以《清明上河圖》表現的內容應該是清明第一天後，汴河河口打開後沿河繁忙的漕運與市場交易的景象。但是，如果將本手卷放在宋代經濟研究的氛圍下，可以看出更深層次的涵意，即漕運與市庶生活的關係。

3

跋文再考

中國繪畫作品上的跋文本身應該被視爲繪畫作品的珍貴
而又獨特的流傳史和收藏史。《清明上河圖》的卷後不但附
有大量的跋文給我們提供了許多資訊，同時，歷朝歷代流傳
下來的許多記載和討論《清明上河圖》的歷史文獻，更爲我
們的研究提供了豐富的研究資源。因此，重新解讀跋文的本
身，是重讀該作品的流傳中有可能出現的理解誤差。細讀跋
文的結果可知，由於南宋遷都，而這件作品留在了北方，許
多離《清明上河圖》創作年代不過一百年的跋文作者竟然無
法辨認作品所表現的內容，而只能夠猜測大概。另外一些筆
記作者在談到《清明上河圖》時竟也都如同李日華一樣，描
述的不是《寶笈三編》本，而是其他諸本《清明上河圖》。
因此，對他們的看法的複述是無功效的行爲。唯一真正見到
並且討論了這件作品的是明代的王世貞。他在自己的《弇州
山人四部稿》一百六十八卷「《清明上河圖》別本」條中說
道：

　　《清明上河圖》有眞贗本，余俱獲寓目……（眞

本）初落墨相（嚴嵩）家，尋機入天府，爲穆廟所愛，飾以丹青。贗本乃吳
人黃彪造，或云得擇端稿本加刪潤，然與眞本殊不相類，而亦自工緻可
念，所乏腕指間力耳。今在家弟（敬美）所。此卷以爲擇端稿本，似未見擇
端本者。其所云，於禁煙光景亦不似，第筆勢遒逸驚人，雖小粗率，要非近
代人所能辦。蓋與擇端同時畫院祇侯，各圖汴河之勝，而有甲乙者也。吾鄉
好事人遂定爲眞稿本，而謁彭孔嘉（年）小楷，李文正（東陽）公記，文徵
仲（徵明）蘇書，吳文定（寬）公跋。其張著、楊準二跋，則壽承（文
彭）、休承（文嘉）以小行代之……然不能斷其非擇端筆也。[1]

這一段形容與《寶笈三編》本的狀況十分吻合。王世貞毫不含糊地指出這個手卷與人
們通常談到的表現「清明節」的《上河圖》的最大區別是「於禁煙光景亦不似」。而
且，從風格上看，王世貞的描述也符合《三編》本的特點：「第筆勢遒逸驚人，雖小
粗率，要非近代人所能辦。」最後一點是，王世貞所看到的畫後跋詩與今天的遺存更
是嚴絲合縫的吻合。不過，王世貞的記錄並不能給我們提供解決主題、季節等問題的
線索。

一、《清明上河圖》的題跋研究

雖然傳說《清明上河圖》曾被宮廷選入「神品」、藏於內府，但畫家本人及其作
品卻不見於《宣和畫譜》。[2] 北宋亡於1127年後不久，汴京被金人佔據，估計此時《清
明上河圖》流入金內府。附在《清明上河圖》後的各朝代跋文，尤其是金代作者的
跋，一向被視爲闡釋《清明上河圖》的主要依據。在這一部分，我主要討論如下幾個
問題：

（1）金代跋的作者對北宋開封瞭解的可能性和瞭解程度應該是決定其跋的權威性；

（2）由北宋入金的作者對開封的瞭解程度，以及他們對北宋亡國之恨和他們對宣和
　　年間的奢華的指責，導致他們將亡國的原因歸諸於北宋末年的奢侈無度，而將
　　這件作品讀爲宣和年間「清明盛世」的寫照；

（3）有一個跋中提到《清明上河圖》爲畫本，這裡的畫本指的是什麼？是一般意義
　　上的畫卷，還是特殊意義上的「粉本」（即爲正稿準備的草稿）？

（4）多少個世紀，尤其是二十世紀以來，我們一直以這些跋爲依據來討論這件作品，在此，我想責問這些作者書畫作品的評介鑑定資格；

（5）爲什麼金代的鑑賞家對這件作品也未置一詞？難道他們也像《宣和畫譜》的作者，由於某種社會原因而迴避這件已經入了女真人統治之金王朝的作品？或者這件作品甚至在金朝也是如同在北宋，未被歸爲傳統意義上的書畫類？

從題寫在卷後的許多跋詩、跋文可知，這件作品的流傳過程本身充滿了傳奇性。因此，許多學術作品都一再複述這件作品的流傳經過，在此不加敘述，僅附在書後的注釋中。《清明上河圖》數次遭遇劫難，屢屢死裡逃生，自成畫以來的九百多年，經歷代收藏家和鑒賞家之手把玩、鑒賞。更爲驚險的是，1950年代以來，當該手卷再次被發現後，又經幾代美術史家的深入研究而留下了美術收藏研究史中最大量的難解之謎和魅人佳話。最初成畫年代仍在爭議，爲本書的論述中心之一。但是幾乎爲人們共同接受的一點是，認爲宋徽宗（趙佶）爲最早收藏《清明上河圖》者。因爲早期記載《清明上河圖》的藏家曾見該手卷有徽宗的著名瘦金體書題的「清明上河圖」包首，並且僅有雙龍小印。雖然與徽宗藏品上必鈐的七璽宣和裝相異，也未見任何文獻記載他的參與，但是李日華的《味水軒日記》中所錄的徽宗詩可證明畫成後最初收藏在皇宮。[3] 西元1126年汴京陷落後，宮中所有名貴文物包括這幅名畫，統統被金人攜北而去。直到金世宗大定二十六年（1186），金人張著最早在《清明上河圖》上撰跋文轉引《向氏評論圖畫記》說，證實宋人張擇端有《清明上河圖》及《西湖爭標圖》，這樣《清明上河圖》的名稱始定下來。

因此，在我們討論這件作品的社會內涵時，有必要首先重新討論金代諸文人留在畫卷上的跋詩、跋文，先推敲跋詩、跋文的內涵，寫作跋文的時間和地點，以及影射的內容，還有作者對開封和北宋的瞭解程度，才能夠決定這些跋文影響我們對這件作品理解的正誤導向。

二、質疑張著跋的權威性

張著的跋（圖15）以及他的跋後面的幾首跋詩，都不是出自金朝書畫界的著名人物，如趙秉文（1159–1232）字周臣，晚號閑閑老人，滏陽人。大定二十五年（1185）進士，拜翰林直學士，官至禮部尙書。不但工詩，能畫，擅長梅花、竹石，更兼書

法，初學王庭筠，後更變學蘇軾。《清明上河圖》的跋作者基本以其詩文著稱於時。

北宋滅亡後的第四十九個年頭，張著在《清明上河圖》後面的跋成為歷代學者以及鑑藏家對這件作品判斷的唯一依據。對這一段跋文應逐字重讀，以便重新考慮其價值所在：

> 翰林張擇端，字正道，東武人也。幼讀書遊學於京師，後習繪事。本工其界畫，尤嗜於舟、車、市、橋、郭徑，別成家數也。按《向氏評論圖畫記》云：《西湖爭標圖》、《清明上河圖》選入神品，藏者宜寶之。大定丙午清明後一日燕山張著。[4]

從頭到尾，張著未著一字說明張擇端是徽宗時期的人，也沒提到這件作品描繪的是清明節，更未提到這件作品是為讚頌徽宗。顯然，今人對《清明上河圖》的作者、主題和成畫時間的推測並非來自這段跋文。

仔細研究南北宋之交的文獻可知，張著不是北宋遺民，對北宋東京的瞭解並非十分權威。相反，他根本對開封幾乎一無所知。從《中州集》卷七所記張著可知，張著本是由遼入金、而非由宋入金的漢人。在北宋時期，張著不可能有機會去開封。而且，張著出生時，北宋可能已經滅亡：「[張]著，字仲揚，永安人。泰和五年（1205）以詩名，召見應制，稱旨，特恩授監御府書畫。」可知張氏為《清明上河圖》作跋的時間，即1186年，是在他進入金內府的前十九年。[5] 地名「永安」是金朝沿襲

圖15　張擇端
《清明上河圖》卷尾
張著跋文

遼代的舊稱，屬於大興府。在《金史》卷二十四「地理上‧大興府」可以讀到：「（遼）開泰元年，更爲永安析津府。」[6]「燕山」，府名，《宋史》卷九十「地理六」：「宣和四年改燕京爲燕山府，治析津、宛平（今北京地區）。」[7]《大金國志》卷三十三「地理」云：「燕山爲中都，號大興府，即古幽州也，其地名曰永安。」[8]永安（燕山）曾先後爲遼、金兩代的京師。張著題跋自署「燕山張著」，是爲了表明其祖籍所在。自北宋建立以來，燕山一帶已屬契丹。而且燕京、燕山府爲遼代的南京，遼爲金所滅後即歸於金的版圖。由此可知，張著生活的地方離北宋時的開封有很大的地理距離（圖16），張著出生時，北宋已亡國多年，所以張著對《清明上河圖》的跋文不是一個判斷性的，更是只憑著文獻而非第一手資料或個人經驗。這個跋的權威性在於張著聲稱他對這件作品的了解來自《向氏評論圖畫記》。究竟向氏爲誰人，雖然學者們提出過不同的看法，有人認爲是向水（卒於十三世紀初）所作。另有人認爲《向氏評論圖畫記》成書於靖康間（1126–1127）。[9]更有人認爲《向氏評論圖畫記》是向宗回（生於1048–1053，卒於1110–1117）所編撰，而書中所錄作品的下限應該不晚於徽宗宣和年以前。[10]有關向氏的身分問題十分複雜，對向氏的研究成爲本書後半部分的重要發現和論說中心之一，因而在此僅持不同觀點。

圖16｜張著居住地與開封的距離

　　無論向氏為誰，都不能改變張著作為金人，在女真人的統轄之下為這件作品添了這一重要的跋文。金人劉勳在他的〈讀張仲揚詩，因題其上〉一詩中具體指明，張著並非出身豪族而是平民，由於文采而為金主錄用：「布衣一日見明君，俄有詩名四海聞。楓落吳江真好句，不需多示鄭參軍。」[11] 但是，張著的「詩大抵皆浮豔語」。[12] 如他的詩句有「西風了卻黃花事，不管安仁兩鬢秋」，用詞僻怪、樸白，所以當時文人以其詩句中的「了卻」二字戲稱張著為「張了卻」。[13]

　　另據《欽定石渠寶笈三編》的材料可知，張著在喜愛漢文、能書畫、更酷愛收藏書畫的章宗末期的1205年，被授「監御府書畫」。[14] 可是他的跋卻在他擔任這個職務十九年之前書寫在《清明上河圖》上。再者，據前面所引用的張著同時代人劉勳的話可知，張著入仕金朝是由於他的詞賦才能，並非如《石渠寶笈三編》中所說的監管書畫。如果張著在入仕金朝的宮廷前十九年已看到《清明上河圖》，他一定是在民間看到此畫。另外，《清明上河圖》可能在1127年的「靖康之難」後與宮妃、珍寶、文獻、圖籍、和徽宗、欽宗同時被掠帶到金朝，但是卻沒有入金朝宮廷的收藏。從題跋上看，進入宮廷收藏當是遠在張著於該畫上題跋之後。從題跋的年代可知，北宋滅亡以後，這件作品即流傳失落民間，進入宮廷的收藏要在入元以後。

　　從所有的金人題跋中可以看出，《清明上河圖》一定是隨著北宋帝國在女真人戰馬的鐵蹄之下崩圮的過程中，被北宋遺民帶到了離開封不遠的北方，並且一直在北方的民間收藏中流傳，而未入宮廷收藏。張著題於1186年的跋之後，居官河南府的一些文人陸續在《清明上河圖》的畫後留下了懷念北宋、痛傷亡國的詩句。1127年的靖康國難不但在宋人的心裡留下了永恆的恥辱，並且留下了永遠不能忘懷北宋都城開封之繁華的情愫。雖然在康王（即南宋高宗）的帶領下建立了南宋，但很多文化現象和產品，都或多或少地反映了對北宋末年「靖康之恥」的態度。孟元老的《東京夢華錄》最有代表性地深切表達了南遷後人們對北宋的物質生活和生活習慣的懷念。而《清明上河圖》上的詩句則痛陳了留在北方的宋代遺民的感懷。

　　靖康國難徹底打亂了自宋太祖於960年以來所建立的整個文化、社會和經濟體系，摧毀了北宋的優渥生活狀態和成熟的文化、社會結構。南遷的北宋遺民不可能不對北宋有著深切的懷念，尤其是靖康之難後家破人亡、歷經劫難、南逃臨安的北宋遺民，更對北宋的人事物境魂牽夢繞地追懷。落入女真人手中的北宋社稷、都城、百姓、文化典章器物不可能原樣保存，金朝對宋朝文獻的掠取更不可能是有秩序地異地搬遷，而是在對宋代整個文化和社會系統的徹底摧毀之基礎上所作的物質轉移。這一

物質轉移所選取的只是金人認為有價值的部分，然後將它們重新納入金朝的文化結構。《清明上河圖》的文化語境和創作該畫的社會脈絡都在這動盪中失去散佚了。據宋代文獻記載，靖康元年十一月二十五日，「京師陷，金兵入城。二十六日，粘罕遣使入城，求兩式幸虜營面議和及割地事。十二月初五日，遣入城搬挈書籍，並國子監、三省、六部司或官制天下戶口圖，人民財物。初九日，又遣人搬運法物、車輅、鹵簿、太常樂器及鐘鼓刻漏，應是朝廷儀制，取之無有少遺。」[15]「靖康二年（1127），正月廿一日，……金人執開封府尹，分廂拘括民戶金、銀、釵、釧、鐶、鈿等，星銖無餘；如有藏匿不齎出者，依軍法動輒殺害，刑及無辜。」[16]「靖康二年二月『一日，金人來取應修內司並東西八作司、文思院、後苑作工匠、唱探營人、教坊樂工；取三十六州守臣家屬。』」[17]「是日，又取畫工百人，醫官二百人，諸般百戲一百人，教坊四百人，木匠五十人，竹瓦泥匠、石匠各三十人，走馬打毬弟子七人，鞍作十人，玉匠一百人，內臣五十人，街市弟子五十人，學士院待詔五人，築毬供奉五人，金銀匠八十人，吏人五十人，八作務五十人，後苑作五十人，司天臺官吏五十人，弟子簾前小唱二十人，雜戲一百五十人，舞旋弟子五十人，金輅玉輦法物、法駕、儀仗、駕頭，皇后玉車，宰相子弟車，諸王法服，宰相、百官朝服，皇后衣服，御駕、御鞍、御塵拂子，御馬二十匹，珊瑚鞭兩條，御前法服、儀仗，內家樂女、樂器，大晟樂器，鈞容班一百人並樂器，內官腳色，國子監書庫官，太常寺官吏，秘書省書庫官吏，後苑作官吏，五寺三監大夫，合臺官吏，左司吏部官吏，鴻臚寺官吏，太醫局官吏，市易務官吏，大內圖，夏國圖，天下州府、尚書省圖，百王圖，寶籙宮圖，隆德宮圖，相國寺圖，五嶽觀圖，神霄宮圖，天寧寺圖，本朝開國登寶位赦書舊本，夏國奏舉書本，紅牋紙，銅古器二萬五千，酒一百擔，米五百石，大牛車一千，油車二千，涼傘一千，太醫局靈寶丹二萬八千七百帖。」[18]雖然《清明上河圖》沒有進入金廷，但也隨著大量北宋的珍寶圖籍流入了金地。《清明上河圖》散落民間的過程或許是由於金人面對大量的文獻、書畫和珍寶圖籍，未能及時分類收藏於宮廷。或是一離開開封就在金地民間流落，直到張著得以在畫上題跋。

　　雖然大量的作品、文獻、圖籍經過這一大洗劫似的搬遷後，又重新被金人整理分類收藏，但是很多與之相關的資訊材料卻已經永遠失落了。金代著名的書畫收藏皇帝當屬金章宗，原名完顏璟（1168–1208），字麻達葛，在1190年（張著為《清明上河圖》寫下他著名的跋文後四年）登基。《雲煙過眼錄續》云：「金章宗標題[書畫]，全仿效宋徽宗，惟『圖』字中上端是寫『厶』字，這是同宋徽宗的區別處。」金章宗的

收藏印章，計有「秘府」葫蘆印（圖17），「明昌」方印（圖18），「明昌寶玩」方印（圖19），「御府寶繪」方印（圖20），「內殿珍玩」方印（圖21），「群玉中秘」方印（圖22），和「明昌御覽」大方印（圖23）。今天流傳下來鈐有金章宗收藏印的幾件書畫作品，都是用以上七璽。但是在《清明上河圖》上卻不見上述任何印鑑。可見，《清明上河圖》沒有進入金朝的宮廷收藏。但是，由於《清明上河圖》的藝術表現水準所達到的高度，使這件作品在過去的近一千年中受到了無數人的傾心保護而流傳至今。

雖然我對張著的出身作了分析，但是他所跋內容的權威性仍然有效。首先，他很嚴謹慎重地介紹作者，同時也沒有信口開河斷定這件作品表現的是清明節：「翰林張擇端，字正道，東武人也。幼讀書，遊學於京師，後習繪事。本工界畫，尤嗜於舟車、市橋郭徑，別成家數也。」由於這是存世唯一有關張擇端的材料，我們無法質疑他的權威性。由於這一材料出自張著之手，可能源自當時的書籍文獻，但是已經給了張著以權威性的地位。這個跋沒有像其他跋詩那樣，將自己詩意的想像當作歷史的文獻：臆想作品的主題，虛構作品所表現的地方，牽強地硬將作品斷代為宣和年間的產物。相反，他很嚴謹地從文獻入手，述而不作：「按《向氏評論圖畫記》云：『《西湖爭標圖》、《清明上河圖》選入神品』，藏者宜寶之。」最引人注意的是他觀畫題跋的時間明確表明：「大定丙午（1186）清後一日，燕山張著跋。」這一句中的「清明」二字引發了後人的無限遐想和推測。這些遐想和推測給我們今天對《清明上河圖》的研究罩上了層層雲翳。

從他的跋詩中無法看出張著在什麼地方題的跋。在河南？還是在大都燕京？我們只知道他自詡為燕山人。後面四個金朝文人的跋詩有一個共同特點，那就是他們都曾在張著題跋之後的年頭裡，或居官河南府，或路過河南。而且他們之間的交往十分密切。因此是否可以猜測，至少在張著為此畫作跋之後，《清明上河圖》基本上在原北宋的河南一帶。做出這一判斷的原因是趙秉文在明昌年間（1190–1196）遷官河南轉運幕時，前往拜訪酈權、結交了王磵和張公藥。正是在趙秉文任河南轉運幕時、或稍稍晚一些的時候，酈權，王磵和張公藥給《清明上河圖》作了跋。

三、張公藥的跋詩

張公藥與張著的活躍時間相去不遠，但是，他們有著對宋朝截然不同的感情。生

圖17 「秘府」葫蘆印

圖18 「明昌」方印

◆圖17～圖23 為金章宗七璽
皆取自（傳）宋徽宗《搗練圖》
卷 絹本 設色 37.1×145公分
波士頓美術館
（Museum of Fine Arts, Boston）

圖19 「明昌寶玩」方印

圖20 「御府寶繪」方印

圖21 「內殿珍玩」方印

圖22 「群玉中秘」方印

圖23 「明昌御覽」大方印

在金朝、長在金朝的張著，他從《清明上河圖》看到的是宋代的日常生活和宋代典籍與這件作品的關係。而由宋入金的北宋遺民和遺民的第一代後裔，一邊隱瞞著他們的亡國之恨，一邊盡情地責難和譏刺宣和年間的奢華給社稷和子民帶來的不幸，同時卻常常懷念已經失去的故土和不復存在的繁華市井。跋詩中表達這種刻骨亡國之痛的宋遺民心理的有張公藥跋詩三首、酈權詩三首、王磵跋詩二首、張世積跋詩二首。雖然他們都先後仕於金朝，但是從他們的傳記看來，他們大多是降金的宋官，或是北宋降將的後人。他們與張著的共同點在於他們對北宋的開封沒有真正的感性認識。

在所有題跋的人當中，唯有張公藥（祖籍滕陽〔今山東滕縣〕人，號竹堂，字元石）的祖父曾在開封住過。據載，張公藥祖父是張孝純，字永錫，在北宋宣和末年曾任太原知府數年，因城陷降金，但是拒不肯為金服務，被押解至今天的北京後，才開始為金朝服務。後來被任命為汴京（今河南開封）行臺左丞相，皇統四年（1144）卒，諡安簡。[19] 即便張公藥本人像他祖父一樣，在北宋滅亡以後的開封住過，但是那時的開封已經物非人異、時過境遷。實際上，張公藥的跋詩只不過是當他面對《清明上河圖》時，聯想到已成「丘墟」的開封的深切感慨而已（圖24）。其詩為：

通衢車馬正喧闐，祗是宣和第幾年。
當日翰林呈畫本，昇平風物正堪傳。

水門東去接隋渠，[20] 井邑魚鱗比不如。
老氏從來戒盈滿，故知今日變丘墟。

楚柂吳檣萬里舡，橋南橋北好風煙。
喚廻一餉繁華夢，簫鼓樓臺若箇邊。

圖24｜張擇端《清明上河圖》卷尾：張公藥跋詩

張公藥的祖父是張孝純，曾任太原知府。在靖康元年（1126），時張孝純以「河東經略安撫使[的身分]為檢校少保、武當軍節度使」。[21] 同年「九月丙寅，金人陷太原，執安撫使張孝純」。[22] 張孝純在太原失守降金後曾一度居官開封，從史料中無法得知張公藥是否隨祖父居開封。作為未曾去過開封的人，更不清楚書畫風格發展源流特點的書生，張公藥面對《清明上河圖》時問道：「通衢車馬正喧闐，祇是宣和第幾年」，雖然是很正常的情形，但是不能作為我們認定這件作品表現了宣和年間的開封境況的依據。即便他隨祖父在宋亡以後去過開封，開封在靖康二年之後已完全不符以往的模樣，絕不足以為他做判斷的標準。作為宋朝降將的後人，這件作品勾起的是他作為宋朝「遺老空垂涕，猶恨宣和與政和」。尤其是酈權對其跋詩的注更說明，《清明上河圖》中描繪的絡繹不絕的船舶直接引起他痛恨「宋之奢靡至宣政間尤甚。京師得復比豐沛，根本之謀度漢高。不念遠方民力病，都門花石日千艘」。他對《清明上河圖》的解讀代表了面對「故知今日變丘墟」之北宋遺民的心態。張公藥對這件作品作出「宣政」年間的猜測，完全出於他將宋朝的滅亡歸罪於「宣政」間的富足和奢靡，而不能作為這件作品斷代的重要依據。

但是通覽張公藥的三首跋詩，其中並無「清明節」之意，張公藥跋詩所說的「當日翰林呈畫本，昇平風物正堪傳」引起很多人聯想到「盛世」，更演繹出「清明盛世」的說法。「昇平」之意並非全同「清明盛世」。「歌舞昇平」的背後可能掩飾著巨大的社會危機。如南宋林昇的詩：「山外青山樓外樓，西湖歌舞幾時休？暖風熏得遊人醉，直把杭州作汴州。」描述的即是這種深含危機的「歌舞昇平」。同時，詩人們也看出「老氏從來戒盈滿」，由於統治階層奢侈無度，「不念遠方民力病，都門花石日千艘」，加之「維垣專政是姦邪」，致使北宋王朝「盛極而衰」，造成「猶恨宣和與政和」的千古之恨。因此張公藥可以從作品中讀出以「清平盛世」的景觀作「盛世警言」。[23]

四、酈權的跋詩

峨峨城闕舊梁都，二十通門五漕渠。

何事東南最闖溢，江淮財利走舟車。

車轂人肩困擊磨，珠簾十里沸笙歌。

而今遺老空垂涕，猶恨宣和與政和。宋之奢靡至宣政間尤甚。

京師得復比豐沛，根本之謀度漢高。

不念遠方民力病，都門花石日千艘。晚宋花石之運，來自此門。

鄴郡酈權（圖25）

　　雖然工詩、能畫的趙秉文沒為《清明上河圖》題跋，但是他的《滏水文集》卻給我們間接地提供了有關酈權最可信的材料。酈權（字元輿，約卒於1193年），鄴郡（今河北臨漳）人，金代文人，也是個名士。酈權的父親是酈瓊（字國寶，活躍於1161–1189年），宋宣和間棄文從武。酈瓊降金後，仕至武寧軍節度使。[24] 大定年間（1161–1170），酈權以父蔭仕宦，但是並不得志。到了明昌初年（1190），被召入金朝中都（即今北京）為著作郎，不久卒於京城。著有《坡軒集》。趙秉文在他的《滏水文集》中的〈遺安先生（王碿）言行碣〉中所記錄的王碿中，詳細地提到了酈權的資料。由於王碿的跋緊接在酈權的跋之後，因此趙秉文記錄中的這一段材料對我們研

圖25｜張擇端《清明上河圖》卷尾：酈權跋詩

究《清明上河圖》格外重要。他的這段文字不但說明《清明上河圖》基本在金朝名士手中流傳，更說明這些人的來歷、背景、經歷和生活所在地。

趙秉文記載說，酈權是王磵的交友之一，也是金朝名士：「所與遊，皆世知名士。若文商（伯起）、張公藥（元石）及其子觀（彥國）、王琢（景文）、師柘（無忌）、酈權（元輿）、高公振（特夫）、王世賞（彥功），王伯溫（和父）、左容（無擇）、游道人（宗之）、路鐸（宣叔）。」[25] 由此可知，張公藥、酈權和王磵之間的交遊關係很密切。趙秉文前往拜訪酈權並結交王磵的時間在明昌年間（1190–1196）趙秉文遷官河南轉運幕時，也就是酈權生命的最後幾年。當時酈權問趙秉文：「君知王逸賓乎？斯人當今顏子也，君不可不掃門求見之。既見，曰：酈公知人矣。」[26] 奇怪的是張公藥、酈權和王磵與趙秉文均有交往，但是精通畫道的趙秉文卻沒有在《清明上河圖》上留下他的文字。顯然，此時《清明上河圖》已經不在河南東北部分的民間，即酈權和王磵生活的地方。

酈權的跋詩，如同張著的跋一樣，沒有做任何對主題、季節、和作畫時間等的推測。「何事東南最闐溢，江淮財利走舟車，車轂人肩困擊磨，珠簾十里沸笙歌」四句，充分地刻畫了北宋發達的市場經濟的中堅力量是那些不分日夜將各種物資運往東京的人們。他所感慨的是東南的豐盛，江淮一帶的富饒，也正是漕運和東南的繁盛，繁榮了北宋「珠簾笙歌」的服務行業。儘管作為生在北宋滅亡前後的酈權，對宣政間的奢靡深惡痛絕，他只在跋詩由景入境地引申到對宣政間的奢侈社會現象的指責。酈權的跋詩沒有臆測《清明上河圖》表現的就是宣政間的繁榮。更為令人回味的是他的注：「晚宋花石之運，來自此門。」這一個注，把徽宗宣政年間的奢靡與畫中所描述的「車轂人肩困擊磨，珠簾十里沸笙歌」斷然分為兩個不同時期。

僅從酈權的跋詩看，毫無將《清明上河圖》硬說成是對宣政年間的描繪。

五、重讀王磵的跋詩

歌樓酒市滿煙花，溢郭闐城百萬家。

誰遣荒涼成野草，維垣專政是姦邪。

兩橋無日絕江舡，(東門二橋。俗謂之上橋、下橋) 十里笙歌邑屋連。

歌樓酒市滿煙花溢郭闉城

百萬家誰遣荒涼成野草

維垣專政是姦邪

兩橋無日絕江船 東門二橋俗謂之
上橋下橋

十里笙歌邑屋連極目如今

盡禾黍卻開圖本看風煙

臨洺王磵

圖26　張擇端
《清明上河圖》卷尾：
王磵跋詩

極目如今盡禾黍，卻開圖本看風煙。

臨洺王磵。（圖26）

　　據前面引用的趙秉文的「碣銘」，王磵，字逸賓，祖居臨洺（今河北永年）人。
王磵實際上生於汴梁，北宋的東京（今河南開封），但是總以洺川自稱，不忘其祖
籍。王磵的「詩名大振」之後，「加之孝於親、友於弟、誠於人、篤於己，遠近論大
行，必曰王逸賓矣」。大約在1190年代中期，奉金代皇帝之詔，各地舉德行才能之
士，以「孝義、忠信、文章為世師表。朝廷以素知名，特賜同進士，授亳州鹿邑主
簿」。此時的王磵已經七十多歲，「以目苦昏暗，即日移文有司，以老疾乞致仕。朝廷
猶以半俸優之，首葺先塋，次以分惠親舊，計月而盡。泰和三年（1203）八月二十有
七日以疾終於家」。[27] 以此推算，王磵的生年當在1130 年前後，距北宋「靖康之變」
（1126–27）不久。因此，他實際上不能夠算是對北宋的開封有真正的知性瞭解。但是
他的跋詩，他對作品描述的句子，如「歌樓酒市滿煙花，溢郭闉城百萬家」，也從一
個側面證明畫題主旨的描寫不是「清明盛世」或「太平盛世」，而是人聲鼎沸的「歌

樓酒市」和汴河運輸所帶來的繁盛市場經濟。他很精準地描述了「溢郭闤城」的「歌
樓酒市」的繁榮，以及當時已經「荒涼成野草」，故而只能憑藉「圖本」來依稀想像
當年的繁榮景象。

　　王磵大約是所有爲《清明上河圖》題跋者中最老的一位。從張著第一跋的書寫年
頭（1187）到他去世時（1203），只有十六年。他的跋文列在倒數第二，顯然，他爲
《清明上河圖》跋詩一定去1187年不久。再晚幾年的話，他與趙秉文始於明昌年間
（1190–1196）的交往應該能將趙秉文的跋收進畫中。早於此時，張公藥、酈權都在河
南，而正是這時趙秉文遷官河南任職。

六、張世積的跋詩

　　比起前面數人的跋文，張世積的跋詩更爲具體地描述了開封的地理名稱。但是
不但沒提到此畫作於宣和年間，更沒提到清明節。相反地，他質問了「誰識當年圖畫
日，萬家簾幕翠煙中？」他的跋文如下：

> 畫橋虹臥浚儀渠，兩岸風煙天下無。
> 滿眼而今皆瓦礫，人猶時復得璣珠。
>
> 繁華夢斷兩橋空，唯有悠悠汴水東。
> 誰識當年圖畫日，萬家簾幕翠煙中。
> 博平張世積（圖27）

張世積跋詩署「博平張世積」，博平在今山東聊城境內。但是張世積的生平不詳。如
同張著和酈權的跋一樣，張世積的跋詩中不加個人的推測和臆想，但是卻確認畫中描
繪的是「虹橋風煙」和「汴水悠悠」，只不過誰也不記得「當年圖畫日」時「萬家簾
幕翠煙中」的東京。生於北宋剛滅亡時的張世積沒有隨意給畫面表現的內容杜撰一個
時間，更沒有輕易地責怪宋徽宗。有的只是他感慨世事的變遷和戰火，「天下無」雙
的繁華東京只剩下「滿眼而今皆瓦礫」。不同於其他北宋降將後人的跋詩，張世積只
是平淡地敘述，比較宋亡前後的區別，而絕不流露一個「怨」字。

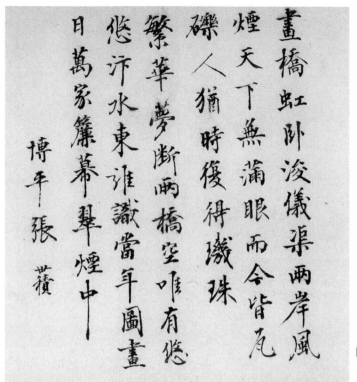

圖27 | 張擇端
《清明上河圖》卷尾：
張世積跋詩

　　從上述五人的題跋，我們雖然質疑了他們對開封的知性瞭解，但也看出他們跋詩之間的幾個共性：

（1）異口同聲地形容了這件作品描述的是虹橋和汴河沿岸繁華的歌樓酒市；

（2）無一人提及這件作品的不完整性，更無人提到金明池、宮殿等明代傳本《清明上河圖》中常常出現的景致；

（3）無一人提及清明節與這件作品的關係；

（4）只有張公藥一個人猜測這件作品與宣和、政和年間的關係。

　　由此看來，《清明上河圖》在1200年前基本沒離開河南，換言之，這件作品根本沒有被金人掠入宮廷，而是在戰亂中爲北宋遺民珍藏，或是落入了歸降金朝的宋人手中。但是在1200年後則不知所終，也無人加跋續詩。直到元代的楊準再次爲這件作品題跋時，已經是在金朝滅亡以後了。在楊準得到《清明上河圖》的元至正十一年（1351），距離張世積最後一個金朝的跋之間，有將近一個世紀的時間。[28] 在這一個半世紀中，《清明上河圖》不知所終。漫長的一百五十年中，既沒有人提到過這件作品，也沒有人記載說見過這件作品。更爲幸運的是，這件作品居然在沒有損毀的情況

下被保存了下來。

　　由此看來，《清明上河圖》表現的內容和成畫時間必須重新考慮，而重新考慮的基點是，必須遠避思維方式的舊窠。畫上的題跋不但不能作爲憑據，反而轉移了學者們的注意視線。題跋內容中應該特別注意的當是向氏家族與這件作品的關係。我們面對的問題應該是：南北兩宋爲何獨獨向氏一門深知此畫與畫人？爲何南北兩宋獨不見記錄《向氏評論圖畫記》的文字？ 如此精湛巨作深藏外戚手中，並且諄諄叮囑「藏者宜寶之」，想來必有個中緣由。

4

圖畫的功能與《清明上河圖》

一、圖畫的概念

我們今天研究《清明上河圖》，基本是將之作為繪畫藝術作品來看待。雖然這件作品有著極高的繪畫水準，但是在繪畫的功能上也和許多歷史上著名的繪畫作品類似，是一件具有問題說明功能的作品。雖然《清明上河圖》的藝術成就非常高，但是其創作伊始所負有的特殊社會功能必須成為關注的中心。距成畫時間一百多年，其創作初衷早已淹沒在浩瀚的歷史浪潮之中，難以得知，但仍然有一點是可以肯定的：這件作品表現的是一個具體的場景，場景的背後或許還有隱藏著的、尚未發掘的歷史故實。

首先我們要注意到的是，中國繪畫史中幾乎所有的繪畫作品都被稱為圖畫，如傳為董源的《夏山圖》（圖28）、《盤車圖》（圖29）、傳為李公麟的《文姬歸漢圖》（圖30）等。「圖」為圖寫，是以盡可能忠實圖寫的手段對對象作視覺形象的記載。圖畫的「畫」字強調的則是文化描繪成分的比重，以此來區別於圖譜、圖形、圖示等類型的示意圖類。

圖28 ｜（傳）五代 董源 《夏山圖》局部
卷 絹本 淺設色
49.2 × 313.2公分
上海博物館

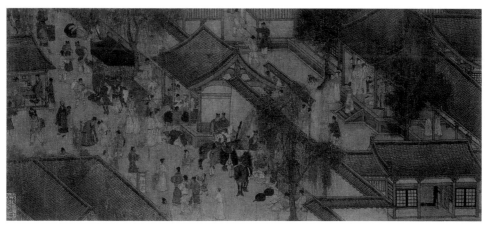

圖30 ｜ 南宋 佚名 《文姬歸漢圖》
卷 絹本 設色 25 × 55.8 公分
波士頓美術館（Museum of Fine Arts, Boston）

所以圖畫指的是描繪性的圖，通過對對象的描繪來表達主觀性、文化性和社會性，而
非技術性、示意性、認知性的圖示。首先，我們需要從社會功能的角度來討論圖畫的
概念。從許多出版的文獻和記載來看，對《清明上河圖》或其他類似的一些存世「圖
畫」作品的研究，不應再僅是將它們視爲繪畫作品來討論，而更應該考慮這些「圖
畫」原本不過是用以說明問題、事件，和形制、狀況的圖像文獻。從這個觀點來看，
或許這個手卷應不屬於純繪畫那帶有想像、誇張成分的、或帶有現代概念的藝術性繪
畫。在研究古代中國繪畫史時，我們必須意識到，許多存世的圖畫作品都不以我們今

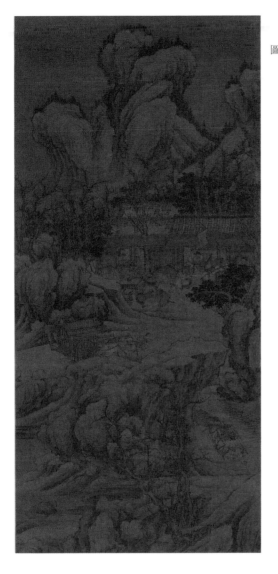

圖29 ｜ 宋 佚名《盤車圖》
軸 絹本 設色 109 × 49.5公分
北京 故宮博物院
此作無名款及鈐印，裱邊有清代梁清標藏
印二方。《盤車圖》題材常見於傳統繪畫
作品，通常描寫運糧、運貨，或載人涉
渡。本作品以蒼渾粗括的筆墨勾勒山峰樹
石，風格沉鬱，山石的畫法受郭熙影響，
是宋人無款畫中的傑作。

天理解的「繪畫」概念為作畫目的。
尤其是南宋以前的、帶有寫實紀事性
的作品，更不能夠從藝術家的個性、
風格、和自我表現的現代藝術判斷標
準來討論。

　　中國古人對文獻記錄和圖畫記錄
情有獨鍾的文化現象，給後世留下了
大量的圖像和文獻。但是由於時代的
變遷、印刷以及其他影響，到了王朝
階段的後半期，許多圖譜、圖說、圖
志、圖表漸漸與原來的功能相脫節。
愈古遠的圖譜愈與原有的文化和社會
關係相脫節。進入十九世紀末、二十
世紀初以來，由於文物收藏和十九世
紀興盛於歐洲的博物館文化的影響，許多流出中國的作品基本上被當作「古藝術品」
而被西方博物館收藏。在圖像作品進入西方博物館的同時，由於文化理解上的差異，
圖像的其他功能皆被埋沒。典型的例證之一是斯坦因（Marc Aurel Stein, 1862–1943）
最初接觸、處理敦煌藏經洞封藏的文獻時，就刻意將圖像與文字分割，只帶走他認為
更有文物價值的圖畫。自秦漢唐宋以降，由於社會的動盪和文化的變遷，許多原有的
圖文相間的文獻只剩下了圖，或僅有文字餘存。因此，《清明上河圖》是以作為圖說
或圖譜為目的，還是作為我們今天理解的以圖明志為前提，或者該作品是一件介於圖
畫和圖譜之間的文獻──同時描繪了某種文化和社會訊息的圖說性作品，值得我們深

入討論。不過當我們眾口一致的討論《清明上河圖》是頌揚一個抽象的清明盛世時，我們已經侷限了《清明上河圖》的功能不出於明清兩朝帶有強烈政治頌揚意味的宮廷畫、或二十世紀政治宣傳畫的範疇；只不過是表現技巧較高古而已。

這一章節專門討論在文獻中對這三類圖像的記載與這些不同類型的圖類間的關係，以確定《清明上河圖》的屬性和歸類。

即便是圖說和圖畫這兩個不同的概念常常被含混地歸入書畫作品的畫類，有時甚至可以隨意互換，但是它們其實有著明確的區別。圖，可以理解為圖示，能夠進一步闡釋文字所無法表達的視覺層次。如《通志》的作者感慨圖譜的重要性和其重要性之被忽略：

> 逐鹿之人意在於鹿，而不知有山。求魚之人意在於魚，而不知有水。劉氏之
> 學意在章句，故知有書，而不知有圖。嗚呼！圖譜之學絕紐是誰之過與？
> 明用
> 善為學者，如持軍治獄，若無部伍之法，何以得書之紀？若無纍實之法，何
> 以得書之情。[1]

按《通志》的定義，圖是圖說，以圖來說明文字無法表達的視覺範疇中的含義。所以，圖畫（或簡稱之為圖）不應與當代的繪畫概念混為一談。圖畫屬於知識簹集範疇，是知識的內涵而非外延。所以，由《通志》更進一步地陳述圖所涵蓋的內容來看，帝制時的宮廷文獻中繪製的圖譜成為文獻的重要組成部分。按《通志》的分類可見共有十六大類圖譜：

> 今總天下之書、古今之學術、而條其所以為圖譜之用者，十有六：一曰天
> 文，二曰地理，三曰宮室，四曰器用，五曰車旗，六曰衣裳，七曰壇兆，八
> 曰都邑，九曰城築，十曰田里，十一曰審計，十二曰法制，十三曰班爵，
> 十四曰古今，十五曰名物，十六曰書。凡此十六類有書無圖不可用也。[2]

分門別類管理，使各部門各司其職，每個人都各居其位，有法可依，有責可究。圖譜的重要性不但在為王朝統治訂下典章來依循，更重要的是也給後世留下了訓誡的依據。因此，在研究古文化史時，對圖譜的研究日益顯得重要。尤其是圖譜的研究在二十世紀初並沒有受到應有的重視。《通志》特別強調了圖與文之間的重要關係：

……人事有宮室之制、有宗廟之制、有明堂畔廳之制、有居廬塁室之制、有臺省府寺之制、有庭雷户牖之制。凡宮室之屬，非圖無以作室。有尊彝爵斝之制、有籩籃俎豆之制、有弓矢鈇鉞之制、有圭璋璧琮之制…有儀衛鹵簿之制，非圖何以明章程？……爲都邑者，則有京輔之制、有郡國之制…有閭井之制、有市朝之制、有蓄服之制，內外重輕之勢，非圖不能紀。爲城築者，則有郭郛之制、有苑囿之制、有臺門魏闕之制、有營壘斥候之制，非圖無以明關要。……凡此十六種可以類舉。爲學者而不知此，則章句無所用。爲治者而不知此，則綱紀文物無所施。3

爲了分明典章制度，不但要以文字闡述，更重要的是要以圖記錄文字無法表述的部分。

因此，自秦漢至唐宋，宮廷中藏有數以千萬計的圖譜，以彰明典章制度。宮裡不但藏有《楊佺期唐洛陽京城圖》、《唐長安京城圖》、《呂大防唐長安京城圖》等爲建築和修繕所參考的宮殿圖譜，更有含有祭奠、宗教意味的《唐太極宮圖》、《唐興慶宮圖》。4對本書所著眼的圖與畫區別問題更有重要意義的有《宋朝宮闕圖》、《汴京圖》。宮中收藏的不僅有上述圖譜，更有圖示類的圖譜收藏，如：《諸路至京驛程圖》、《江行備用圖》、《禹穴圖經》、《龍圖》、《律呂圖》、《景祐大樂圖》、《仙源積慶圖》、《衣冠盛事圖》、《銅人俞穴鍼灸圖》、《仙人水鑑圖》、《集英殿大宴坐次圖》等。5

如果說這些已不存世的圖譜只是如同現代建築或科技書籍，或體育、舞蹈書籍中的示意圖，那麼當我們在同書的下面幾行讀到《梁元帝二十八國職貢圖》（這件作品很可能是類似現存北京中國國家博物館的《職貢圖》[圖31]，及台北國立故宮博物院的《閻立本西域諸國風物圖》[圖32]）時，一定會詫異地感覺到，我們今天對插圖和圖畫的分界線並不是古代區別插圖和圖畫的劃分方法。再輯出宮廷的其他圖譜和圖畫收藏，又有：《閻立本歷代帝王圖》（圖33）、《北齊六學士勘書圖》（圖34）、《王維輞川圖》（圖35）、《蓮社圖》（圖36）、《顧愷之列女圖》（圖37）、《沈括使北圖》6、《牧圖》、《詩成伯璵毛詩圖》、《草木蟲魚圖》7，還有南宋《大駕鹵簿圖》（圖38）、《南郊圖》、《唐志凶儀圖》8、《三輔黃圖一卷》、《記漢三輔宮觀陵廟》、《洛城圖一卷》、《長安京城圖一卷》、《東京宮禁圖一卷》9、《陳留風俗傳三卷》、《鄱陽縣圖經一卷》。10從這些記錄的例證可知，宮廷的圖畫文獻的面貌和製作沒有一定之規。有時是圖示，有時是圖樣，有時是圖譜，有時又是圖表，但也有大量的我們通常意義上的繪畫，如《牧圖》。以此看來，《楊佺期唐洛陽京城圖》、《唐長安京城圖》、《汴京圖》、

圖31 ｜ 宋 佚名《職貢圖》局部
卷 絹本 設色
25 × 198公分
北京 中國國家博物館

圖32 ｜ 唐 閻立本《西域諸國風物圖》（又名《職貢圖》）
卷 絹本 設色 61.5 × 191.5公分
台北 國立故宮博物院
圖繪有十二國使者

圖33 ｜ 唐 閻立本《歷代帝王圖》局部
卷 絹本 設色 51.3 × 531公分
波士頓美術館
（Museum of Fine Arts, Boston）
此畫爲民國期間被溥儀變賣

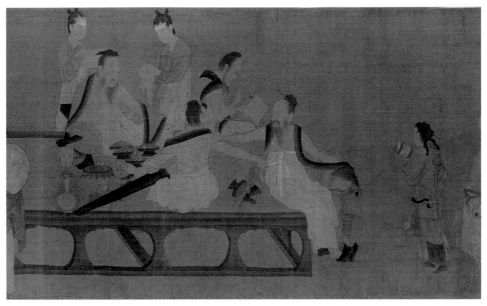

圖 34 ｜（傳）北齊 楊子華
《北齊六學士勘書圖》局部
卷 絹本 設色 27.5 × 114 公分
波士頓美術館
（Museum of Fine Arts, Boston）

圖35 ｜《臨王維輞川圖》局部
卷 1617年刻本 30.4 × 492.8 公分
普林斯頓大學藝術與考古學系

圖36 │ 宋《蓮社圖》
軸 絹本 設色 92 × 53.8公分
南京博物院

圖37 │ 東晉 顧愷之
《列女圖》局部
卷 絹本 設色
25.8 × 470.3公分
北京 故宮博物院

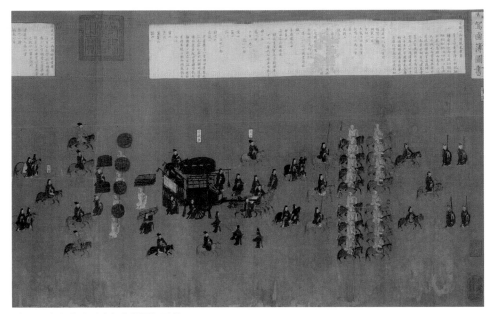

圖38 │ 南宋 佚名《大駕鹵簿圖》局部
卷 絹本 設色
北京 中國國家博物館

《陳留風俗傳三卷》都有可能與《清明上河圖》相類似：原本是圖畫文獻，創作的原
因是為了說明一個規章制度，或闡述一個現象，也許是表明一個事物，或記錄一個風
俗。但是，歷經久遠的流傳，朝代的改換，原來的宮廷圖譜流入民間收藏，繼而被轉
手當作帶有商業交換性質的物品。通過買賣交易，通過收藏欣賞，尤其是繪畫性強、
藝術價值高的圖譜，終於昇華為我們現代概念中的藝術品，而不再承載原有的祭祀、
明理或闡述功能。「隋經籍、唐藝文志皆漢以來經解詳於名物度數。而宋藝文志則眇
有存者。蓋義理勝也。有《宋史儒林傳》求其援經徵實如唐儒學，傳中人物者尤屬寥
寥說者，遂譬之圖畫。宋以前，畫多尚故事，宋以後，畫專取氣韻。」[11] 由此，可以
初步假設《清明上河圖》以「尚故事」為長，但故事的內容，也就是作品表現的主
題，作品的意圖皆有待以下章節細考。

二、圖畫的功能

談到圖畫製作在宮廷內的功能和其外延的社會效果，祥瑞一門的圖畫應該贏得

鰲頭。從正史到畫錄，再到筆記、雜錄、傳頌、笑謔、詩歌，都能找到大量關於祥瑞的記錄。許多圖畫，甚至許多傳世作品，都與祥瑞有關，可見古代圖畫的功能之一是以圖像營造明確的政治統治氣氛。但是祥瑞類圖畫不同於今天的宣傳慶典式繪畫，更不可能描繪一個社會下層的船舶、漕運景象來表徵「清明盛世」獻給帝王。呈給君王的祥瑞類文化產品不僅僅侷限在圖畫，也可以包括實物、詩歌、文章等，不一而足。比如神宗年間，周邦彥即因為獻上了〈汴都賦〉而博得了神宗的垂青。從史料的角度看，古人，以至於北宋，對圖畫的功能分工很細。郭若虛（約910–977）所總結的古代圖畫的功能十分得體、貼切：「古之秘畫珍圖，名隨意立。」他將繪畫分為如下幾類：

（1）典範類：「典範則有《春秋》、《毛詩》、《論語》、《孝經》、《爾雅》等圖（上古之畫，多遺其姓）。其次後漢蔡邕有《講學圖》，梁張僧繇有《孔子問禮圖》，隋鄭法士有《明堂朝會圖》，唐閻立德有《封禪圖》，尹繼昭有《雪宮圖》。」

（2）觀德類：「觀德則有《帝舜娥皇女英圖》（亡名氏），隋展子虔有《禹治水圖》，晉戴逵有《列女仁智圖》，宋陸探微有《勳賢圖》。」

（3）忠鯁類：「忠鯁則隋楊契丹有《辛毗引裾圖》，唐閻立本有《陳元達鎖諫圖》，吳道子有《朱雲折檻圖》。」

（4）高節類：「高節則晉顧愷之有《祖二疎圖》，王廙有《木雁圖》，宋史藝有《屈原漁父圖》，南齊蘧僧珍有《巢由洗耳圖》。」

（5）壯氣類：「壯氣則魏曹髦有《卞莊刺虎圖》，宋宗炳有《獅子擊象圖》，梁張僧繇有《漢武射鮫圖》。」

（6）寫景類：「寫景則晉明帝有《輕舟迅邁圖》，衛協有《穆天子宴瑤池圖》，史道碩有《金谷園圖》，顧愷之有《雪霽望五老峯圖》。」

（7）靡麗類：「靡麗則晉戴逵有《南朝貴戚圖》，宋袁倩有《丁貴人彈曲項琵琶圖》，唐周昉有《楊妃架雪衣女亂雙陸局圖》。」

（8）風俗類：「風俗則南齊毛惠遠有《剡中谿谷村墟圖》，陶景真有《永嘉屋邑圖》，隋楊契丹有《長安車馬人物圖》，唐韓滉有《堯民鼓腹圖》。（以上圖畫雖不能盡見其跡，前人載之甚詳。但愛其佳名，聊取一二，類而錄之）」[12]

　　從對文獻的收集和整理，我將史籍上記錄的圖畫在宮廷中的事物記錄和傳揚功能綜合分為如下幾類。

（一）祥瑞類

　　比如我們在史書中讀到：「大中祥符元年四月，溫州獻瑞竹圖。五月辛未，以東封，遣經度制置使王欽若祭文宣王廟，於孔林得芝五株，色黃紫，如雲色及人戴冠冕之狀。詔內侍楊懷玉祭謝。復得芝四本，輕黃，如雲氣之狀。癸未，內侍江德明於白龍潭石上，得紫黃芝一本以獻。」[13] 不僅獻瑞竹、靈芝，而且獻黃紫芝、芝草，甚至王欽若以個人的名義獻了十一本靈芝。某趙安仁竟然「來獻五色金玉丹紫芝八千七百十一本」，溫州亦不示弱，獻完瑞竹沒有靈芝就「獻靈芝圖」。[14] 宮中收藏許多描繪祥瑞的作品，如徽宗皇帝著名的《祥雲瑞鶴圖》（圖39）即為一例。徽宗時期對祥瑞的渴求到了登峰造極，置國家安危於不顧的地步。據《宋史》載，「白時中嘗為春官，詔令編類天下所奏祥瑞，其有非文字所能盡者，圖繪以進。時中進政和瑞應記及贊。及為太宰，表賀翔鶴、霞光等事。圜丘禮成，上言休氣充應，前所未有，乞宣付祕書省。時燕山日告危急，而時中恬不為慮。金人入攻，京城修守備，時中謂宇文粹中曰：『萬事須是涉歷，非公嘗目擊守城之事，吾輩豈知首尾邪？』」[15] 雖然《清明上河圖》不能被明確地定為祥瑞類，但是如果畫中描述的真是如眾多學者所認為的，是在表現徽宗年間清明盛世的繁榮景象，即便這件作品逃脫了白時中的手眼，也不會流落到在北宋籍籍無名的地步。如果當時這件作品真的如公眾認為已經入了徽宗之手，或者真是由徽宗的院畫家所作，有如此大吉大利內容的作品不可能不在金兵壓境、士氣低落之時加以利用該作品的社會效應。

圖39　宋徽宗 《祥雲瑞鶴圖》
　　　卷 絹本 設色 51 × 138.2公分
　　　瀋陽 遼寧省博物館

圖40 ┃ 張擇端《清明上河圖》局部
　　 ┃ 民間下層的市井塵煙彌漫

　　正由於古代政治將社稷的危安與氣候是否調順相連繫：「夫瑞應依德而至，災異緣政而生。」[16] 因此，對祥瑞跡象的發現、記錄、圖繪和向帝王報告的本身意謂著向帝王報喜。反之，若社會出現不平、動盪、或天災，也可以說成是當事人僞造祥瑞，《後漢書》中對王莽篡政的指責即爲一例：

> 故新都侯王莽，慢侮天地，悖道逆理。鴆殺孝平皇帝，篡奪其位。矯託天
> 命，僞作符書，欺惑眾庶，震怒上帝。反戾飾文，以爲祥瑞。戲弄神祇，歌
> 頌禍殃。楚、越之竹，不足以書其惡。天下昭然，所共聞見。今略舉大
> 端，以喻吏民。[17]

這段文字從正反兩個方面闡述了祥瑞的終極目標：託天命、喻吏民。細觀《清明上河圖》可知，其畫面盡可能真實地描述的是一個市場的氣氛、狀態，和熙熙攘攘的場面，不但沒有任何喜慶祥瑞的象徵，反而只有民間下層的市井塵煙彌漫（圖40），絕不可能是祥瑞類的圖畫作品，充其量只能是表現了采風類的民情聽取。

　　除了祥瑞以外的重要圖繪，在宮廷的收藏中當屬禮俗服制圖譜和營造規矩法式，如《大駕鹵簿圖》、《三禮圖》等。但是，帝王對其他國度的人情風俗的理解，也以圖

畫描述。在營建宮殿和陰陽宅時需「博徵天下丁匠諸圖畫、以望法度算」。[18] 至於「渾天、欹器、地動、銅鳥、漏刻、候風諸巧事」，需要以「圖畫爲器準」。[19] 最接近今天人們概念中的繪畫作品當屬帶有說教、隱喻、和訓誡類的作品，「上居甘泉宮，召畫工圖畫周公負成王也。於是左右羣臣知武帝意欲立少子也」。[20] 如果我們不知道這件作品的成畫原因和背景，就只能從不相干的角度來推測、考究作品的內容，造成對作品的誤解。

說教類的還有兩種《列女圖》在文獻中被提到。不同於爲漢代劉向所撰《列女傳》八篇所作的《列女圖》與《女史箴圖》，是給女性看的巾幗楷模和行爲準則，這裡的《列女圖》卻是給帝王欣賞的仕女佳媛。由於原作不存，僅留摹本，爲數不多的討論《列女圖》的文章均未論及宮廷生活。《後漢書》中曾記宋弘（活躍於西元一世紀，字仲子）前往去觀見漢光武帝，光武帝坐在新製屏風中間；屏風上圖繪列女。在他們的談話過程中，「帝數顧視[屏風]。弘正容言曰：『未見好德如好色者。』」光武帝令人撤去屏風，笑著對宋弘說：「聞義則服，可乎？」[21] 有漢一代乃爲道德基礎建立在儒學精神之上的大成年代，許多可歌可頌的人物也常常繪成圖畫以示後人。甚至連普通百姓的傑出作爲也能榮登宮中粉壁：「日碑母教誨兩子，甚有法度，上聞而嘉之。病死，詔圖畫於甘泉宮。」[22] 從《清明上河圖》表現的內容和描繪的景物來看，也不應歸入楷模和行爲準則類的圖畫。

（二）以圖爲記錄類

我們在正史和《資治通鑑》及其他文獻中，常常看到諸如此類的記載：

> 鴻臚寺宋郊言，請自今外夷朝貢，並令詢問國邑風俗、道途遠近、及圖畫衣冠人物兩本，一進內，一送史館從之。按晏殊前已有此請。[23]

這種傳統可以追尋到遠古：

> 夏禹之時，令遠方圖畫山川奇異之物，使九州之牧貢金鑄鼎以象之，令人知鬼神百物之形狀而備之，故人入山林川澤，魑魅魍魎莫能逢之。惡氣謂魍魎之類。[24]

至於宗教圖像，更常常是與帝王的夢境、經歷有關，或是出於對鞏固正統的另一種策略的考慮而作。比如我們熟知的佛教入主中國的故事就記載在《後漢書》上：

> 明帝夢見金人，長大，頂有光明。⋯於是遺使天竺問佛道法，遂於中國圖畫形像焉。[25]

總而言之，宮廷中收藏或令人製作的圖畫，基本上是出於宮廷的各種需要而作。

另外一類圖繪可以稱作是地圖或圖像紀實報導——用今天的概念看就是新聞攝影，但是其繪製方式不一定完全類同我們所熟知的地圖樣式。如余輝在他的〈諜畫研究〉中就明確指出，許多收藏宮中的「繪畫」作品原來是作爲「地圖」或「行軍圖」而繪製的（圖41）。[26] 從史籍中看，更爲常見的是如同《舊唐書》所提到的「收復巂州，畫圖來上」。[27] 僅僅八字，無法斷定巂州圖的面貌。地圖的繪製不僅僅侷限於凱旋的戰利品的描繪，也包括敵友雙方的互相試探和警惕。「至元豐末十六七年間⋯⋯使者所至，圖畫山川，購買書籍，議者以爲所得賜予大半歸之契丹。雖虛實不可明，而契丹之強足以禍福高麗。若不陰相計搆，則高麗豈敢公然入朝。中國有識之士以爲深憂。」[28] 反之，北宋的官員出訪其他王朝也一樣密繪地圖：

圖41｜南宋 佚名《峻嶺溪橋圖》冊頁
瀋陽 遼寧省博物館
作爲諜畫的南宋山水「地圖」
或「行軍圖」

吳充⋯奉使契丹，宴射連破的，眾驚異之。且偉其姿容，密使人取其衣為度，製服以賜。時預其元會，盡能記其朝儀節奏，圖畫歸獻。後錢勰出使，契丹主猶問：「畢少卿何官？今安在？」[29]

圖畫的各種功能由此可見一斑。綜上所述，圖畫在攝影出現前的幾千年宮廷和社會文化史中的功能多樣而又重要，並且製作的方式和出現的面貌也不盡劃一。《清明上河圖》中缺少的是刻意安排的地理和地界標誌，所以不可能是地圖或圖像紀實報導類的圖畫。但是《清明上河圖》中所暗指的地域和文化標誌又使深諳開封的人明白其所指。

（三）特定功能性的圖畫

宋代不但多祥瑞，而且多異象。這些異象和祥瑞又經常被記錄下來呈報給皇上。呈報的材料不僅限於文字，有時隨同圖畫獻上，以便說明問題。但是另有一種專為記錄特殊現象和事件的圖畫，有點類似今天的新聞報導或時間記錄類的配文圖片。由於《清明上河圖》中所描繪的三分之一場景是汴河，我想從對漕運和汴河的問題入手來討論其功能性。五代和北宋對漕運的興趣被等同於國家制度，因此有關漕運、疏浚、或汴水的文字報告經常附有圖畫。後唐明宗時趙德鈞獻上的圖畫可能即是以汴河漕運為題：

六月壬子朔，幽州趙德鈞奏：「新開東南河，自王馬口至淤口，長一百六十五里，闊六十五步，深一丈二尺，以通漕運，舟勝千石，畫圖以獻。」[30]

又有：

真宗景德二年六月，開封府言：「京西沿汴萬勝鎮，先置斗門，以減河水，今汴河分注濁水入廣濟河，埋塞不利。」帝曰：「此斗門本李繼源所造，屢詢利害，以為始因京、索河遇雨即汎流入汴，遂置斗門，以便通洩。若遽壅塞，復慮決溢。」因令多用巨石，京置斗門，水雖甚大，而餘波亦可減去。三年，內侍趙守倫建議：自京東分廣濟河由定陶至徐州入清河，以達江湖漕

路。役既成，遣使覆視，繪圖來上。帝以地有隆阜，而水勢極淺，雖置堰
埭，又歷呂梁灘磧之險，非可漕運，罷之。[31]

僅就這段文字來判斷，我們已經無法確定「繪上來的圖」是什麼樣子。但是據現藏台
北國立故宮博物院所藏的《宋人景德四圖》之第三段「輿駕觀汴漲」和第四段「太清
觀書」，每段皆書事實於後（圖42），可以想知這「繪上來的圖」應與它類似。[32]

關於引水清汴的討論一再成為宋廷的關注重心，所以宋史中的記載與之有關的討
論繁多。為了改變漕運的狀況，神宗最後決定由陳世修先行測量繪圖，再行引水工
程，王安石也贊同這一決定但同時就過去圍繞此事的討論結果提出了異議，據《宋
史》載，當主持工程的陳世修「繪圖來上，帝意向之。王安石曰：『世修言引水事即
可試，八丈溝新河則不然。昔鄧艾不賴蔡河漕運，故能并水東下，大興水田。厥後既
分水以注蔡河，又有新修堨以限之，與昔不同。惟無所用水，即水可并而溝可復
矣。』故先命世修相度。」[33]

可知，在宮廷裡，尤其是北宋一朝，很多圖繪用在表現疏浚、漕運、水潦和堤防
這類的地圖、圖譜或圖志。再如：「元豐二年（1079），詔於京城東南度田千畝為籍
田，置令一員，徙先農壇於中，神倉於東南，取卒之知田事者為籍田兵。乃以郊社令
辛公佑兼令。公佑請因舊鐵麥殿規地為田，引蔡河水灌其中，種植果蔬，多則藏冰，
凡一歲祠祭之用取具焉。先薦獻而後進御，有餘，則貿錢以給雜費，輸其餘於內藏
庫，著為令。權管幹籍田王存等議，以南郊鐵麥殿前地及玉津園東南菱地并民田共

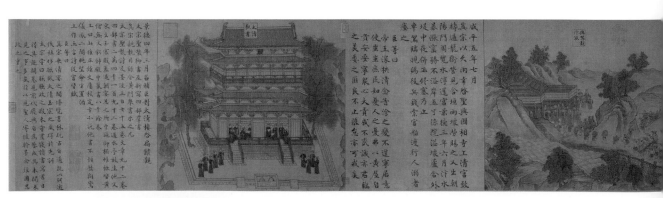

圖42｜《宋人景德四圖》局部
卷 絹本 設色
33.1 × 252.6 公分
台北 國立故宮博物院

千一百畝充籍口外，以百畝建先農壇兆，開阡陌溝洫，置神倉、齋宮并耕作人牛盧舍之屬，繪圖以進。已而殿成，詔以思文爲名。」[34] 以上這些例子說明圖畫的功能遠遠超過我們今天對圖畫的依賴。從圖像功能的意義上看，這些圖畫起到了我們今天的新聞圖片、文獻或事件記錄以及對事件描繪的作用。

　　對事件帶有想像和誇張性的描繪可以在《九朝編年備要》中讀到。其記載不但詳細地描述了龍的出現，同時也記載了伴隨著龍在北宋末年（靖康年間）降臨到開封的大水災。據載：

> 五月有物如龍，形見京師民家。…開封縣茶肆人，晨起拭床榻，睹若有大犬蹲榻下者，明視之龍也。…都人皆圖畫傳玩。身僅六七尺，若世所繪，龍鱗蒼黑色，驢首而兩頰如魚，頭色正綠，頂有角，角極長。於其際始分兩岐。有聲如牛。…初龍降後一夕，五鼓，西北有赤氣數十道，亙天犯紫宮北斗。仰視星皆若隔絳紗，方起時拆裂有聲，然後大發後數夕，又作聲益大。格格且久，其發更猛，而赤氣出北數十百道。其中又間以白黑二氣，然赤氣爲多。自西方，俄入東北，又延及東南，且聲亦不絕迫，曉乃止。大水之作也。宰相率出郭視之，水已破汴隄，諸內侍以役夫擔草運土障之不能禦。[35]

這樣的描述，在今天人的眼中看來，十分荒誕，但是在十二世紀以前，如此文字或圖像描述的力量是不可估量的。因此，圖像更能夠作爲例證，對事件的渲染，和通過對事件主觀看法的解說來改變人們對某事件的看法。圖像因此也可以用來誇張，或者帶有引導性地解說一個觀點。

三、風俗畫與《清明上河圖》

　　在今天學術界似乎已經成爲一個定律：每談《清明上河圖》必認爲其：（1）是一件風俗畫，（2）是對「清明盛世」的頌揚。在此有必要將這件歷史最著名的作品重新放回歷史中細細審視。從許多文獻記載看來，帶有風俗意味的繪畫作品大約出現在唐末五代。從唐末到北宋初年，社會經歷了一個全社會性的「舊時王謝堂前燕，飛入尋常百姓家」的文化世俗化過程。《圖畫見聞誌》曾概括地說：「若論佛道人物、仕女牛

馬，則近不及古。若論山水林石、花竹禽魚，則古不及近。」[36] 從題材的選取來看，由於五代在政治上經歷了從中央集權的崩潰到地方勢力的建立，文化上也出現了相應的從宗教到世俗、從宮廷貴族到山林野趣的世俗風情的轉變。但是要到北宋之後才真正爲帶有風俗性的繪畫另立一個獨立的門類。鄧椿在他刊行1167年的《畫繼》中輯錄畫家時，將畫種分爲仙佛鬼神、人物傳寫、山水林石、花竹翎毛、畜獸蟲魚、屋木舟車、蔬果藥草、小景雜畫等。這種分類與宮中圖畫的收藏概念有類似之處，往往是爲了種種政治、典章制度，經濟、軍事和祭祀的需要而將作品分成幾類。簡而言之，宮廷收藏的圖畫，至少在北宋末年以前，基本上是基於作品的人文價值。北宋末年徽宗時將繪畫分爲六個門類：「畫學之業，曰佛道，曰人物，曰山水，曰鳥獸，曰花竹，曰屋木。」[37] 而成書於北宋後的《宣和畫譜》著錄藏畫的分類則爲道釋、人物、宮室、番族、龍魚、山水、畜獸、花鳥、墨竹、蔬果等十個門類。沒有一門指向我們今天所理解的《清明上河圖》這種帶有風俗畫意味的頌揚性作品。

　　所以，對《清明上河圖》的理解僅僅侷限於認爲是對清明盛世的謳歌，顯然太直白膚淺。我們應該再從另外一個角度來質疑《清明上河圖》是簡單意義上的對清明盛世謳歌的看法。詳細深入地觀察歷史文獻可知，有宋一朝，沒有多少載入史冊的繪畫作品，其創作原因如同我們通常從一般意義上所理解的《清明上河圖》那樣，僅僅是爲了歌頌一個不確定時間地點的，沒有特殊事件作爲紀念意義的「清明盛世」。尤其是許多北宋皇帝醉心於祥瑞福兆，每以畫記錄事物，必有確定的原因。同時，宮廷內對圖畫的收藏與藝術品收藏並不等同。當著名的藝術皇帝徽宗「詔索祕閣圖畫，（陳）師錫言：『六經載道，諸子言理，歷代史籍，祖宗圖畫，天人之蘊，性命之妙，治亂安危之機，善惡邪正之迹在焉。望留意於此，以唐山水圖代無逸爲監。』」[38] 這段話明確陳述了圖畫在宮廷中的種種功能性。

　　由於圖籍、圖畫的功能和在宮廷中所扮演的重要角色，歷朝歷代都將圖籍的製作、保存、和收藏視作重要的一項事業，並指定專人管理。宋代非但不能免俗，而且經營更甚。北宋的宮廷藏書最初源自五代後梁（907–923）建都於開封的宮廷收藏。但是由於後梁的收藏不豐，圖書庫簡陋，宋太宗曾召有司加以重視：「如此之陋，豈可蓄天下圖籍？」[39] 於是自「太平興國間（976–983）[起]，詔天下郡縣，搜訪前哲墨跡圖畫。……又敕待詔高文進（活躍於十世紀末）、黃居寀（933–993以後），搜訪民間圖畫。端拱元年（988），以崇文院之中堂置祕閣，命吏部侍郎李至兼祕書監，點檢供御圖書。選三館正本書萬卷，實之祕監以進御。退餘藏於閣內，又從中降圖畫並前賢墨跡數千軸以藏

之。淳化中閣成，上飛白書額，親幸，召近臣縱觀圖籍，賜宴。又以供奉僧元靄所寫御
容二軸，藏於閣。又有天章、龍圖、寶文三閣。後苑有圖書庫，皆藏貯圖書之府。」[40]
經過幾番擴建、充實，到景德二年（1005）時，內庫藏書已蔚為可觀：

> 龍圖閣在會慶殿之西偏北連禁中閣，上藏太宗御書五千一百十五卷軸；下設
> 六閣經典閣三千七百六十二卷；史傳閣八百二十一卷；子書閣一萬
> 三百六十二卷；文集閣八千三十一卷；天文閣二千五百六十四卷；圖畫閣
> 一千四百二十一軸、卷、冊。上曰朕退朝之暇無所用心聚此圖書以自娛耳。[41]

藏在圖畫閣中的一千四百二十一軸、卷、冊圖畫究竟是什麼樣的作品，今雖已無從考
實，但仍有些文獻能夠給我們提供粗略的概況。如郭若虛的《圖畫見聞誌》等宋代的
美術論著，就幾近翔實地給我們勾勒了收藏的狀況。梅堯臣（1002–1060）的詩
〈二十四日江鄰幾邀觀三館書畫錄其所見〉給我們提供了一定的依據。[42] 他在詩中明
確地描述了祕府的重要收藏作品及分類。可知，最晚在北宋上半葉，書畫不但已被作
為純藝術作品來收藏，而且已經有明確的分門別類：

> 羲獻墨蹟十一卷，水玉作軸光疏疏。
> 最奇小楷樂毅論，永和題尾付官奴。
> 又看四本絕品畫，戴嵩吳牛望青蕪。
> 李成寒林樹半枯，黃筌工妙白兔圖。
> 不知名姓貌人物，二公對奕旁觀俱。
> 黃金錯鏤為投壺，粉障復畫一病夫。
> 後有女子執巾裾，牀前紅毯平圍爐。
> 牀上二姝展氍毹，繞牀屏風山有無。[43]

梅堯臣談到的這些作品顯然不是紀事性的圖畫類，而是教化性的圖畫。這些教化性的
圖畫或許在成畫時有其重要的功能性，但是由於年代久遠，又因作品的藝術水平精
湛，因此以其藝術的成就而得以流傳於宮中。這些教化性的作品又不同於說教性的
《女史箴圖》類。寒林之蕭瑟、白兔之精妙的意義在於畫外的、委婉的文化蘊涵的體
會，而《女史箴圖》是直白的倫理說教。這些圖畫千百年來一直在宮廷裡被當作裝飾

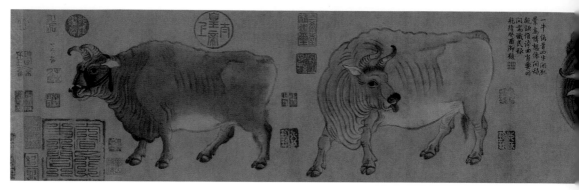

圖43 ｜ 唐 韓滉 《五牛圖》
卷 紙本 設色 20.8 × 139.8公分
北京 故宮博物院

的同時，也隱晦曲折地表達了宮中的文化價值和行止標準，成為中國傳統帝制文化的
「宣傳畫」。

　　但是，恰恰在《清明上河圖》成畫的時期之前不久，大約十一世紀中期，北宋經
歷了一個對繪畫和圖畫的觀念的改變，從原來的「豈非文未盡經緯，而書不能形容，
然後繼之於畫也」**44** 的藝術倫理觀，過渡到了繪畫作為獨立於為倫理說教作圖像輔佐
而存在的文化現象。也就是說，圖畫成為藝術的觀賞和文化資訊的傳遞，而不再僅僅
侷限在圖譜、記錄的功能內，正是在這時最後形成的。這是一個具有革命意義的文化
上的圖譜與繪畫概念的分離。這一繪畫與圖畫概念的分離文化現象和氛圍，為不久之
後登場並佔據舞臺達千年之久的文人畫做了文化上和哲學上的鋪墊。

　　《清明上河圖》無法納入上述幾種圖、畫類型中的任何一種：不是圖記、圖譜、
圖說、說教性的圖畫。但是，從某種意義上看，《清明上河圖》更趨向於教化性的圖
畫，有些類似「吳牛望青蕪」，通過對具體物象的描繪，陳述一種文化狀態和氣氛。
或者是在敘述著一種情緒、一種帶有風俗性的教化性內容，也就是隱性教化內容的表
現。所謂的風俗畫，正是隱性地、以表現風氣俗習為表面現象，達到曲折地表現政治
意圖的目的。什麼是風俗畫？風俗畫的出現與宮廷對圖畫的收藏不無關係。按照前述
郭若虛的分類法，宋以前的圖畫中重要的門類有典範類、觀德類、忠鯁類、高節類、
壯氣類、寫景類、靡麗類、和風俗八大類。雖然有寫景一類，但是仍有可能是以人物
活動為中心。其中的風俗畫類已經形成了格局，從南齊毛惠遠的《剡中谿谷村墟
圖》、隋楊契丹的《長安車馬人物圖》的畫題來看，風俗畫的內涵和外延基本可以定
位在人物市肆圖的範疇之內。風俗畫大約起於漢末，到南北朝時期已經發展成雛形。

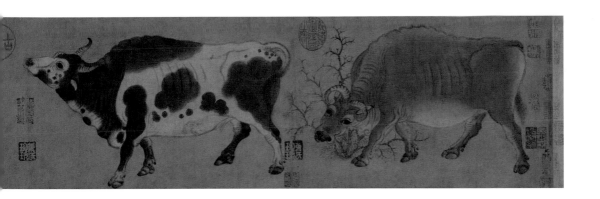

據載，六朝劉宋時期（420–482）的畫家顧寶光「善畫，畫全法陸探微」，畫有《洛中車馬圖》二卷、《越中風俗圖》二卷、《高麗鬥鴨圖》一卷。[45] 稍後的北齊（550–577）年間的楊子華作有類似風俗畫的《鄴中百戲圖》，隋代（581–618）的鄭法士也畫過《洛中人物車馬圖》，雖然不能完全歸入風俗類，但相去不遠。如果展子虔《長安車馬人物圖》有《清明上河圖》的情趣，也不妨能夠列入風俗類。[46] 韓滉（723–787，字太沖，長安[今陝西西安]人）以他擅長人物及農村風俗景物，尤其善畫牛、羊、驢子等動物，有《五牛圖》（圖43）、《文苑圖》存世。天竺僧麻紙畫《洛中車馬圖》、《鬥雞圖》、《越中風俗圖》。[47] 從畫題中的「風俗」二字推知，其畫面可能描述的內容已經明確地強調了「風俗」。雖然與《清明上河圖》同屬風俗類，但是後者更為具體地將作品的中心著重在「清明」和「上河」二字上，所以在我們評論《清明上河圖》時，不能夠過於強調其風俗性，而應強調其市井風情。尤其是《清明上河圖》中的「上河」二字的概念應該是順流而「上河市」，因此，作品的中心仍是城市、市肆、人物、車馬、風俗、市塵。只不過完全將作品的重點從靜態的市場風情轉移到動態的「上」字上，強調繪畫的主題是走向市場的過程。換一個角度來看，僅以畫題來論，似乎很難單純地將《清明上河圖》歸類於前述風俗類。更應該在北宋的文化環境中去尋找《清明上河圖》的特定存在適應性和特指性。

每一個接觸過這件作品的學者可能都想過，究竟如何在北宋的文化環境中去尋找這件作品的特指性。尤其是在這一章，我們將這個問題與其他中國美術史中的特殊情形來討論。在第三章中對《清明上河圖》的題跋本身的重新審讀和質問之餘，我們意識到所面對的美術史中的問題，不只是「寶笈三編」本的歷代題跋中提出的問題。

如果將「寶笈三編」本中的題跋和後來的大量仿本中的題跋相比較，可知非「寶笈三編」本與「寶笈三編」本的作品中描繪的內容很不相同。後世的《清明上河圖》完全按照「清明」盛世的模式來添加許多「寶笈三編」本中根本沒有、也不可能有的節日的歡慶和街頭巷尾的表演，成爲另外一類《清明上河圖》，即我們通常理解的《清明上河圖》。這兩類不同的《清明上河圖》的共存，一方面複雜化了我們的研究，但是同時也展示了中國繪畫史中獨特的文脈景觀。從這一件作品的題跋、仿本核對這二者的研究，不但拉開了中國繪畫收藏與西方的距離，同時也在研究的手段上表現出兩個應有的不同之處：一是書畫上的題跋和印鑑給研究者和收藏者提供了非常重要的歷史線索；二是中國繪畫中存在的大量如同《清明上河圖》的仿本不應被視爲無創造力的模仿。相反，仿本的存在和《清明上河圖》這類與仿本無論從內容或從表現上都不同的情況下，我們不能將這樣的仿本看作是簡單的重複製作。大量的、與原作大相逕庭的仿本的出現，只能理解爲對某種已經成爲文化標誌的概念的借用或挪用。在宋以前的繪畫作品的收藏中，許多作品，如《清明上河圖》，由於各種原因和目的而產生大量仿本出現的現象時，我們幾乎可以推測，某種社會功能是該圖畫賴以生存和流行的主要原因。

《清明上河圖》在它問世一千年來被模仿、複製的情況最多。但是這些「模仿」、重述和演繹版的《清明上河圖》，卻絲毫未能減弱我們對這件作品的熱情。相反地，更加激起了社會對它的狂熱和迷戀。誠然，用二十世紀現代美術思潮的創新觀來衡量中國的模仿，同一個繪畫作品題材會被幾百甚至上千年中數代畫家一再重複地繪製和複製，難免被認爲是描摹長於原創。縱觀中國美術發展史可知，不厭其煩的複製不是源於原創能力的枯竭，而是特定的文化語境要求繪畫作品充當社會和文化價值的承載體。其原因不但可以從它所衍生演繹的文化內涵及其對社會產生深遠的意義加以判斷，同時也由於某些繪畫作品所攜帶的社會資訊能量之大，自其面世至千百年以降，逐漸演繹出一種亞文化或一種文化範例。這一特殊文化現象的始作俑者應爲中國文化所賦予繪畫藝術的特殊使命，尤其是帶有人物和風俗情境描繪的作品常被賦予「惡以誡世，善以示後」[48] 的社會功能。過於重視藝術的社會功能和已臻成熟的藝術收藏史，過度地篩濾了與社會預期和收藏價值不符的作品。這一通過收藏而達至的過度篩濾功能，一方面有序有目的地梳理了中國畫的收藏標準，也同時有意識或下意識地重新演繹和闡釋許多作品，以適應總體的收藏流傳之需。可以說，中國歷史上的風俗畫、人物畫、及故實畫在很大程度上進入了社會服務功能，參與了對社會問題的注

釋、弘揚。以致於最終使這一類的作品歷經許多世紀的不斷闡釋和敘事性的重述，雖
只著於圖像描繪，不成於文字陳述，但最終仍成爲一種既成信念、成爲某一特定象徵
意義的載體。不拘泥於忠實描繪物體外形貌狀的中國繪畫，仰賴著神躍居於形貌之
上、以形狀神的視覺體察思維方式，許多狀物事、貌人情的作品被解讀出理想化的人
文內涵，而從敘事昇華爲社會以至於政治象徵性的作品。這類作品在中國美術史上被
重複不斷地複製著，修正式的複製，演繹性的複製。同時每一個複製的文本，都與複
製它的社會環境和政治情形戚戚相關，發展出互相依賴、互爲見證者的共謀關係，但
是又各自有其獨立發展甚至與原初創作目的分道揚鑣的闡釋結果。造成這種文化現象
的原因是集體記憶與歷史經驗的人爲的分離，或是歷史的偶然性造成的分離。分離不
等於作品闡述的失去，相反，作品可以在與原社會和文化語境分離的情況下獲取更大
的空間，繁衍出更爲富有想像力、更符合闡述者利益的內涵。

　　作爲樣式範例而存在，並爲後人一再臨摹複製的繪畫作品，是中國美術史的一個
重要的獨特現象。這一類的繪畫作品首先以其所攜載的文化容量和其所能夠容納的文
化演繹爲特點。這類作品中著名的例證包括《女史箴圖》、《竹林七賢圖》、《輞川
圖》、《蘭亭圖》，但是，《清明上河圖》的複製過程不同於其他作品。首先，《清明上
河圖》並非作爲典範或榜樣而創作的，更不像《蘭亭修禊圖》般記錄了一個明確的事
件。《清明上河圖》的內容在北宋時一定是相當明確的，只是由於靖康之變，徽、欽
二帝被金人俘獲攜往漠北，宋都南遷，自此，北宋文化出現了巨大的斷層。因此，北
宋和南宋之間的文化斷層自南宋起就被人爲地掩蓋。掩蓋斷層的主要目的是重構北南
宋之間的帝系承襲關係，以爲給康王趙構正名；重構的手法是掩藏斷層，以新的敘述
方式闡釋文化脈絡。在父兄均被掠入金朝並仍在世的情況下，如何使國家社稷在危亡
之際，順利地讓趙構從康王過渡到承襲王朝正統的高宗。但無論是宋人自己，還是元
人，都深切地認識到：「前聖之制，至周大備。周公相成王，制禮作樂，而教化大
行，邈乎不可及矣。秦廢先代典禮，漢因秦制，起朝儀，作宗廟樂。魏、晉而後，五
胡雲擾，秦、漢之制亦復不存矣。唐初襲用隋禮，太常多肆者，教坊俗樂而已。至
宋，承五季之衰，因唐禮，作太常因革禮，而所製大晟樂，號爲古雅。及乎靖康之
變，禮文樂器，掃蕩無遺矣。」[49] 在這樣的文化氛圍下，《清明上河圖》的原本文化含
義，所表現的內容或事件，都被淹沒在浩瀚而又雜蕉的南宋文化記憶中。尤其是這件
作品根本沒在南宋出現，留在南宋的集體文化記憶中的，只是《清明上河圖》這件作
品的題目。[50]

5
市肆文化

　　《清明上河圖》應該是根據真實環境加以取捨、營構
所圖寫的。從頭至尾仔細推敲《清明上河圖》，可知畫面上
表現的全是大、小、貴、賤，沿河而建，因漕運而繁盛的商
肆店鋪，無一例外。那沿河林立的商店，以對真景圖寫的手
法，更進一步描繪了戶部侍郎李定在元豐年間的奏摺中所談
到的沿河商業：

　　詔汴河堤岸及房廊、水磨、茶場、京東西沿汴船
　　渡、京岸朝陵船、廣濟船渡、京城諸處房廊、四
　　壁花果、水池、冰雪窖、菜園，並依舊；萬木
　　場、天漢橋及四壁果市、京城豬羊圈、東西麵
　　市、牛圈、垛麻場、肉行、西塌場，各廢罷令。[1]

《清明上河圖》中描繪的是河市，不是普通意義上的市肆，
是由於該城市中流動人口而產生出現、主要服務於流動人口
的市場。
　　沿汴河而建的飯鋪、酒肆在《清明上河圖》中表現得言

簡意賅：從一開卷的騾隊馱著木炭上市場，到卷尾的市場中心的方口水井和圍繞井邊閒談的人群，都在在揭開了一個由漕運興旺而發達的、由朝廷控制的市肆經濟模式。西周至春秋戰國，乃至到唐代，手工業者都是在市場上列「肆」而居、列「肆」經營的，故《論語・子張》說：「百工居肆，以成其事。」「市井」一詞源於鄉村人群集中、以物易物的場地：「古者因井爲市，井田之中亦可交易。」[2] 但是用在後來城市中的市場時，並沒有將傳統的鄉村集會和城市結構加以概念上的根本區別。所以，「市井」一詞有時被用於城市的環境，有時用於介於城市和鄉村之間，如《詩經》曰：「陳國之男女皆失其業，而亟會於道路、歌舞於井市也。」[3] 有時則完全是在鄉村的環境之下，如：「古者因井爲市，井田之中亦可交易。」[4]

　　《淮南子・真訓》說：「賈便其肆，農樂其業。」列肆而成市（圖44）。如漢代畫像磚描繪的市肆圖（圖45）。《周禮》說：「凡建國，佐後立市，設其次，置其敘，正其肆，陳其貨賄。」[5] 所謂「建國」，就是築城。周人築城後即劃出一塊地方設「市」。都市的市場常有南市、北市或東市、西市之分，如圖44的「南市」二字即爲

圖44｜漢代的「南市」印

圖45｜漢代四川畫像磚描繪的市肆圖

證據。「市」里設「次」和「敘」。「敘」是市場管理官員處理事務的處所，如圖45中的中心建築物即爲「敘」。市場周圍有牆環繞（圖46，《清明上河圖》城門裡），留有出入的市門早開晚閉，由專人管理。不過小型縣邑的市場沒有垣牆。「肆」，則指陳列出賣貨物的場地或店鋪（亦包括製造商品的作坊）。城邑市場裡的「肆」，按慣例以所出賣的物品劃分，所以賣酒的區域、場所、店肆自然被稱爲「酒肆」。「市」的周圍有垣牆，交易者只能由市門出入，以此限制市外交易。市門按時開閉。市中有市樓，又

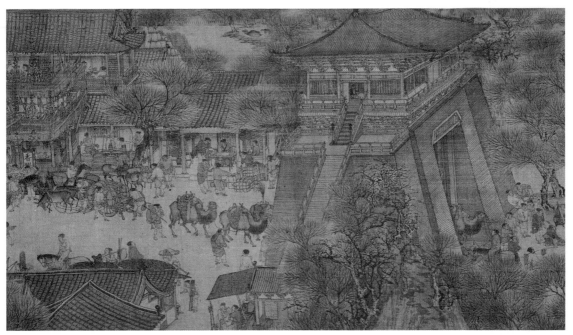

圖46 ｜ 環繞市場的城牆
張擇端 《清明上河圖》局部 城門裡的景色

稱亭、旗亭或市亭，管理市的官署即設於此。爲了便於經營管理，市內店鋪、攤販按
經營商品種類分別排列，稱爲「列」、「肆」、「次」、「列肆」、「市肆」或「市列」。列
肆之間的通道稱爲「隧」。列肆之後還有存放貨物的倉庫，稱爲「店」。「以奠賈正行
列而平肆，竭五都之瓌富，備九州之貨賄。」[6] 但是，《清明上河圖》中表現的不是這
種管理嚴密的古代意義上的市場，而是看似鬆散，但在格局上、在行政上卻井井有條
的類乎於「現代」管理方式。雖然管理方式改變了，但是列肆與列肆之後的倉庫——
「店」，卻在《清明上河圖》中描繪得恰如周邦彥所讚嘆的：「竭五都之瓌富，備九州
之貨賄」（圖 47）。這個新型市場的佈局和區域劃分，隨著擁有陸路和水運雙重交通優
勢沿河沿路而自然形成。不但承東啓西、接南轉北，九州貨源琳瑯滿目，而且近及周
邊鄉縣，當地土產也令人眼花撩亂。撲面而來川流熙攘的人群，穿梭在密布畫面的香
火紙馬、蔬雜日用、南北乾貨、醫藥店鋪的空隙中。雖然是無聲的畫面，但是通過視
覺的聯想仍然感受到了吆喝開道，卜卦算命，賣唱乞食，夾雜著嘈雜的叫賣聲，繁華
的市井社會和市場生活的場景中彌漫著安適自由的社會氣氛。

　　在市場上往來奔走的男性，一部分屬於爲生計奔波，另一部分屬於尋歡客、或者
是旅途中的過客，其中還有一小部分是市場管理者。而女性，尤其是經濟中上層人家

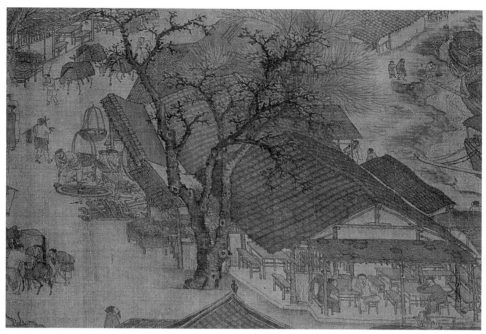

圖47 | 張擇端《清明上河圖》局部
《清明上河圖》中的市、肆和店幾乎成爲可以互換的名詞

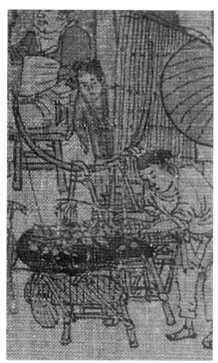

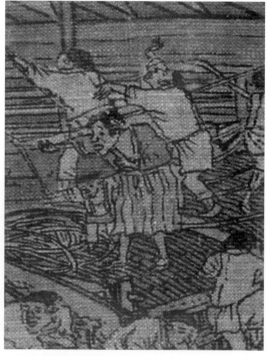

圖48 | 張擇端《清明上河圖》局部
半身顯露的女性形象在市場
中的出現

圖49 | 張擇端《清明上河圖》局部
暴露無遺的女性形象在船頂上出現必有原因，
惜今古暌遠難以揣度。

圖50 ｜ 張擇端《清明上河圖》局部
市場中的文人、士大夫形象

的女性，自古至北宋都鮮少在市井拋頭露面。但是家境貧窮的女子，和男人一樣，需
要在市井經營或出賣手藝和才藝。比如在《清明上河圖》中，女性人物數次出現，她
們有些灑脫，有些潑辣，但是都沒有藏頭掩面的狀態（圖48）。「今所至通都大邑寡人
之家，男子則祁寒奔走於道路，以販鬻為業。女子亦不蔽藏，至出市井為人刺繡之
類，恬不以為怪。」[7]（圖 49）「古者重男女之別，而宮室之內尤致。其謹男不入、女
不出、不共寢席。」[8] 但是略有身分的人家，則不會讓女子到市場營生計。由於時間的
推移，女子不上市場逐漸由於經濟的需求而改變，而且原來「士大夫之子不得過市，
今也遨遊於市井中爾」。[9]（圖 50，市場中的士大夫形象）自唐末以降，唐代的坊市制
度崩潰，北宋東京汴梁城中不再按過去的舊制設置東、西市，大街上到處都有商店。
許多學者都詳細地討論過宋代坊牆崩潰後的市場經濟的變化，特別是「打破舊日坊牆
的約束，將工商業的經營擴大到全城各個角落，橋頭巷口，形成『南河北市』的繁榮
市場。」[10]《清明上河圖》中表現的與上述市場狀況有相類之處；作品中的「南河北
市」不但有近一百個女性出現在各種服務業，同時也有士大夫身著便服遮遮掩掩地過
市（圖51）。在宋代，士大夫過往市場和低賤場所時，不能招搖過市，尤其是有「娼
優」出現的底層社會，「縉紳之士稍知禮義者，尚不過其門」。[11]（圖52，穿官員服
者）更有一種市場原本不在城市的概念之內，而是鄉村的集會。由於集會的繁榮和逐

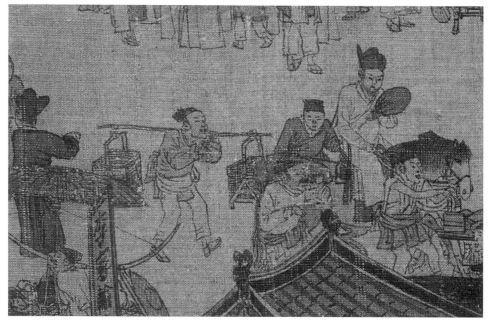

圖51 ｜ 張擇端《清明上河圖》局部
文人、士大夫以便面掩面

圖52 ｜ 張擇端《清明上河圖》局部
穿官員服者

漸的擴大，北宋政府「將城外草市人口也納入城鎮戶口編制，如宋神宗熙寧七年四月詔：『諸城外草市及鎮市內保甲冊得附入鄉村都保，如不及一保者，令鄉虞侯、鎮將兼管。』（原注：《續資治通鑑》，卷252。）把城外草市、鎮市的戶口不編制在鄉村中，而編制在城鎮中，說明由於工商業的發展而使得草市中的人口已不同於鄉村中的

農業生產者。」[12]

周邦彥更在他的〈汴都賦〉中精彩地描述了東京商業繁盛的原因，在於很大程度上受益於城鄉間物資的密切交流：

> 售無詭物，陳無窳器。…有安邑之棗，江陵之橘，陳夏之漆，齊魯之麻、薑、桂、薰、穀、絲、帛、布、縷、鮐、鮆、鯫、鮑，釀鹽醯豉，或居肆以鼓鑪橐，或鼓刀以屠狗彘，又有醫無閭之珣玕，會稽之竹箭，華山之金石，梁山之犀象，霍山之珠玉，幽都之筋角，赤山之文皮。…其中則有元山之禾，清流之稻，中原之菽，利高之黍，利下之稌，有虋、有芑、有秬、有秠、千箱所運，億廩所露，入既彩而委，積食不給而紅腐，如坻，如京，如岡，如阜，野無菜色，溝無捐瘠。[13]

這些描述與《清明上河圖》中市場的表現並非異曲同工（圖53），相反，後者只有極少的貨物銷售，大多只是食物和酒。

在《清明上河圖》中熙熙攘攘的市場各處都可見各色酒家酒肆的招牌幌子。《清明上河圖》對酒肆如此大著筆墨必有其值得深究的原因。尤其在宋代，造酒業不但是宮廷稅收的重要組成部分，而且造酒的原料直接並深刻地對社會的溫飽產生重要影

圖53　張擇端《清明上河圖》局部
畫中的雜物百貨

響。因此，對釀酒的經營、管理，充分顯示出社會的富足和安適。相反，當年景不佳、或災荒年頭，朝廷對釀酒量的控制爲的是保障國民的口糧。比如唐代在天寶安史之亂之後，由盛轉衰，乾元年初（758），唐肅宗爲挽救瀕臨崩潰的經濟，於西元782年正式對釀酒加以控制。[14] 在對釀酒管制比唐代還嚴酷的宋代，《清明上河圖》中大量出現酒肆、酒招，顯然有其深意。古代對「市」和「肆」的概念有清楚的定義，即肆爲市的組成部分。《後漢書・五行志》注中所引用的《古今注》一例可見：「（永和）六年十二月，雒陽酒市失火，燒肆，殺人。」[15] 所以古代用「酒市」來稱一個專營酒業的區域。如北周的〈周大將軍司馬裔神道碑〉記載：「王成之藏李，爲傭酒市。」唐代的沈彬曾有〈結客少年場行〉詩：「片心惆悵清平世，酒市無人間布衣」，以及唐代的田園詩人姚合（779–846）〈贈劉義〉詩中說到：「何處相期處，咸陽酒市春」，都在在說明酒市是古代社會眾人相聚會的場所，與友人相約的地方。從周朝起，文字的記錄都說明了祭祀和酒的密切關係。由宋代宮中頌歌的詞藻更可知，宮廷裡無酒不成祭：「應鍾爲羽，道信於神，神靈燕娭。酒有嘉德，物惟其時。緩節安歌，樂奏具宜。欣欣樂康，福祿綏之。」[16] 元代的張可久在其〈醉太平・登臥龍山〉曲中的酒市，可能只有一家酒館，但由於在酒館周圍形成了一個集市般的環境，於是稱之爲酒市。

　　宋代對酒的釀造和銷售有著嚴酷於各朝的制度。從《清明上河圖》上出現的酒店酒招的頻率可以判知，本手卷與宋代的酒文化有著不可分割的關係。如畫卷的開始部分引入街道和商市的店鋪中就有「小酒」幌子（圖54）。然後是店家舉著長杆把店

圖54｜張擇端《清明上河圖》局部
　　　小酒幌子

 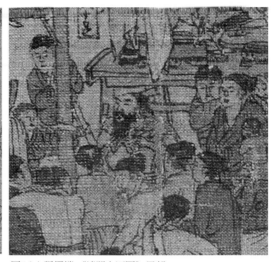

圖55｜張擇端《清明上河圖》局部
山牆掛彩旂

圖56｜張擇端《清明上河圖》局部
畫中的說書人

鋪山牆上的一串彩旗高高挑起掛好（圖55）。再往裡去（往左）更是酒家標誌幌子不斷。賣酒的店肆作爲一種飲食服務業，實際上不斷突破「市肆」的限制，以至逐漸遍佈城鄉、山嶺、路陌。不過，雖然有時獨處山林，「酒肆」作爲賣酒店肆的稱呼卻依然沿用。張華（232–300）在《博物志》提到：「劉元石於山中酒肆沽酒」，即是此類。所謂山中「酒肆」，實指的是山中的酒店；即便只有一個酒店，可是由於酒店的存在而出現了一個小商業點，也可以被稱爲酒肆。再如孟元老《東京夢華錄》序云：「新聲巧笑於柳陌花衢，按管調弦於茶坊酒肆」，則是指北宋汴京城裡的酒館酒樓。

　　酒在中國祭祀文化中的地位相當重要，但是由於飲酒對人和社會所產生的影響，造酒從一開始就受到官方的緊密關注和控制。「酒者，天之美祿，帝王所以頤養天下，享祀祈福，扶衰養疾。百禮之會，非酒不行。」[17]「《詩》曰『無酒酤我』，而《論語》曰『酤酒不食』，二者非相反也。夫《詩》據承平之世，酒酤在官，和旨便人，可以相御也。《論語》孔子當周衰亂，酒酤在民，薄惡不誠，是以疑而弗食。」[18] 隨著商業的發展和其他流動人口的增加，戰國時飲食服務業發展得很快。司馬遷《史記·刺客列傳》談到以刺秦王聞名的荊軻：「嗜酒，日與狗屠及高漸離飲於燕市。酒酣以往，高漸離擊筑，荊軻和而歌於市中，相樂也。」戰國末年，像燕國都市的酒店，爲客人提供酒具，客人不僅可以在買酒後當場飲用，而且可以流連、作歌於酒肆之中。這裡形容的酒市基本上和後世的酒肆沒有什麼差別了。在《清明上河圖》中的孫羊店西邊，也就是左邊，有眾人圍觀著的說唱人物（圖56）：滿臉鬍茬，據肉案的

左側巍然而坐，比手劃腳，談興正濃。從畫面上很難判斷說唱人物是食客的即興表演，還是專職說書人。

唐代的長安雖有在政府嚴格控制下的東西兩大市場（圖57），但酒店早已突破兩市，發展到裡巷郊外。從春江門到曲江一帶的遊興之地，沿途酒家密集，所以杜甫詩中說：「朝回日日典春衣，每日江頭盡醉歸。」（〈曲江二首〉）城廂內外熱鬧的地帶則蓋起豪華酒樓。當時長安的酒樓，樓高百尺，酒旗高揚，絲竹之音嘹亮。這種帶有樓上雅座的「酒樓」的出現，相對於酒店的歷史來說，是比較晚近的事，至少在唐以前的文獻中沒有明確的此類記載。酒樓因酒店之房舍建築而得名，也意謂著酒店規模的擴大、服務專案的增多與飲食供應品位的提高，無疑是與城市的繁榮、飲食服務業的發展有直接的關係。所以後來人們將規模較小、條件比較簡陋的酒店稱為「酒館」、「酒鋪」，而將檔次高些、帶樓座並有各種相應服務的酒店稱之為「酒樓」。《清明上河圖》中的孫羊店就是典型的酒樓。不但賣酒，而且還造酒。店樓的右邊堆滿了酒壇

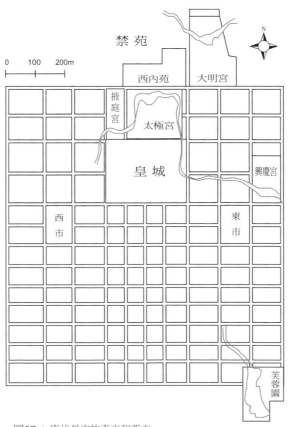

圖57 | 唐代長安的東市和西市

圖58｜張擇端《清明上河圖》局部
店樓的右邊堆滿了酒壇子

子（圖58）就說明，孫羊店的規格和規模居於孟元老在他的《東京夢華錄》中所談到
的東京七十二家正店之一。[19]

　　宋代極其重視酒務管理，不但繼承前代的一系列制度政策，更爲宋代特定的經
濟環境制定了大幅度比以往嚴厲的新管理規則。在宋代許多地方雖然允許民間自釀自
賣酒，但是酒麴卻均由官府麴院製造，釀酒戶購買官麴釀酒。通過對酒麴的控制和管
理，北宋有效地解決了民間釀酒、酒務稅收與政府控制的關係。尤其在契丹大兵時刻
威脅著北宋之際，神宗一朝更將經濟的發展置於國家首要位置：

　　神宗常憤契丹倔彊，慨然有恢復幽燕之志，聚金帛內帑，自製四言詩一
　　章，曰：「五季失國，獫狁孔熾，藝祖造邦，思有懲艾。爰設內府，基以募
　　士，曾孫保之，敢忘厥志。」每庫以詩一字目之，儲積皆滿。又別置庫，賦
　　詩二十字，分揭於庫，曰：「每虔夕惕心，妄意遵遺業，顧予不武姿，何日
　　成戎捷。」[20]

在市場管理上，尤其是都城內沿汴河岸的河岸市場「都商稅務，掌收京城商旅之算，
以輸於左藏。汴河上下鎖、蔡河上下鎖，掌收舟船木筏之征。都提舉市易司，掌提點
貿易貨物，其上下界及諸州市易務、雜買務、雜賣場皆隸焉。」[21] 南宋孟元老《東京
夢華錄》、灌園耐得翁《都城紀勝》、吳自牧《夢粱錄》、周密《武林紀事》等書對宋

代的市場和酒務的管理都有十分詳細的記載。宋代的酒肆雖然多，但是與歷朝歷代對酒的嚴格態度相同。政府對酒的買賣以至售後管理非常嚴格，以防酗酒及飲酒引起各類社會問題。西周初年，鑒於商朝統治者沉溺於飲酒而亡，曾經由周公旦以王命發佈《酒誥》。其中規定王公諸侯不准非禮飲酒，對民眾則規定不准群飲：

> 厥或誥曰：「群飲。汝勿佚，盡執拘以歸於周，予其殺。又惟殷之迪諸臣惟工，乃湎於酒，勿庸殺之，姑惟教之有斯明享。乃不用我教辭，惟我一人弗恤，弗蠲乃事，時同於殺。」…王曰：「封！汝典聽朕毖，勿辯乃司民湎於酒！」[22]

不僅王公諸侯，而且民眾也不能聚飲。禁聚飲的規章被歷代沿襲，之後在喜慶、年節或大赦之時頒發賜酺令，允許三人以上在酒肆相聚飲。「漢律，三人以上無故不得聚飲，違者罰金四兩。朝廷有慶祝之事，特許臣民會聚歡飲，稱賜酺。」[23]「乾興初，言者謂：『諸路酒課，月比歲增，無有藝極。非古者禁群飲，教節用之義。』」[24] 雖然北宋以前的社會由於嚴格的酒務管理和市場管理造成了相對的平靜，但是經濟上的發展卻受到極大的控制。北宋初年也曾經嚴格執行了賜酺制度，這個制度早在1017年即被廢除，由此宋代經濟進入了一個新的時代——一個以市場經濟為中心的政府策劃經濟模式，「宋之繁庶，於此為盛」。[25]

　　前面說過宋代對釀酒和售酒的制度，即榷酤之法，遠比前代各朝詳細而嚴格。各大小城市和州縣在城市內均設有專務釀酒的部門，嚴格管理民間釀酒。民間雖然可以私自釀酒，但必須從官方獲取許可，並繳納所得稅。但是所有造酒者，必須從官方購買酒麴。周直孺（活躍於1080–1113）看到穀物的運輸和釀酒之間的關係，曾就政府年收入的得失論說官辦酒麴的利弊：

> 在京麴院酒户鬻酒虧額，原於麴數多則酒亦多，多則價賤，賤則人户損其利。為今之法，宜減數增價，使酒有限而必售。[26]

引發他的議論的主要原因是「在京酒户歲用糯三十萬石，[元豐]九年（1086），江、浙災傷，米價騰貴，詔選官至所產地預給錢，俟成稔折輸於官。未幾，詔勿行，止以所糴在京新米與已糴米半用之」。[27] 按照一般的除酒量，一斤米約可製得一斤酒（酒度

40%計），三十萬石糯米大約要生產三十萬斤酒。官方生產的酒麴愈多，酒的生產量就愈大，所耗費的糧食就愈多，對漕運的需求也愈大。由於釀酒需要大量的穀物，而穀物又是一個社會民生的最基本依賴。

早在元豐二年（1077），宮廷已經認識到官麴的問題所在，於是下詔書確定在東京銷售官造酒麴的限額為一百二十萬斤，每斤售價二百五十錢，同時對酒麴的管理和控制更加嚴格。[28] 據《宋史》載，「五代漢初（十世紀初），犯私麴者並棄市；周，至五斤者死。建隆二年（961），以周法太峻，犯私麴至十五斤、以私酒入城至三斗者始處極刑，餘論罪有差；私市酒、麴者減造人罪之半。三年（962），再下酒、麴之禁，凡私造[酒麴]差定其罪；城郭二十斤、鄉閭三十斤，棄市；民持私酒入京城五十里、西京及諸州城二十里者，至五斗處死；所定里數外，有官署酤酒而私酒入其地一石，棄市」。[29] 禁止私人造酒麴，不但控制了產酒量，而且間接地保證了糧食市場。更重要的是保證了一定數量的政府年收入。雖然一再放鬆的禁止私造酒麴令刺激了宋代市場經濟的發展，但是朝廷最終卻沒有取消對酒麴的控制。除了私造酒麴之外，在北宋一朝的酒務管理中，最重的懲罰莫過於帶私酒進入其他地界。所謂私酒，是指沒有向官方購買酒麴所造的酒。造酒業在北宋受到政府的嚴格控制還包括北宋的《榷酤法》中所明確規定的，「三京官造麴，聽民納直以取」。[30] 通過對酒麴的控制達到對造酒量的控制。凡有敢「造私麴酒者」，懲罰是「棄市」，「市私麴酒」者，減半。[31] 每一個地區都有在政府註冊的「正店」或政府官店包攬酒的經營，「亦畫疆界，戒相侵越，犯者有法」。[32] 但是隨著時間的推移，甚至連對造私酒者和長途販賣運輸的懲處也逐步減輕：

乾德四年（966），詔比建隆之禁遞減之：凡至城郭五十斤以上、鄉閭百斤
以上、私酒入禁地二石三石以上、至有官署處四石五石以上者，乃死。

最令立酒法（榷酤）者感慨的是入宋以來「法益輕而犯者鮮矣」。[33] 到了皇祐初年，1040年代間，「三稅法」──鹽、酒、茶稅在相國李諮（982-1036）的干預下做了更改。「自三稅法改後，[市場]日漸蕭條。酒肆自包肅知府日重訂麴錢壞。」[34] 歐陽修曾在詩中討論過官酒與民酒的關係：

田家種糯官釀酒，榷利秋毫升與斗。
酒沽得錢糟不棄，大屋經年堆欲朽。

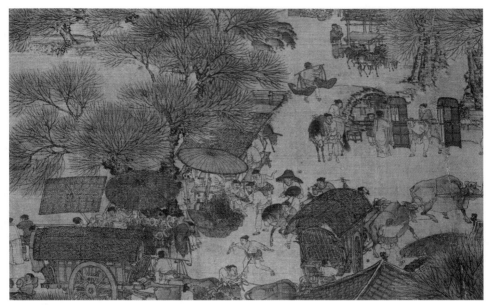

圖59 ｜ 張擇端 《清明上河圖》局部
　　　畫中的流動性市場

酒醅瀫瀫如沸湯，東風來吹酒甕香。

累累罌與瓶，惟恐不得嘗。

官酤味醲村酒薄，日飲官酒誠可樂。[35]

其中「東風來吹酒甕香」一句，想必指的是春天的柔暖東風所帶來的陽和天氣——也
就是清明前後酒香四野的情景。歷朝歷代，榷酤被作爲一個保證政府收入的手段。
《史記》明確的說：「榷者，獨也。言國家獨榷酤也。」[36] 漢以後諸朝代雖然時鬆時
緊，宋代則「罷諸州榷酤」。[37] 不同於以往朝代的是在淳化年間（990–994）明確頒佈
「宋榷酤之法：諸州城內皆置務釀酒，縣、鎮、鄉、閭或許民釀而定其歲課，若有遺
利，所在多請官酤。三京官造麴，聽民納直以取。」[38] 因此大大地刺激了造酒業的發
展。

　　在北宋的社會環境下，酒不但被當作歡慶必需品，同時也被視爲生活必需品。甚
至在發放賑災濟難物資時，酒竟然也在內！據《宋史》載：「皇祐元年[1049年]詔：河
北被災民八十以上、及篤疾不能自存者，人賜米一石、酒一斗。」[39] 《清明上河圖》
明確地、自始至終地表現了酒在宋代的普及性。酒在《清明上河圖》中的描繪佔據了
很大的成分，幾乎可以說整個《清明上河圖》是一個酒街網絡。畫卷中一方面表現了

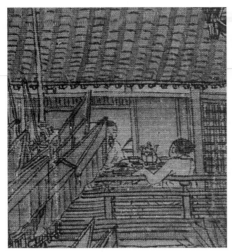
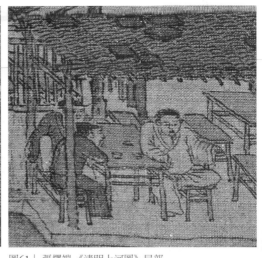

圖60 │ 張擇端《清明上河圖》局部
畫中兩、三人聚飲的場面

圖61 │ 張擇端《清明上河圖》局部
畫中兩、三人聚飲的場面

「分疆十同、提封萬井、舟車之所輻輳,方物之所灌輸,宏基融而壯,址植九鼎立,
而四嶽位仰營」[40],另一方面以四通八達的街道、穿梭往來的人流、佈滿了酒館飯鋪
的城市、和迎風搖曳的酒招點綴了整個畫面,同時更說明了這個城市的富庶,管理上
已經脫離了唐代市場設置的圈禁隔離,並進入了相對現代的行政手段對銷售本身的管
理(圖59,流動性的市場)。

　　但是飲酒本身又屬被控制之列。雖然賜酺在宋代初年已經取消,不過在《清明上
河圖》的描繪中仍然嚴格地保持著聚飲不超過三人的規俗(圖60和圖61)。取消了賜
酺制度,不等於宋代的酒務管理缺乏嚴格規範,相反地,宋代的酒務制度和管理均有
過而無不及前代者:

> 民間酒店賣酒,假以賣酒為名,實乃淫人取利,大傷風化,違者上司定行訪
> 拿治罪。為父兄者有宴,如元宵俗節,皆不許用淫樂琵琶、三絃、喉管、番
> 笛等音,以導引子弟未萌之欲,致乖正教。違者拿送上司治罪,其習琴、
> 瑟、笙、簫古樂器者聽。不許造唱淫曲、搬演歷代帝王、訕謗古今,違者上
> 司定行拿問。[41]

從《清明上河圖》看,雖然飲酒、聚餐不斷出現在畫面上,但是處處都恪守了北宋的
規章制度(圖62)。從頭至尾,《清明上河圖》中描繪的都是飲酒,而不淫飲:中規中

矩的社會風貌儼然呈現。雖然井然有序，但是不乏隨意灑脫的古樸鄉趣（圖63）。如圖中依窗而觀街景的飲者，百無聊賴，日長如年，但又自得其樂的景象便爲一例（圖64）。朋友們圍桌而坐，一個女侍似乎在吆三喝四地把吃食送上桌來，使畫中的北宋社會顯得格外開放、現代（圖65）。

　　根據孟元老的統計，開封有七十二家正店專門造酒，然後批發給不計其數的腳店。[42]「在京正店七十二戶，此外不能遍數，其餘皆謂之腳店。」[43]腳店是酒店系列裡最低下的一種，只能賣酒但絕不能造酒。從今天的概念來看，腳店是遍佈城鄉的小酒鋪，其規模可中可小，但多數是服務於百姓的下層小鋪：

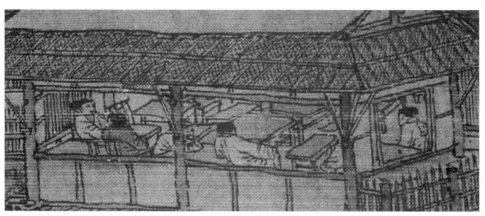

圖62｜張擇端《清明上河圖》局部
　　　畫中兩、三人聚飲的場面

圖63｜張擇端《清明上河圖》局部
　　　古樸鄉趣之一

圖64｜張擇端《清明上河圖》局部
　　　古樸鄉趣之二

圖65 ｜ 張擇端《清明上河圖》局部
女侍似乎在把吃食送上桌來

圖66 ｜ 張擇端《清明上河圖》局部
正店爲腳店批發準備的酒罈子

　　[錢]福不赴庫打酒，私下多置腳店⋯⋯散在保下。一遇鄉民有公事屬，錢福
保下者輒勒令就所置腳店買酒。以此數年遂至富。[44]

　　《清明上河圖》中有標誌明稱自己是正店和腳店者各一家，正店造酒，腳店零賣（圖
66）。其餘酒店雖然未標明腳店的招牌，但想必都應是從正店批發了酒來經營的腳店
（圖67、圖68、圖69）。張掛著「美祿」酒牌的酒家自稱是個腳店，但門口的燈飾又
與正店的相同（圖70），而且更將腳店二字大書門口。孟元老形容各種酒店時說，
「凡京師酒店，門首皆縛彩樓歡門」。（圖71）這種習俗與傳衛賢《閘口盤車圖》中
所描繪的酒樓的「彩樓歡門」有相似之處。更有趣的是，傳爲衛賢所作的《閘口盤車
圖》與《清明上河圖》中腳店門前的「彩樓」，從形制和紮縛的手法上來看，基本相

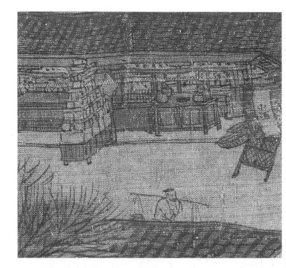

圖67 ｜ 張擇端 《清明上河圖》局部
｜ 從正店批發了酒來經營的腳店

圖68 ｜ 張擇端 《清明上河圖》局部
｜ 從正店批發了酒來經營的
｜ 相連一片腳店群
｜ 左上方的招牌寫著酒字

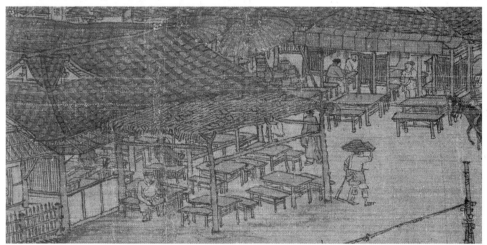

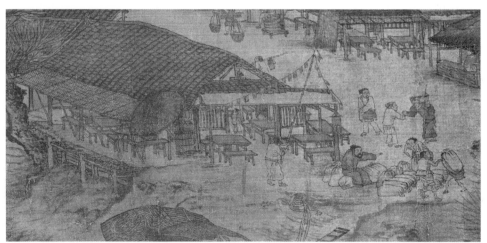

圖69 ｜ 張擇端 《清明上河圖》局部
｜ 從正店批發了酒來經營的腳店

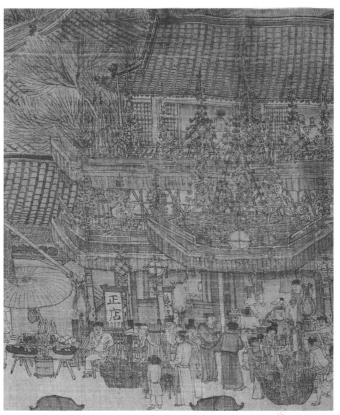

圖70 張擇端 《清明上河圖》局部
　　正店與腳店的立體燈造型和裝飾十分類似

圖71 張擇端 《清明上河圖》局部
　　門首皆縛彩樓歡門

同。但是在描繪的手法上，前者用的是界畫的線描，後者用的是徒手描繪（圖72、圖
73）。從許多同時期的傳世作品，如傳爲展子虔的《遊春圖》（圖74）、或南宋趙伯駒
的《樓閣圖》中所描繪的建築物來看，均爲用界尺所爲，而在《清明上河圖》中，除
了城門和桌子以外，所有的建築物都以徒手描繪。而在《閘口盤車圖》中，除了左上
角的一個草棚之外（圖75），全都以界尺刻畫。無論是以界尺還是徒手，《盤車圖》和
《上河圖》都明確而精密地表現了北宋時期的彩樓和歡門的形制。更重要的是通過對
歡門的刻畫，使我們看到了北宋對酒文化的重視程度。

　　隨著農產品通過運河大量地從南方源源不斷地運到北方，刺激了酒的產量，酒鋪
的數量和規模的增加也成爲北宋的經濟特點之一。北宋初年，東京的夜市雖已成爲經
常現象，但宋廷仍規定要在三更以前結束。中期以後，由於東京商業有了較大的發
展，夜市的時間也隨之延長，甚至有些繁榮的商業區完全取消了時間限制，形成通宵
達旦的交易盛況。據《東京夢華錄》卷三記載馬行街的夜市：「直至三更盡，才五更

圖72 | 五代 佚名《閘口盤車圖》局部
卷 絹本 設色 53.2 × 119.3公分
上海博物館

圖73 | 張擇端 《清明上河圖》局部
腳店門前徒手描繪的彩樓

圖74 | 隋 展子虔 《遊春圖》局部
卷 絹本 設色 43 × 80.5公分
北京 故宮博物院
畫中的建築物有明顯的五代和北宋的特點

圖75｜五代 佚名《閘口盤車圖》局部
上海博物館
畫面左上角的一個草棚

又復開張，如要鬧去處，通曉不絕。」[45]

　　從孟元老的描述中可以看到，北宋時開封的市場不僅繁榮，而且專門化。不同的物品自然被集中到不同的地區，形成專營性市場。但是在專門的市場內外，也夾雜有其他物品的銷售。較好一點的地區有「國醫藥店、官員宅第、香藥鋪席林立，兩旁有大小貨行街的百工作坊店鋪」。顧名思義，「東西雞兒巷」自然擁有了大量妓館、酒樓、中瓦、里瓦等大型娛樂場所。[46] 張擇瑞的《清明上河圖》對當時商業繁盛景況的描寫，集中在他選擇了酒樓和漕運為作品的主題。這一選擇不是偶然的，而是有目的性的對作品主題的強調。特別是漕運和酒之間的關係以及在宋代的地位，都在《清明上河圖》中得到了委婉的表現。更重要的一點是，漕運的重要性關乎整個王朝的生存與生存的狀況，所以，當漕運務處理得當時，酒的產量就高，不然，連果腹食物都無法滿足東京的百姓。

　　所以，宋太祖幾次遷都計畫都由於考慮到開封水陸運輸的便利而一再放棄。這說明了開封與運輸的密切關係從某種程度上維繫了宋朝的政治生命。《清明上河圖》手卷中大量描繪的酒樓酒家和店鋪招牌，本應是辨認該城市的著眼點，但是這些招牌多沒有明確地標明開封的地域特徵。雖然許多學者已經從這興旺的造酒業，和在政府部

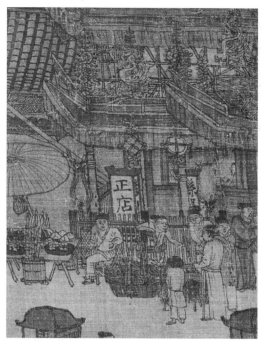

圖76　張擇端《清明上河圖》局部
　　　　縛彩樓歡門前的「正店」二字

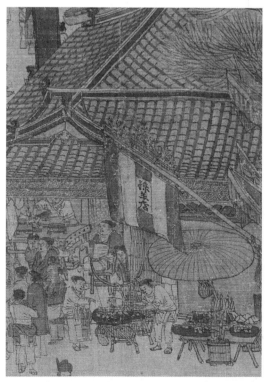

圖77　張擇端《清明上河圖》局部
　　　　正店「孫羊店」

門登記並領有執照的「正店」及「腳店」招牌，推測這是開封。但是我們還須對作品細讀，進一步找出證據才行。手卷中那座城門內，霍然而立著一座兩層大酒樓。酒樓門前，層層爭鮮奪豔的歡門十分搶眼。畫中酒樓門前，透過往來絡繹不絕的人群，可見一醒目的大招牌，招牌上大書「正店」二字（圖76）。酒樓後面則整齊地堆放著齊酒樓屋簷高的罈子（見圖66）。

「正店」一般指的是官店，或是獲得政府許可的造酒批發銷售店，它的主要權限在於能夠從政府處買到政府控制的酒麴來造酒。《清明上河圖》中的城門內這座表明為「正店」的酒樓，顯然是一個重要的正式酒店釀造經銷和批發店。又因地處城門腳下，進出人等絡繹不絕，生意十分興盛。它的經營權不但涵蓋了周圍的許多街巷，而且還因為北宋以地域管理劃分經營酒的管理手段，即「畫疆界」，並且「戒相侵越，犯者有法」[47]，所以正店「孫羊店」獨家控制著這一地區酒的釀造和銷售（圖77）。

以正店「孫羊店」為這個地區的釀造中心，從手卷的右端向左遊覽——沿著《清明上河圖》的導覽遊東京開封的這一部分——剛進入

圖78 │ 張擇端 《清明上河圖》局部
小酒幌子在王家紙馬店

市鎮，就有「小酒」幌子在「王家紙馬店」的屋簷下飄蕩（圖78）。所謂小酒，實際
是指釀造好酒上市，無須窖藏的新酒。「自春至秋，醞成即鬻，謂之『小酒』，其價自
五錢至三十錢，有二十六等；臘釀蒸鬻，候夏而出，謂之『大酒』，自八錢至四十八
錢，有二十三等。凡醞用秔、糯、粟、黍、麥等及麴法、酒式，從水土所宜。諸州官
釀所費穀麥，準常糶以給，不得用倉儲。」[48] 由於釀酒所費穀麥的量不但大，而且不
得儲存，所以保持汴河或是陸路交通的通暢，便成為開封酒文化繁榮的關鍵一環。

再往左至虹橋，也就是本畫的中心。橋左側的酒店上有一系列招牌和幌子，加上
門前的彩樓，使酒店格外醒目。門前離觀者最近處有一個立體招牌，上書：腳店（圖
79）。其門的正中大書「稚酒」。稚酒和小酒的關係十分密切。據〈糶酒賦〉（一作
〈酒子賦〉並引）中載，稚酒的做法是以「小酒麴每糯米一斗作粉，用蓼汁和勻，次

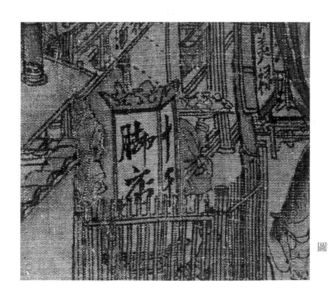

圖79 │ 張擇端 《清明上河圖》局部
立體「腳店」招牌，
裡面可以放置燈燭取亮

入肉桂、木香、甘草、杏仁、川烏頭、川芎、生薑、與杏仁同研汁。各用一分作餅子。用穰草蓋，勿令見風。熱透後，番依玉友罨法，出場當風懸之。每造酒一斗用四兩」。[49] 因此可以說，稚酒可能是小酒的一種，也是釀好即飲的酒，同時用的也是小酒的麴。清明時節，天氣乍暖，各種酒的需求量劇增。更兼農忙即將到來，春天即將過去，所以小酒、稚酒和新酒都乘此時登上市場，帶有春末嘗新酒的意味。

但是，「新酒」有時指的是秋天用新穀釀造的酒，所以《清明上河圖》中的「新酒」招子高高地掛在虹橋左側的酒店門口，給許多學者提供了論證《清明上河圖》表現的是秋天的依據。[50] 不過，如果細查宋代的詩文可知，新酒不僅在秋天有，而且大量地在描繪新春時出現。例如：

空山微雨後，啼鳥早春時。
雲氣侵衣潤，泉聲出寺遲。
清茶方破夢，新酒復催詩。
了卻公家事，重來再與期。[51]

再如唐代秦山的詩中也說明了春天與新酒的關係：

嫩黃柔綠點園英，始信東風不世情。
行處好山容我隱，釀來新酒爲君傾。[52]

雖然新酒一詞有時指的是新秋之酒，但是從小酒、稚酒和新酒同時在這一個手卷中出現的現象來看，作品的主題應該是聚焦在季春陽和的喜慶時節的飲酒文化，與開放但有系統管理的市場和漕運之間的關係。

在虹橋左側的腳店門前，琳琅滿目地掛滿了酒幟、酒招和酒幌子（圖80）。顯然，這是一個規模較大、影響可觀的腳店。這個腳店所銷售的重要飲品是梁家園子出品的美祿酒。美祿酒一定是由位於本地區的梁家園子正店用官製酒麴所製，再轉銷給它周圍的眾多腳店。由於除鄉間婚喪用酒之外，長途販酒是受到嚴格禁止的，所以這家腳店的酒源不會太遠，至少在這家腳店所屬的坊內。在這家腳店門前的眾多招牌中，「美祿」（圖81）這一招牌給我們提供了解答《清明上河圖》許多謎團的答案。

據北宋張能臣的《酒名記》載，「美祿」是產於「梁家園子正店」的一種名酒，

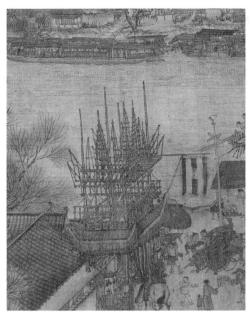

圖80　張擇端 《清明上河圖》局部
　　　虹橋左側酒樓

圖81　張擇端 《清明上河圖》局部
　　　「美祿」

圖82　張擇端 《清明上河圖》局部
　　　柱燈，後面可以放置燈燭取亮

而「梁家園子正店」是他書中所錄東京正店之一。[53] 兩個門柱上掛著兩個柱燈，右邊
柱上大書「天之」，左邊寫著「美祿」（圖82）。《清明上河圖》中有許多與酒有關的招
牌，這些招牌明確點出作品的中心所在。再者，「美祿」一詞用法神妙，渾如本手卷
標題，帶有豐富的雙關，甚至多重含義的用法。自古以來，酒的別稱又是美祿。如：
「酒者，天之美祿帝王所以頤養。」[54] 同時，由於美與祿二字深含吉祥之義，祿又作
「秩俸」解；美祿合用顯然為高官厚祿的別稱：

太守身居美祿，何爲不能辦此，但民有未周，不容獨享溫飽耳。勞卿厚意，幸勿爲煩。[55]

宮廷內喜慶的頌詞中鮮少提及酒字：

熒惑位酌獻，祐安皇念有神，介我戩穀。登時休明，有此美祿，酌言獻之。有飶其香。神分燕娭，醉此嘉觴。[56]

與美祿一詞能媲美的只有杜康。魏武帝曹操的〈短歌行〉：「對酒當歌，人生幾何，譬如朝露，去日苦多。慨當以慷，憂思難忘，何以解憂，唯有杜康。」所指的杜康，不是六朝時劉伶的好友杜康，更不是夏朝人杜康，而是酒──借酒消愁的意思。美祿是北宋的一種名酒，同時也是宋代的一個坊名：「會稽美祿坊在四明橋西。」[57] 總而言之，美祿一詞廣爲人們喜愛的原因正在於它的多重意義。

由於酒的釀造和買賣的繁榮，宋代與酒有關的詩歌、繪畫作品不絕於耳。北宋時不但講究釀酒的方式、品味，甚至於爲酒取出儒雅、貼切的名字，從而在文獻中留下蔚爲大觀的豐富酒名文化。據說張鎡（1153–？，字功甫，又字時可，號約齋居士）每次釀出好酒之後，就要爲新酒賦新詩，然後將詩酒一同送給友人。比如他的〈次韻酬新九江使君趙明達二詩仍送自製香餅白鷗波酒〉就敘述爲新酒取名送友人：

釀酒改名聊濟勝，和香因譜更求奇。
路遙不暇多瓶送，一位同參日漸遲。[58]

唐庚（1070–1120，字子西）也曾記載他謫居惠州時，給自己所釀的酒斟酌個好名的經歷：「余在惠州作酒二種，其和者名『養生主』，其稍勁者名『齊物論』。」唐庚還在他所寫的〈漚人何邦直來惠州〉詩中寫有「滿引一杯齊物論，白衣蒼狗聽浮雲」的辭句，用以自賞其醲。[59] 想必是由於宋代文人對酒的嗜愛，並將其上升到文化的層次來玩賞，李保在他的《續北山酒經》和張能臣的《酒名記》中就都洋洋灑灑地列出眾多酒名。[60] 統觀張能臣所記錄的公私所造酒名不下幾十種，絕大部分酒名和《清明上河圖》中的美祿酒一樣，取自成語典故、神話傳說、道教故事、及神仙閬苑。私釀酒中有王公貴族的出品，也有平常商賈手藝，但是在酒名選取的文化理念上基本相似。

首先是多以道教、易經或中國宇宙觀概念給酒命名，以取其吉祥、神聖之意。膾炙人口的酒名中有劉明達皇后的瑤池酒、曹太后的瀛玉、和樂樓釀的瓊漿、鄭皇后監造的坤儀酒、北庫出產的西京玉液等等，不一而足。以著名地點命名，但又有多重解釋的酒名還有汾州甘露堂酒。此酒名不但形容了酒的滋味，而且既取青史有名的佛教聖地甘露寺之意，又隱含了流行於北宋的說書人最喜愛的曲目「說三分」，說的是三國時期孫劉聯姻的故事。「吳國太佛寺看新郎，劉皇叔洞房續佳偶」說的便是這個地方。[61]更又取之於老子「曰天地相合而降甘露」之意，隱喻該種酒如同甘露一樣珍貴。[62]

著名的酒名中還有忻樂樓釀的仙醪、向太后的天醇、錢駙馬的清醇。以釀造材料和特點命名的有姜宅園子正店羊羔、磁州風麴法酒、成都府忠臣堂竹葉清、曹州白羊、恩州米又細酒。取富庶含義為名的有鄭州金泉、河北真定府銀光。酒名之繁多無法一一羅列，但亦可見一斑。而力排眾議，在哲宗駕崩後欽點徽宗接任皇權的神宗皇帝的向皇后所主持釀造的酒——天醇，更是張能臣記載中的名酒之一。

當朝皇帝的后妃們親自主持釀酒，而且被當時的文人記錄下來作為開封的名勝，所以當我們再看《清明上河圖》中大大小小的酒店時，我們不能不聯想到后妃與造酒之間的關係。[63]尤其是在宋代，對釀酒和賣酒的大權的控制完全掌握在政府的手中時，一本萬利的造酒生意顯然也為后族所染指。酒名「天醇」的意思十分簡單：來自上天的醇厚的酒。從這個意義來看，《清明上河圖》中的各種酒店和酒幟絕不是偶然的，相反，應該是我們的關注重心。

從遺存的宋代筆記、李保與張能臣的記載和其他文獻來看，宋代的酒名基本上是按照三種規律來決定：

（1）取吉祥意為命名：如典故、比喻、寄意、抒懷、數字等；如忻樂樓釀的仙醪、向太后的天醇。

（2）隨地方文化特徵命名，如地名、人物、風土典故等；如前述甘露堂酒。

（3）以材料或釀製方法為名，如「桂葉鹿蹄酒」。

楊萬里曾如此讚美桂葉鹿蹄酒：

夜宿房溪，飲野人張珦家桂葉鹿蹄酒，其法以桂葉為餅，以鹿蹄煮酒，釀以八月，過是則味減云。[64]

還作詩曰：

> 桂葉揉青作麴投，鹿蹄煮釀趁涼篘。
> 落杯瑩滑冰中水，過口森嚴菊底秋。
> 玉友黃封猶退舍，西湯蜜汁更論籌。
> 野人未許傳醅法，剩買雙瓶過別州。[65]

　　酒在中國的歷史十分悠久，所以在文學作品中常常以更具詩意的辭藻作爲酒的代稱。到了北宋，文人詞客比以往任何朝代都更熱衷於將酒作爲推動文化交遊活動的仲介或載體，所以以酒的別名來給酒命名，更加增添了文化的深意。比如《清明上河圖》中的梁宅園子正店出產的美祿，即爲其中典型的例子。但是對判定《清明上河圖》所描述的城市而言，最重要的是張能臣的《酒名記》中記載了「美祿」爲二十六戶東京的正店之一「梁家園子正店」的產品。按孟元老在《東京夢華錄》中的說法，東京在北宋時有七十二家正店，而生產美祿酒的「梁家園子正店」爲提到的二十六戶之一，可見美祿酒在東京的知名度和重要性。梁家園子正店所處的位置應當離這座汴河上特有的虹橋和掛著開封著名的「美祿」酒的腳店不遠（圖83）。所以，「美祿」這一酒名不但證明本手卷表現的是開封，而且非常含蓄而又誇張地借「美祿」一詞的多重含義，說明酒在開封文化的中心地位。尤其是爲強調門柱的對稱性特點時，同時也是爲了強調美祿的多義性──「天之」與「美祿」具備了琅琅上口、過目難忘的廣告特質。但是，從另外的角度來看，「天之美祿」連用，又似乎指的是「天醇」，所謂來自於天的酒。無論如何，《清明上河圖》中的酒名一定有其內中深意，而其與向太后有關連的可能性是無法排除的。

　　《清明上河圖》究竟畫的是什麼內容？從表層看，是市場繁榮、經濟富庶的刻畫，從第二層深度看，是通過民俗看清明時節和酒的關係。宋代王禹偁（954–1001）在他的〈清明〉一詩中很明白地闡述了酒與清明之間的關係：「無花無酒過清明，興味蕭然似野僧。」[66] 所以無酒的清明節是索然無味的。但是，從作品的深層含義看，它所隱含的是糧食、漕運與對社會問題的解決。清明節之後仍然酒香四溢的社會，是安定富足的王朝，但這安定富足源自於政府有效的管理統治和漕運得力，將糧食源源不斷地從江淮運往中原。

　　尤其令人深思的是上述的腳店是唯一與開封造酒有著可以連繫上的解說可能性，

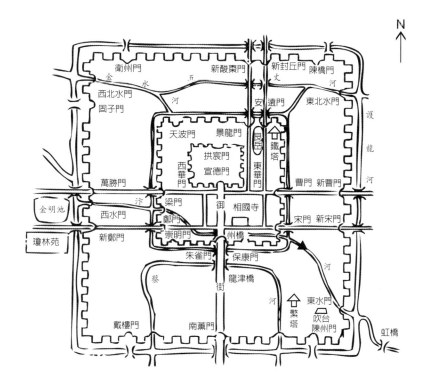

圖83 ｜ 開封地圖 ▲為梁家園子正店的位置

更兼腳店旁邊的虹橋又是開封的著名特點之一。在這一處處隱示著開封的圖畫的中心部分，作者偏偏將一個最大的，戲劇性的兩船即將相撞的衝突安排在虹橋之下。從視覺原理的理論來看圖畫的構圖中心往往是作品的主題。如果本作品的中心表現的是漕運船隻即將發生的事故，以及周圍人們齊心合力、竭力扭轉事態的行為和表現，那麼，這件作品的主題很可能表現的是一種同舟共濟、風雨同舟的精神。由於這件作品一直被過度的解讀產生了無法解脫的誤解，本書企圖引用更為直接、約定俗成的圖像構成和理解思維方式，也就是梅洛龐蒂（Maurice Merleau-Ponty，1908–1961）所謂的les conventions 來直接解讀。只有如此，我們才能看清，作品構圖與各種元素在作品中的安排不是任意的，更不是偶然的，也不是因為當時的街道的景物正是如此。而應該是考慮到，作品正是借這些與客觀存在某種相似性的手段來提取其相似性而達到我們對作品的直接理解。因此我們的目的是理解我們的知性與客觀的關係，這些關係包括了天然的、心理的甚或是社會的。[67] 從這個觀點來看，我們對《清明上河圖》的解說應該首當其衝的來解決橋下兩船即將衝突的描寫。

6

汴河與河市

對於橋下一條滿載的船失控後眾人反應的表現，首先應
該從宋代的漕運談起。宋代經濟專家張方平（1007–1092）
說：「京，大也；師，眾也；大眾所聚，故謂之京師。有食
則京師可立，汴河廢則大眾不可聚，汴河之於京城，乃是建
國之本……。」[1] 歷代政治家都認為「漕運之制為中國大
政」。[2]《清明上河圖》描述的正是大政漕運，以及附帶而繁
興的市場與酒文化，因此畫面上難以避免舟、車、屋、木等
漕運輔佐物事、機構。反過來看，繁興的市場與酒文化的深
入社會各個角落，也可以證明漕運大政的英明、漕運管理的
妥貼、以及人民生活的安適。通過對密集緊湊的「舟車屋
木」的藝術性描繪，《清明上河圖》展現了一個受益於漕運
大政的美好社會圖景。充分表現了「漕運對歷代統一王朝的
集權政治的加強具有無可替代的作用。中央政權的穩固、地
方勢力的限制、邊境力量的加強、社會不安定因素的消除等
都是強化集權所必不可少的，……無怪乎古人稱漕運為『國
命』（原註：杜牧，〈上宰相求航啓〉，《文苑英華》，卷
600），稱『國家於漕事最重最急』（原註：張方平，《樂全

集》，卷23，〈論京師儲軍事〉），稱『漕運爲國家命脈攸關』（原註：《明書》，卷68，〈河漕制〉）。」[3] 對國運的把握中難免產生衝突，而對衝突的解決和態度，則是一個重要的社會與人際的問題。

如前面章節所述，《清明上河圖》不是簡單地描述了街道河渠，而是描述了作爲國家命脈的漕運和經濟改革中的衝突。《清明上河圖》屬於北宋畫論中「舟車屋木」的繪畫題材類，但是作爲今天的繪畫觀眾，我們不能不將它與漕運和市場的密切關係連繫起來看。以其大量在畫面上出現的舟、車、屋、木，《清明上河圖》完全屬於此類。尤其是《清明上河圖》的中間部分，隨著汴河進入了畫面，人煙突然稠密起來，更重要的是糧船雲集，卸糧工作正在有條不紊地進行著。河裡船隻絡繹不絕，首尾相接，或縴夫拉，或船夫搖櫓、撐篙。滿載貨物的船隻不是逆流而上，就是靠岸停泊卸貨。這一章將著重討論所謂的「舟車屋木」類，應該是北宋特有的、因物資輸送而產生經濟繁榮現象的題材類型。這一類的畫作主要描繪的是河舟陌車以及市場、酒家、飯館、客店等一系列經濟服務型商業；其中常見的有：《盤車圖》（見圖29）、《山市圖》等。投入人力、物力，製作如此精良的巨作，《清明上河圖》的創作動機顯然很不一般。從畫面上看來，對社會繁榮的著力刻畫的本身，很難說不是爲了消除社會不安定因素而從輿論宣傳上所下的深刻工夫。張方平曾說：「汴河乃建國之本，非可與區區溝洫水利同言也。」[4]《清明上河圖》的創作動機很可能是以「舟車屋木」的常見風俗畫類型，傳達難以直言的政治深意。

一、汴河的地位

宋太祖趙匡胤（927-976）在建國伊始，接受了自秦朝以鴻溝爲運輸通道而得以養千萬軍隊的經驗。利用開鑿於隋大業年間的汴河，從經濟機構上，立即將全國劃分爲十三個行政區，如河北道、江南道等，同時在諸道設置轉運使，就地匯總財富之後，組織向東京輸送，以養保衛集權中央政府的軍隊和各政府部門。後擴爲十五路，每路仍設轉運使，但是轉運使的職責範圍比之前更爲擴大。自此，宋代的行政結構基本上依附於其經濟框架。雖然歷代北宋皇帝進行了各種修正、改良和變革，都未離開以漕運爲立國之本的宗旨。汴河北抵黃河引水入汴，南接淮河、長江而連接荊楚、兩浙、福建，遠至四川、兩廣，從而形成一個巨大的物資漕運網絡。東南各地的物資，

先通過各種水陸運輸途徑匯集在揚州、泗州，裝船編綱後再經由汴河運送到汴京或東京。東西穿城而過的汴河，東流至泗州匯入淮河，是開封賴以建都的生命線，也是東南物資漕運東京的大動脈。

　　不僅僅是北宋，運河自其出現始，在古代中國便扮演了重要的政治和經濟的角色。隋朝煬帝楊廣（560–618）通常被認為是運河的始作俑者，但是《史記》形容了以運河接四州：楚、吳、齊和蜀。[5] 北宋建都開封的重要原因之一，是由於它為蔡、濟民、金水、汴四條河流所環繞，十分便利漕運。宋太祖曾數次起意遷都，但是每次都因為開封那無可匹敵的漕運優勢而作罷。從太祖至宋末的一百六十七年，是一個未間斷為保證東京一帶水道的漕運而與洪水、淤塞不懈搏鬥的百年。連北宋人自己都承認，在兩千年的中國水患史上，沒有誰能比北宋投入治水治河的人力物力多。[6] 河道的通暢不僅給東京帶來了物資上的豐富，繁榮了商業，也給沿河一帶引來了由水能驅動的磨坊等手工業。但是最重要的是便利了交通，使宋代的運輸業終於形成了由水路兼併、覆蓋全國的交通運送動脈網，保證了宋代政治經濟的穩定。

　　歷朝歷代唱詠汴河的詩文詞句都描述了這一經濟和社會的特點。「隋之疏淇汴，鑿太行，在隋之民，不勝其害也，在唐之民，不勝其利也。今日九河外，復有淇、汴，北通涿郡之漁商，南運江都之轉輸，其為利也哉。」[7] 秦觀（1049–1100）在〈南都新亭引寄王子發〉中詠道：

> 洛水沄沄天上動，道入隋渠下梁宋。
> 宋都堤上十二亭，一一飛驚若鷺鳳。

韓駒更在他的〈夜泊寧陵〉一詩中將汴河上的航行描述得格外明媚靚麗，心情也格外散淡飄逸：

> 汴水日馳三百里，扁舟東下更開帆。……
> 茫然不思身何處，水色天光共蔚藍。

陳與義在〈襄邑道中〉表達了沿汴河東去晉京的歡愉心情：

> 飛花兩岸照船紅，不知雲與我俱東。

這些詩篇文句不但描述了東京的物流經濟，更表達了由汴河給東京帶來的大量流動人口，這些流動人口進一步繁榮了開封的文化和政治生活。在這樣流動型的經濟之下，在東京開封的坊牆自唐五代以來崩坍之後新型城市的結構下，開封的市場經濟不再是漢唐模式的封閉型市場（見圖57），而是流動型的、以汴河爲主線，以十字路口爲空間轉換、沿街店鋪爲市場的新型流動感強的城市經濟。《清明上河圖》展現的正是這種沿河流而建的街道和十字路口爲中心的交錯穿插型的動感經濟狀態。

北宋東京開封仰仗汴河的優勢，源源不斷從江南輸送的各種物資糧帛產生了空前繁華的市場經濟。汴河經濟形態不是產業經濟，而是物流經濟，完全仰仗物資對京城的輸送而完成的交換型經濟。江、河、湖、海在北宋扮演了今天的高速公路或是航空運輸的角色。由於對航運的最有效的使用，北宋的經濟展現了前所未有的發達。也由於對市場經濟的相對開放，北宋形成了一個全新的、帶有現代意味的、全民參與的經濟模式。仔細觀察可知，同時興盛的宋代新興城市，大多是漕運樞紐點，即沿著漕運主要線路發展起來的城市，或者是沿河沿海城市（圖84）。著名的城市有東京開封——

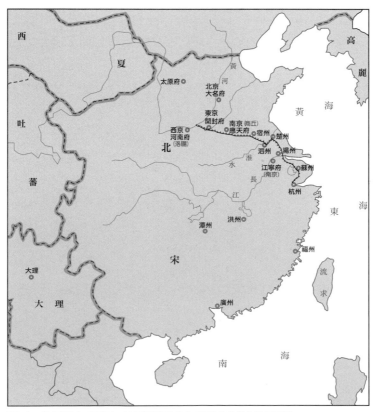

圖84｜沿河城市示意圖：地圖標明北宋的重要城市基本沿河而就

汴河由東南角流入東京，因而東京的東南部分成爲開封，甚至是全國最爲繁華的「市井」地段：西京洛陽、南京（今商丘）、宿州（安徽宿州市）、泗州（今江蘇盱眙）、江寧府（今南京）、揚州、蘇州、臨安（今杭州）等。蘇軾曾於哲宗元祐七年（1092）評價宿州的市場（又稱草市，沿河則爲河市）時說：「宿州自唐以來，羅城狹小，居民多在城外。本朝承平百年，人戶安堵，不以城小爲病。兼諸處似此城小人多，散在城外，謂之草市者甚眾，豈可一一展築外城！」[8] 由於商業的利潤空間之大，以至於「諸王邸，多殖產市井，日取其資。」[9]

陳舜俞（？–1075，字令舉，因曾居秀州白牛村，自號白牛居士，湖州烏程[今浙江湖州]人）曾作詩細緻地描述了汴河的繁榮以及兩岸的人情物色：「舳艫泝隋堤，積潦涵楚甸。大帆掛長檣，薰颸借良便。氣張中軍旗，勢疾強弩箭。浪頭噴飛雪，波心落流電。或如春雷振，又若疾雨濺。天空文鷁歸，珠媚淵龍戰。久來去意切，幸此行色變。舟子嘯引項，挽夫喜盈面。揭篙無施勞，躍馬莫我先。行吁思景附，坐指交勇羨。日陰未頃刻，道里歷宇縣。津亭倏渡淮，官堠俄入汴。盛夏草樹齊，[10] 遠水蘋藻遍。晚景稍可愛，少瞬不再見。我非欲速者，疾目憎轉眩。衣袂聊虛涼，心焉獨安宴。向夕風少休，遲留樂幽睠。」[11]

沿著運輸主要線路，出現了繁榮的沿河市場、河市，有幾件傳世宋代的繪畫作品都對這一水陸運營網有所描繪。諸本《盤車圖》和現藏上海博物館的《閘口盤車圖》（圖85）即爲這類作品的優秀例子。[12] 其他如《驢綱》、《糧綱》（圖86）等，都屬這

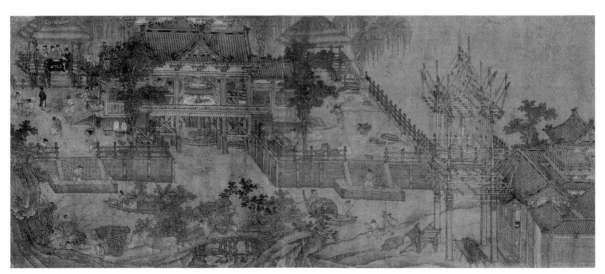

圖85 ｜ 五代 佚名 《閘口盤車圖》
卷 絹本 設色 53.2 × 119.3公分 上海博物館

圖86｜宋 佚名《盤車圖》局部
北京 故宮博物院
全圖見圖29

一類作品。有宋一代的繁榮和發展，與其水陸運輸業有極大的關係。不但由於水路運輸，更由於城市經濟伴隨著農村商品交換經濟的發展而格外勃興。尤其是神宗朝，「神宗嗣位，尤先理財」。[13] 宋代模式的「城市化」與傳統的作爲政治、軍事和文化中心的城市迥然不同。傳統中國城市作爲政治和軍事的權力中心，其經濟作用被侷限在爲宮廷服務之外有限的職能，被刻意減弱以至忽視，比如唐代長安僅有東西兩個市場（見圖57）。宋代接受了唐代和五代被弱化了的中央政權的教訓，將中央集權作爲政治結構的重要一環，但是同時更極大地發揮了都市作爲經濟中心的作用。東京的龐大官宦機構，以及常住和流動人口，更需要配備在有效控制和調度下的經濟模式，來保證都市的一切正常運轉。 在經濟產品的需求中，都市對於糧食、薪炭、布帛的需求促進了鄉村人口流入城市，同時又增大了對其他生活必需品，包括食宿，的需求。因此，城市的繁榮也帶動了鄉村的經濟發展：「田家自給之外，餘悉糶去。」[14] 在整個物質交換的市場中，糧食的運輸和交易是整個首都市場的最基本條件。此外，農民的消費需求也隨著市場的發展而增長。一些生活必需品，如鹽、茶、醋等，是政府實行禁榷的商品，但是農民也必須通過市場才能獲取。大中祥符六年（1013）正月，鹽鐵轉運使裴休上奏書，陳詞政府對茶葉市場的控制導致了非法市場交易的存在，並且提出建議：「今請釐革橫稅，以通舟船，商旅既安，課利自厚。」通過對交通運輸的梳理，引導了鄉村的物質交換向城鎮逐漸轉移。入城的農人「布縷菽粟，雞豚狗彘，百物皆售」。[15]

　　《清明上河圖》中描繪的不僅僅是開封居民，更有一部分是進城出售或購買物品的農人，另一部分則是來自各地進京辦事的人等。由於北宋的官宦階層源自社會的各個層次，不同於唐代士人大多出身於上等社會。大量北宋進士出身於鄉村縉紳，造成了北宋社會對農業經濟的同情和理解的經濟局面。北宋的士人雖非逐利之士，但是對於市場交易並不陌生。經濟繁榮的同時也造就了人與人之間的更大差異，「夫貪人日

富而居有田宅，歲時有豐厚之亨。而清廉刻苦之士，妻孥飢寒，白井堅節之士，莫不慕之。貪人非獨不知羞恥，而又自號才能。世人耳目既熟，不以為怪。管子曰禮、義、廉、恥，國之四維。今風俗之壞，是四維不舉。伏惟陛下察貪贓者廢之，清廉者獎之，則廉恥興矣」。[16] 另如南宋名儒黃震（活躍於十三世紀上半葉）曾憎惡於某些士大夫之無恥和貪婪，直言不諱地批評北宋對經濟效果的追逐，並且激烈地抨斥了他對在逐金營利的社會風氣中，士人表現出貪慾的無限無奈：

雖貴而為士，至於仕宦祿賜，有限憂責無窮，亦豈能及之富室。若不知足，又當何人知足。[17]

到北宋中期，由於社會價值的變化，經商不再被視為低下，「今乃不然，紆朱懷金，專為商旅之業者有之。興販禁物，茶、鹽、香草之類，動以舟車，懋遷往來，日取富足」。[18]《清明上河圖》中描繪的正是城市化的商業誘惑了千百農人湧向城市經營求利，其負面影響也造成了「士將生而或無種也，耒將執而或無食也，於是乎取之於市」。[19]

正由於《清明上河圖》描繪的是「低下的」碼頭酒市旁腳伕鴛婦、凡夫俗子謀生尋樂的場所，雖然熱鬧誘人，朝廷官員不得已在這種走足販夫聚集的地方出入時，則必須按宋朝規矩換上便服，手中還要再加一把如團扇般的「便面」半掩面孔（見圖51）。據載，宮廷樂師劉几常在退朝後換上棉布便袍，手持便面遮掩過市，直奔開封的娛樂場所。[20] 元祐年間，當蘇軾被貶為元祐罪人後，他漫步開封，手持畫有自己肖像的便面，作無聲的抗爭。[21]《清明上河圖》中描繪的六、七百個人中，約有不到十個人手持便面過市（圖87）。便面在將仕宦與大眾區分開的同時，明確

圖87 │ 張擇端《清明上河圖》局部
│ 手持便面遮護面孔的行人

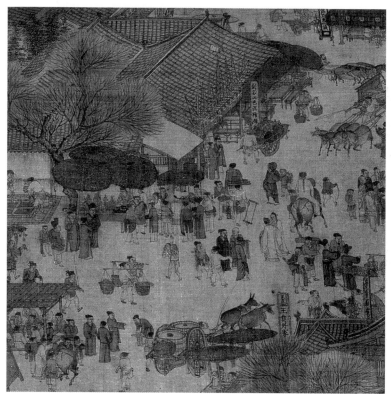

圖88 張擇端《清明上河圖》局部
十字路口的市場

地表明了他們不同於眾人的身分，更是對下層民眾的空間的一種有距離的尊重。「便面」的使用在南宋已經不多見。但是由於南宋定都於氣候較溼熱的臨安（今杭州），「便面」的功能在許多場合爲扇子所取代。這件作品的畫家對北宋社會習慣的理解之深刻，是其他諸本《清明上河圖》所不具備的。「便面」這一帶有極爲特定時間和地點標誌性的用具在畫中的出現，明確地給讀畫者指出《清明上河圖》所描繪的應該是販夫走卒聚集的市井之地。由於宋《大詔令》中明確規定「斑白不遊市井」，因此與後人所解釋的「清明盛世」中那種魚龍混雜式的普天同慶的氣氛，大相逕庭。 **22**

不時點綴在沿汴河曲折而上的道路中的十字路口，成爲物資交換、商業吸引力和文化社會的凝聚點（圖88）。十字路口甚至被當作獎懲資訊的傳播中心，以求收到最強烈的社會效應。如《水滸傳》中對十字街頭的公眾觀賞效應的描述，即可見一斑：

恰好午時三刻，將王慶押到十字路頭。讀罷犯由，如法凌遲處死。 **23**

圖89 | 張擇端 《清明上河圖》局部
正店前的說書人和男男女女聽書人

在《清明上河圖》中的十字路口，也充分表現了這一民俗特點：說書人在路口的肉店
招徠了十數男女圍聚（圖89），男性則冠冕堂皇地搭肩勾背，凝神而聽說書。女性卻
半挑門簾，似乎在聽書，但又東張西望，左右顧盼（圖90），似乎藉聽書為由，滿足

對外面世界的好奇心。運河不但給朝廷帶來了利
潤，同時也改變了城市居民的生活方式。從另一
個角度看，《清明上河圖》展示了一個沿河而建的
以運輸和市場為社會機制、以販夫走卒為主人公
的新興也是新型的市場文化。普通民眾，無論長
幼尊卑，都可以過汴河，通上善之門，進入首善
之鄉開封，最後參與能給朝廷帶來利潤的商品經
營空間，成為《清明上河圖》所展示的社會。

圖90 | 張擇端 《清明上河圖》局部
女性半挑門簾，似乎在聽書，但又
東張西望，左右顧盼

二、上善之舉——漕運

　　北宋的經濟與汴河的關係十分密切。物品糧炭沿河而上，順著河岸而建的道路顯然成為最吸引串走小販和常駐商販的交換聚集焦點。「汴河，自隋大業初，疏通濟渠，引黃河通淮，至唐，改名廣濟。宋都大梁，以孟州河陰縣南為汴首受黃河之口…。歲漕江、淮、湖、浙米數百萬，及至東南之產，百物眾寶，不可勝記。又下西山之薪炭，以輸京師之粟，以振河北之急，內外仰給焉。故於諸水，莫此為重。」[24] 但是由於汴河「淺深有度」，故而特地設置「官[員]以司之，都水監總察之」。[25] 更由於「[黃]河向背不常，故河口歲易」。每年春天輒調動許多州縣百姓，加固堤岸，疏浚河道，以保運輸通暢，保證對首都開封的物資供應。

　　《清明上河圖》中最引人注目的，莫過於那如飛虹一彎的木橋——飛跨汴河的虹橋。這座橋不但表現了北宋科學技術的高度，而且也表現出為了加強漕運，繁榮市場，凡與漕運和汴河有關的事項都受到了宮廷的特殊關照。從定期疏通和護理汴河，到汴河改道工程，都在在表明汴河在北宋的重要性。以描繪汴河、漕運、市場為中心的《清明上河圖》，不但將這美麗的一彎虹橋置放在畫卷的正中部位，同時也在橋上和橋下營造了畫卷戲劇性的最高潮瞬間，來突出表現市場、漕運、橋、運河、和酒文化。所以幾乎可以斷定，《清明上河圖》的用心在於沿著汴河的市場。因此，《清明上河圖》中的「上河」二字應該是在表現清明時節百舟爭流沿汴河上東京。其中的「上河」應當作逆流而上來解釋。一方面強調汴河的流向，如我曾在拙文中用英文「逆流而上」東京。[26] 另一方面強調「上」這個動作中所包含的努力，和以河市販夫、河上船夫的眼光來看他們以一介草民由下層參與了皇家漕運大業，並作出了可觀的貢獻。

　　細查「上」字的古用法，尤其是沿汴河一線的用法可知，其實應該是「逆流而上」之意。查《舊唐書》見記載「上河」二字：「至四月以後，始渡淮入汴，多屬汴河乾淺，又船運停留，至六七月始至河口，即逢黃河水漲，不得入河。又須停一兩月，待河水小，始得上河。」[27] 在《新唐書》中有類似的記載：

> 六七月乃至河口，而河水方漲，須八九月水落始得上河入洛，而漕路多梗，船檣阻隘。[28]

顯然，上河二字能夠解釋為「逆流而上」，從泗州經汴河逆流而上東京。

　　既然「上河」須用很大的氣力，有效的運輸工具必然被開發出來。《清明上河圖》中多處都具體而入微地描繪了「上河」的艱辛。在手卷的前半段，有一隻小船，吃水很深，顯然承著重載。看來似乎是短途運輸，船夫們都沒有居住的船艙，也不像備有臥具。這條小小的短途運輸船居然需要六個人同心協力地搖櫓，推動小船艱難地上行（圖91）。很難說船櫓是中國的特有發明，但是至少可以說櫓在中國之外很少見。櫓的機械功能的理論非常簡單而又有效。通過櫓對船尾部的水的攪動而產生漁船頭部的水壓力差，從而水從船頭下流向船尾時產生推力，推動了船隻前進。古人「一櫓三槳」的說法，指的是櫓的效率可以達到槳的三倍，因為從槳到櫓的變化，事實上就是從間歇划水變成連續划水，提高了效率。櫓不僅是一種連續性的推進工具，而且具有操縱船舶回轉的功能。所以在汴河中的短途運輸採用搖櫓，應是相當合理而又有效的方式。

　　汴河中最常見的是以人拉縴（圖92、圖93）為行船動力。雖然所用的人數與圖中搖櫓的人數相同，大約六到七人，但是縴夫拉的船所能夠承載的物品卻無數倍於搖櫓的船所能夠做到的。由於幾百里長途運輸，縴夫們所需攜帶的個人生活用品和休息之處也佔據相當的地方，因此船舶本身也需要相當大的尺寸才能盡可能地發揮承載效力。幾乎沒有討論汴河河岸不是平坦便於行走的文獻，所以可以推知，汴河縴夫成為運送貨物的主力軍的原因可能在於汴河河岸的不緩，並適於行走。

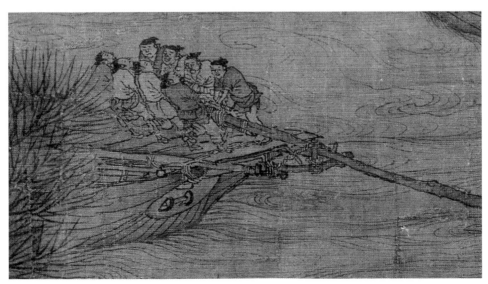

圖91｜張擇端《清明上河圖》局部
　　　｜小船和搖櫓

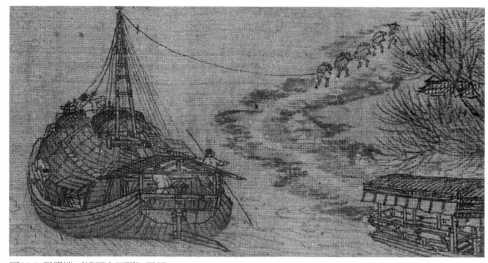

圖92 │ 張擇端《清明上河圖》局部
拉縴

圖93 │ 張擇端《清明上河圖》局部
汴河中最常見的是以人拉縴

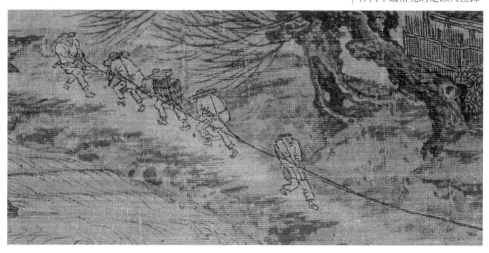

　　縴夫拉船的最大優勢是可以用智慧和經驗來對付各種險情。雖然汴河是條人工河，但是由於汴河的水源引自湍急的黃河，因此水流的速度也成爲汴河的一大問題。另外，與汴河相連的水路周圍的地理情況，也常常給漕運帶來難以想像的困窘，特別是比如「青州城西南皆山，中貫洋水，限爲二城。先時，跨水植柱爲橋，每至六七月間，山水暴漲，水與柱鬭，率常壞橋，州以爲患」。[29]「明道中，夏英公守青，思有以捍之，會得牢城廢卒，有智思，疊巨石固其岸，取大木數十相貫，架爲飛橋，無柱。至今五十餘年，橋不壞。慶曆中，陳希亮守宿，以汴橋屢壞，率嘗損官舟、害人，乃命法青州所作飛橋。至今沿汴皆飛橋，爲往來之利，俗曰虹橋。」[30]

三、北宋經濟與汴河

宋代一方面對商品經濟的依賴逐漸增大,在真宗初嗣位時即「詔三司經度茶、鹽、酒稅以充歲用」。[31] 所以通過大力對商人的利用以增加宮廷年收入也能成為皇上寵官的蔡京,即為一個典型的例證,說明經濟的經營在宋代的重要性。宋代的政府稅收也是歷朝中比較沉重的一朝,稅收範圍約有五類:耕種官田所繳納的租稅、民田租稅、房地產稅、人頭稅、及商品交易稅(所有的商品交易都在此類)。但是除糧食之外,鹽、酒、薪炭和茶均屬於受政府嚴格控制的物品。[32] 在經濟利益的驅使之下,宋朝廷不斷尋求各種可增加國民經濟收入的方式。建立在不晚於秦朝的自東南向西北的各種物資輸送線,在六朝時得到充分發展之後,在北宋成為關鍵(圖94)。

從北宋初年起至1079年止,宋朝廷賴以為生存必需的汴河與黃河相通的現實,給宋廷帶來很多利益,同時也帶來了許多問題。尤其是隨著黃河水而來的泥沙對運河造成壅阻堵塞。因此,保障漕運的通暢是保障東京和宋朝安定的必要前提,有鑑於此,漕運被放在北宋朝廷百事萬機的極重要位置。更由於汴河南接魚米之鄉,北達東京開封,成為溝通北宋政治、軍事和行政的大動脈,故而格外重要。比如1065年就有五百萬石以上的穀物通過汴河,運抵東京。[33] 但是在漫長的冬季,當汴河接黃河的水口由

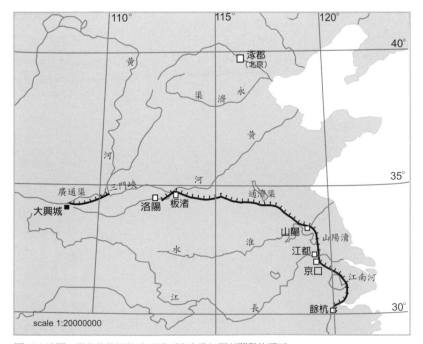

圖94|地圖:從秦代的運輸線鴻溝到隋大業年間所開鑿的運河

於多壩關閉無法通航時，社會的不安定因素也隨之加劇。

　　《清明上河圖》中所描述的繁榮，所仰仗的不是開封的強大生產力，而是它的運輸吞吐能量。尤其是在青黃不接、冬去春來之際，強大的漕運能力是宋代社會安定的依賴，因此北宋宮廷每年耗用大量人力物力來保持維護河道的通暢。[34] 由於汴河上接黃河，以黃水灌汴，疏通河道中的汙淤是年度性的，每年冬十月後到來年開春前的時間，多用來疏浚黃河上游水帶來的泥沙。給汴河造成最大威脅的是來自黃河上游的大塊冰凌。春初，黃河開始融化，大小不一的冰塊──「凌牌」，夾著奔騰的黃水呼嘯而下，不但能將堤岸沖垮，更可能因爲冰凌大量堆積，堵塞河道，以至於水漫過堤造成水災，毀壞城鎮鄉村，沖垮橋樑道路，傷害人身畜命。爲了保護汴河沿岸的人身財產，每年都要在汴河接黃河的水口築上冬堤。冬堤要等到第二年的清明第一天拆除，再引黃水入汴。雖然這一措施從某種程度上保護了堤岸的安全，但是卻大幅度地減少了每年的漕運量。「汴口歲開閉，修堤防，通漕才二百餘日。」[35] 因此有人提議冬天不築堤防，只派兵夫打撈積凌，以便四季通漕。這一建議遭到馮京的怒斥：

> 臣終以不閉口爲未安。每年雖減梢（應爲舫）一二百萬，然自汴口至泗州，用兵夫數亦不少，若苦寒一夕，凌牌大積，如何施工？

所以每年仍以清明第一天作爲開水口的日子。

　　一年漕運中最重要的時刻是清明時節第一天。清明節氣的第一天在北宋上半葉曾被作爲汴河首航日（西曆四月初），清明一到，汴河上下、兩岸頓現運輸的繁忙景象。在1084年之前，由於汴河與黃河相接，每到清明節氣的第一天，汴河口打開，黃河水急湍而下，不久即灌滿汴河。守候在下游已久的舟、船、艓、舫滿載著穀、物、乘客，飛掠過村舍、集鎮、田畝，沿汴河逆流而上，直入開封（圖95）。在神宗一朝，繁榮北宋經濟的願望被提升到極高的地位，許多變革的手段都被神宗皇帝探討以至施行過。對汴河的改造顯然被認爲是可行而又相對易行的手段。如果將汴河開放的時間延長，則等於增加汴河的運輸能力。

　　但是這種情況維持到十一世紀下半葉，當大量泥沙淤住了汴河，將汴河的河床提高到高於地平面四公尺左右。汴河中來自黃河的水隨時有可能破堤而出。洪患的威脅加上漕運的需求量正在逐年增加，使對汴河徹底治理的需求顯得格外迫切。經過長時間的研究討論，最終由神宗提出「清汴」的主張，即汴河不再用黃河之水，而改用就

近的水源，既沒有凌牌的威脅，又沒有淤泥的麻煩。[36] 這時恰逢天賜良機，在元豐元年（1078），北宋政府意識到一年前黃河水暴漲之後落下時河床北移，在廣武山與黃河之間留出七里寬的距離。以往每次談到不用黃水而用洛水灌汴時，總是因為黃河緊靠廣武山腳，非從山中開渠不可。現在正是引洛入汴的大好時機。都水監臣范子淵領民夫築成引洛入汴新渠。元豐元年（1078）五月，西頭供奉官張從惠言：「汴河口歲歲閉塞，又修堤防勞費，一歲通漕才二百餘日，往時數有人建議引洛水入汴，患黃河囓廣武山，須鑿山嶺十五丈至十丈以通汴渠，功大不可為。自去年七月黃河暴漲，異於常年，水落而河稍北去，距廣武山麓有七里，遠者退灘高闊，可鑿為渠，引水入汴，為萬世之利。」[37] 元豐二年（1079）正月庚寅，詔：「入內東頭供奉官宋用臣都大提舉導洛通汴，前差盧秉罷勿遣。」[38] 於是由此拉開了長達一年的導洛通汴的壯麗工程的序幕。

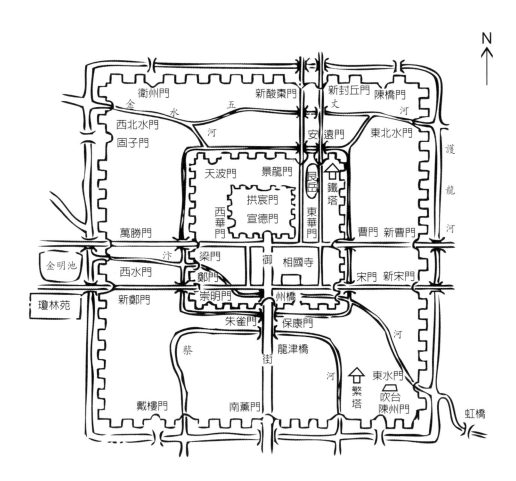

圖95 | 北宋東京城示意圖 汴河攬船逆流入開封

　　開工之前，都水監丞范子淵多次勘查實地，最後提出施工計劃：由鞏縣神尾山至士家堤起，築大堤四十七里作爲阻擋黃河可能決堤時對汴河造成的危害。然後由沙谷至河陰縣十里店，修建長渠五十二里，以便將洛水引入於汴河。范子淵的建議受到了神宗皇帝的重視和賞識，但是爲了穩妥起見，同時又命令宋用臣再度測量，以便論證工程的可行性。宋用臣將改汴計劃更爲細緻地規劃了一番，奏請神宗：「請自任村沙谷口至汴口開河五十里，引伊、洛水入汴。」[39] 但是，爲了減緩水流的速度，「每二十里置束水一，以節湍急之勢」。[40] 通過這樣的改變之後，汴水需要達到「水深一丈，以通漕運」。同時再「引古索河爲原（應爲源），注房家、黃家、孟王陂及三十六陂，高仰處瀦水爲塘，以備洛水不足，則決以入河」。[41] 宋用臣不但周詳地考慮了匯集各種水源來注入汴河的方案，同時更爲周密地爲多水年頭考慮了洩洪的手段：「又自汜水關北開河五百步，屬於黃河，上下置閘啓閉，以通黃、汴二河船筏。即洛河舊口置水閘，通黃河，以洩伊、洛暴漲之水。古索河等暴漲，即以魏樓、滎澤、孔固三斗門洩之。計用工九十萬七千有餘。」[42] 這一龐大的工程在一些大臣的支援中及另一些大臣的異議聲中破土動工。一年以後，即元豐二年六月（1079），「清汴成。……自任村沙谷口至河陰縣瓦亭子；汜水關北通黃河，接運河，長五十一里。兩岸爲堤，總長一百三里，引洛水入汴」。[43]

　　1079年的農曆七月，正式關閉舊有的汴河通黃河的水口，並在新的汴口設立管理人員和守衛。等到一切行政機構安排妥當之後，立即「遣禮官致祭」。[44] 從此，汴河新段築成投入正式使用。由於清澈的洛水多不結冰，「三司言，發運司歲發頭運糧綱入汴舊以清明日。自導洛入汴以二月一日。今自去冬，汴水通行，不必以二月爲限從之」。[45] 導洛清汴的成功從此結束了冬閉春開汴河河口和每冬疏浚的煩勞。更重要的是，從此南方的穀物和一切出產都可以不再受到天氣的影響而中斷其對東京開封的供應。清明第一天，由此也不再作爲打開通往黃河的水口，作爲每年漕運之始的重要日子。

　　汴河改道的成功令神宗帝欣悅萬分，詔建洛廟於洛汴相交之處。[46] 有了廟，必定要有與寺廟祭祀相關的設施，所以神宗又詔章惇作〈清汴記〉，然後刻成石碑，立於洛廟之前。[47] 章惇以他的生花妙筆在〈清汴記〉中讚頌了汴河改道後，不但水質清純，水流大幅度減緩，而且可以終年不休止地給東京運來大量各種所需。所以，清明第一天已不再用來標誌一年漕運之始。

六月乙卯，參知政事章惇上〈導洛通汴記〉。詔以〈元豐導洛記〉為名，記石於洛口廟。五年六月，詔：「已圻金水河透槽回水入汴，自汴河北引洛水入禁中，以天源河為名。」[48]

從此，自宋初至1079年汴河改道成功止，整整一百二十年，清明第一天與漕運相關的功能終於結束了。雖然清明第一天的重要性對北宋人來說仍然記憶猶新，但是它之重要的原因卻漸漸由忘卻到演繹出新的內容。生於汴河改道四、五十年後的東京，孟元老在他的《東京夢華錄》中不但沒提到清明與漕運的關係，而且也只知「汴河，自京西洛口分水入京城，東去泗州，入淮」。[49]《寶笈三編》本《清明上河圖》表現的正是清明時節、青黃不接之際，汴河由東南富饒的省分，如吳、浙等地，給東京開封帶來物質上的豐足。糧食的豐足在《清明上河圖》的表現在於大量的酒店和大量運糧的船。

汴河改道的優越性雖然顯而易見，套用張方平的話，可以說是解決了「仰食於官廩者，不惟三軍，至於京師士庶，以億萬計，大半待飽於軍稍之餘，故國家於漕事至急至重」的大問題。[50] 汴河改道也同時存在很多問題，未必完全沒有出現過意外。比如汴河決堤的可能性永遠威脅著東京。元豐四年冬，御史中丞梁燾稟奏神宗，表達的正是這個心情：「嘗求世務之急，得導洛通汴之實，始聞其說則可喜，及考其事則可懼。」[51] 擔憂的同時又建議恢復使用通往黃河的汴口，依舊以黃河水為節約之限，罷去清汴，但是未能得到皇帝的首肯。[52] 所幸的是在神宗一朝，最讓眾大臣和神宗擔心的事情都沒有出現。汴河改道的成功令神宗帝信心大增。無疑《清明上河圖》表現的正是漕運和汴河兩岸的經濟狀況。

7

「今體畫」與宋代繪畫品味

　　如果說《清明上河圖》表現的是漕運這一政府重大題材，為什麼作品不但沒有取政府機構的門面，沒有描繪達官貴人凜凜威風，更沒有表現出上層社會的富庶與華貴，反倒在畫中窮盡技能地描繪了普通下層人民的生活。所以，只可以認定《清明上河圖》表現的是由政府漕運政策所帶來的汴河與河市繁榮的新型市場的一個社會背景，並以普通的地攤、小鋪、酒館為點綴的城市背景，以車夫、販卒、妓女、乞丐、過客等為所表現的人物，這件作品似乎是以汴河的流動性為背景，敘述了十一世紀北宋的一個流動型的下層人士的市場社會。如果說這件作品的幅制之宏大非有一定程度的經濟支持而不能為，那麼，《清明上河圖》的精彩絕倫之處正在於以委婉非直敘的手法，似乎是頌揚了政府，實際卻也面對所出現的問題。這些問題被作品以象徵性的手法通過橋下激流和與激流競搏的船隻加以表現。

　　《清明上河圖》中的主要表現對象是人物，其人物形象更與從十世紀（五代）趙幹的《江行初雪圖》（圖96）到十一世紀郭熙的《早春圖》（圖97）這一段時間內出現的人

物刻畫，有很大的相同之處。由於北宋社會不以世襲貴族爲社會的核心，而是以強調公務員型的、來自社會各個階層的文人出身的士大夫爲中堅，帶有現代意味的貧民意識得到了社會的接受。這種繪畫風氣應該起於五代，如趙幹的《江行初雪圖》就被認爲是：「[趙幹所]畫皆江南風景，多作樓觀、舟船、水村、漁市、花竹，散爲景趣，雖在朝市風埃間，一見便如江上，令人褰裳欲涉而問舟浦漵間也。」[1]在這一段時間裡，人物畫對人物的刻畫不再是唐代的典雅豐頤，也不是北宋後期的秀雅俊逸，而是具有極強的平民意味，將粗劣化爲粗放、簡實。這種繪畫風氣是否就是史書上僅有畫家名字但沒有作品的「今體人物畫」？[2]「今體人物畫」是一個埋沒在歷史中的畫種。這一章的討論著重在北宋中期的政治文化氣氛與「今體」的世俗性、平民性之間的關係，成就了《清明上河圖》這類型作品的出現。

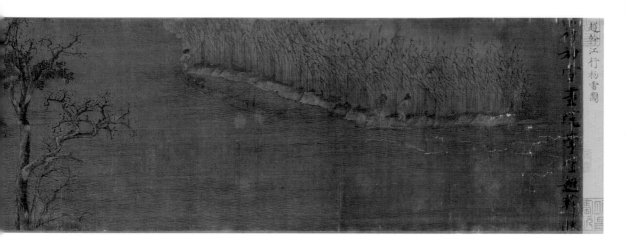

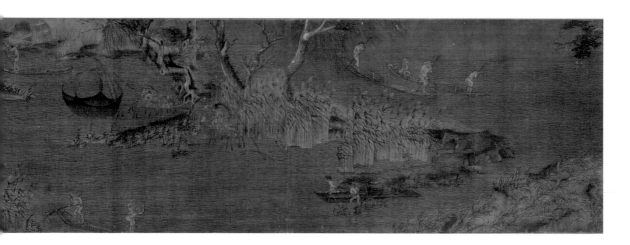

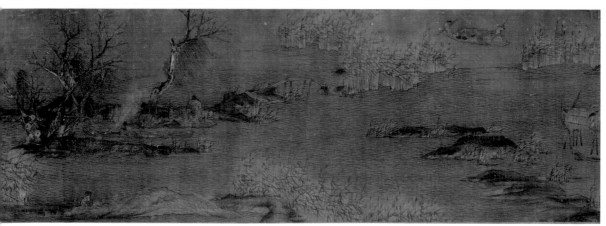

圖96　五代 趙幹 《江行初雪圖》
卷 絹本 設色 25.9 × 376.5 公分
台北 國立故宮博物院
卷初題字：「江行初雪畫院學生趙幹狀」

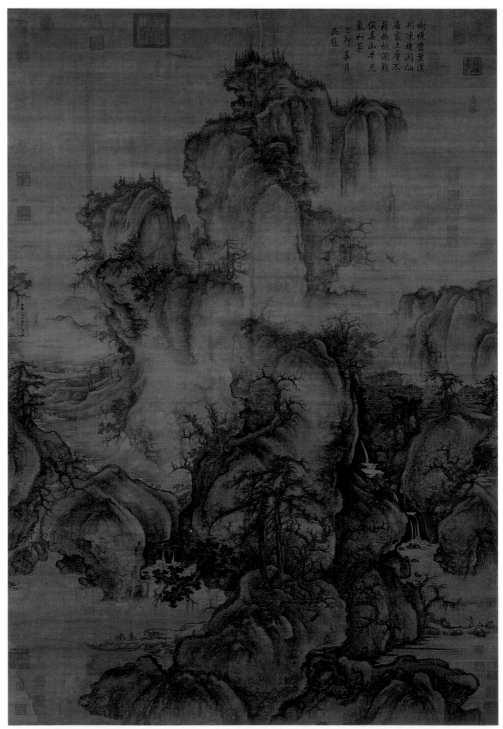

樹繞營叢葉遶溪
湘凍橘閬仙
居家上層不
蕊揚桃簡豔
依真山早兒
氣如茶
己卯春月
湘題

圖97 | 宋 郭熙 《早春圖》 1072年
軸 絹本 淺設色 158.3×108.1公分
台北 國立故宮博物院
畫左署款：「早春壬子郭熙筆」，
可知作於神宗熙寧五年，鈐有「郭熙筆」長方印

一、今體人物畫

劉道醇的《宋朝名畫評》曾記載了「今體人物畫」，並指出葉進成（活躍於十一世紀）為其畫種的代表人物。「葉進成，江南人，性通敏，善畫今體人物。士元楊直講家有進成《醉道士圖》，觀其趨向清野，陶然相樂，尤有佳處。其僮僕、鞍乘、樹木、服器[等]畧可觀焉。」[3] 所謂「今體」，主要特徵是人物畫的表現風格「趨向清野，陶然相樂」。清野，是帶有文化意味的山鄉情調，而「陶然相樂」，乃是指畫中人物不是那些為脂粉所累、被裙叉羈絆的體面人等。「今體」是昇華到了文人品味的鄉村山野情調，是表現了平民意識，出現並繁榮於北宋中期（即十一世紀中期）的一個繪畫門類。

宋代的人物畫到十一世紀末（徽宗於1101年登基時）為止，繪畫風格多是強調寫實性、現實性，並有進一步大眾化、世俗化的趨勢（不包括宮廷肖像畫），於是出現了商品經濟與文學藝術的世俗化。在藝術中對世俗情趣的關照，形成了具有現實意義的「今體人物」這一藝術類別。

「今體人物」畫風與唐代末年到宋代初年間中國社會所經歷的一個巨大變化有直接而緊密的關連。這個變化標誌著唐代貴族的式微和士族的演變。自從魏晉南北朝以來，門第觀念在士族的推動下根深蒂固。隋唐的建立未能以政治手段真正動搖以門第出身來劃分社會權利的狀態。在由唐末向五代的轉變過程中，由於中央集權的弱化和權力向地方上的分裂，市場逐漸由以前的封閉型演變為開放型，在開放性的市場中，平民意識和市民的地位隨之有所提高。尤其是北宋建立以後，伴隨著科舉制度深入到社會的每一個階層，從而豐富了官員的出身背景。從文化的角度來看，人物畫在唐、五代均佔據著重要地位，到了盛唐時，才由李思訓雜以金色的青綠山水畫——所謂「金碧山水」，開北派山水畫風。這一畫風著重寫實、崇尚工麗，為五代和北宋初年山水畫的主要精神。這一時期山水畫的核心是寫實。北宋上半葉的山水畫和人物畫脫離了唐代旖旎高貴的風貌，而直入對現世生活的描寫。正是這種現世求實的精神，塑造了宋代的文化新風貌。

十世紀中、末期以來，繪畫上出現了一個新的題材：山水畫，而山水畫中又以行旅圖為常見。在行旅圖的下方總是描繪了山村小酒館、小飯鋪，和小型的旅館。因而形成了五代到宋初的山水畫的共同特徵：在山水中活動的人物基本是商旅和腳伕，然後纔是行旅——雖然是山水畫，但人物的活動佔據了前景最受矚目的位置，而且為整

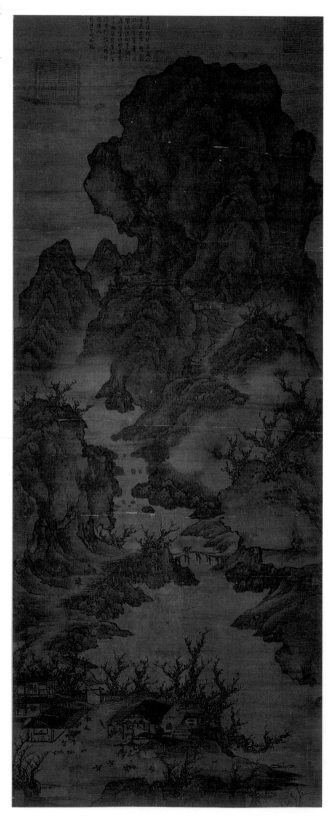

個畫面做出主體的確立。這些山水畫中，常見的主題是「行旅圖」，通過行旅的概念展現一個新的社會結構。現存台北國立故宮博物院的關仝（約907–960）《關山行旅圖》（圖98）應該算是早期的例證之一。「關仝，長安人，五代後梁畫家，生卒年不可考。畫山水師荊浩，刻意力學，寢食俱廢，遂有出藍之譽，與宋初李成、范寬並列三大家。擅寫關河之勢，筆簡氣壯，山峰峭拔，石體堅凝，雜木豐茂，臺閣古雅，人物幽閒者，關氏之風也。」[4] 米芾對「關家山水」的評價是：「工關河之勢，峰巒少秀氣。」[5] 秋山、寒林、村居、野渡、幽人逸士、漁村山驛的生活景物，能使觀者如身臨其境，「悠然如在灞橋風雪中，三峽聞猿時」，而耕作的人們都被安置在遠遠的山坳之中。韓拙（活躍於1094–98）曾經在他的《山水純全集》中，仔細地討論了人物活動與山水的關係：

圖98　五代 關仝《關山行旅圖》
軸 絹本 水墨 144.4 × 56.8公分
台北 國立故宮博物院

東山宜村落、薪鋤、旅店、山居、宦官、行客之類。西山宜用關城、棧路、羅網、高閣、觀宇之類。北山宜用盤車、駱駝、樵人、背負之類。南山宜江村、漁市、水邦、山閣之類，但加稻田漁樂，勿用車盤駱駝。要知南北之風故不同爾。[6]

如果我們把關仝的《關山行旅圖》、李成（919–967）的《晴巒蕭寺圖》（圖99）、范寬（約950–1027）的《谿山行旅圖》（圖100）和郭熙（1011–1094）的《早春圖》做一個比較就會明瞭：這幾件作品的下半部分，即描繪人類生活和活動的部分，有相同之處。這幾件作品一致無二地表現了村落、薪鋤、旅店、山居、宦官、行客、棧路、高閣、觀宇、盤車、樵人、背負之類。雖然《溪山行旅圖》整幅作品描繪的是「微觀宇宙」，有象徵精神意義、聳立而起的山峰，表達生活靈動力的深澗飛泉，但更有精神寄託的山頂寺廟樓閣，在山腳下有馱物的騾隊從右方進入觀者的視線。[7] 李成的《晴巒蕭寺圖》也有相同意趣：畫中高峰兀立，瀑布飛瀉，在寺塔樓閣、水榭、酒店、飯鋪、板橋之間，穿雜各等行旅及商宦人物。尤其是右下角對於山市、酒鋪和飯店的描繪（圖101），與《清明上河圖》中內城門外的店鋪十分相似（圖102）。郭熙的《早春圖》中雖然沒有山市、酒店，但是卻畫了一個普通的農人家庭（圖103）春種晚歸的景觀。從這幾例可以看出，雖然是以雄壯的北方山水為大背景，但作品極其微妙地將唐代以降的貴冑山水，轉化為對北宋社會經濟和物資流通問題以及平民意識的表述。在莫非王土的普天之下、山河之間，普通民眾的關注焦點得到了充分的表現。這些雄偉山水下半部所表現的，與北宋畫論中「舟車屋木」的繪畫題材完全相同。可知，所謂「今體畫」乃是一種體現平民精神的寫實描繪，是起於北宋中上期，盛於北宋中期；到了十一世紀末，走入低靡階段，而到了徽宗皇帝古典帶有矯飾的宣和時尚時，「今體畫」淡出了繪畫舞臺。

顯而易見，帶有平民風俗描繪類的作品從五代到北宋的發展，並不是突然出現或無出其右的繁榮。但是可以稱道的是，宋代的風俗畫藉寫實的手法和入世的觀念為要，而進入了一個更成熟的階段。風俗畫在不同的畫家出人意表的營造下，能夠妥貼微妙地滲透進各種題材。更重要的是，風俗畫強調的真實是一種神韻和情感上的真，而不是形狀和外貌上的真。正如白居易所說：「畫無常工，以似為工；學無常師，以真為師。故其措一意，狀一物，往往運思中與神會，彷彿焉，若歐和役靈於其間者。」[8] 但是，真正意義上的風俗畫仍然是獨立於山水背景之外，對市肆和風情的描

圖99 │ 五代 李成 《晴巒蕭寺圖》
軸 絹本 淺設色 111.76 × 55.88公分
堪薩斯 納爾遜美術館（The Nelson-Atkins Museum of Art, Kansas）

圖100 ｜ 宋 范寬《谿山行旅圖》
軸 絹本 淺設色 206.3 × 103.3公分
台北 國立故宮博物院

圖101｜李成《晴巒蕭寺圖》局部

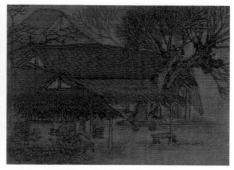

圖102｜張擇端《清明上河圖》局部
畫中的店鋪

圖103｜郭熙《早春圖》局部

述與神會。恰是這些普通人的日常活動與舟車屋木結合起來的風俗情趣，構成了一種新型的繪畫樣式，展現了新型的民風。這種新的繪畫式樣所表現的，應該就是劉道醇提到的葉進成所擅長的「今體人物」。

所謂「今體人物」，同時還應該是對當時興盛的市肆和市井人物的描繪。劉道醇形容葉進成的今體人物有「清野」之趣和平民情調，同時還有詼諧成分：比如前文提過的楊士元家收藏的葉進成畫《醉道士圖》，就是典型帶有山野清新之氣的今體人物作品。[9]北宋仁宗朝時人王居正學人物於唐代周昉和五代周文矩，但是他畫的《紡車圖》（圖104）雖然帶有師承的印記，卻例外地描繪了在紡車上忙碌且形容憔悴、衣著襤褸補衲、懷中抱嬰兒的年輕婦女，蒼老的婆婆站在遠處伸著雙手纏線。她們雖然貧困，卻不可憐、貧賤──這是洋溢於畫面的貧困中的自足和自強，代表的是宋代的精神面貌，以及山野的清貧和自我滿足。這種繪畫中人物的心態與《清明上河圖》中虹橋下面對即將發生船舶衝撞事故而狂呼的中年女性，有絕對的近似之處（圖105）。王

圖104 | 宋 王居正《紡車圖》
卷 絹本 設色 26.1 × 69.2公分
北京 故宮博物院

居正更著名的是對人物表情和姿態的細緻觀察，他「嘗於苑寓寺觀眾遊之處，必據高
隙，以觀仕女格態」。郭若虛的記載中還有：「張質，工畫田家風物。有《村田鼓
笛》、《村社醉散》、《踏歌》等圖傳於世。」[10] 從圖106王居正作品的局部與《清明上
河圖》的局部（見圖105）相比較可知，兩件作品持同類對下層人的同情之心，體現在
不加粉飾的真實描繪中，又帶有一些幽默詼諧的情調。

很多風俗畫都以農家生活和節慶日子為主題。從這個角度看，大量對農夫生活正
面、帶有諧戲的描繪，其產生的原因是多樣的。可能與宋代在科舉制度下，不同社會
層次的人進入了高層決策領域而出現的均等思想有關。也可能是由於宋代城市化和官
場人事的複雜性，造成了人們對田園生活的嚮往。更有可能是因為城市市場與農村市
場共同成就了在以往的重農抑商政策改變之後，對鄉村風情的懷戀。宋代風俗畫的產

圖105 | 張擇端《清明上河圖》局部

圖106 | 王居正《紡車圖》局部

生發展與宋代的政治、經濟制度息息相關,更與市民生活方式作爲審美情趣被接受有關。風俗畫在宋代的盛行雖然是世俗思想、均等思想產生的作用,但更重要的是,這是一種自上而下對下層生活景觀的欣賞,而不是自下而上,由民眾意識的覺醒到文化面貌的改變而出現的風俗畫。換句話說,宋代風俗畫的發展是伴隨著宋代宮廷可以爲自己營造一個均等、簡樸、奮強的、同時摒棄以往王朝那種富貴華麗的面貌,重新構建一個新的國家形象。無論何種原因,北宋風俗畫的市場之大,造成了許多專門畫佛道人物的畫家也客串畫起風俗畫。比如「宋代陳坦,晉陽人,工畫佛道人物。其於田家村落風景,固爲獨步。有《村醫》、《村學》、《田家娶婦》、《村落祀神》、《移居》、《豐社》等圖傳於世。」[11]「趙元德,長安人,天復中入蜀。雜工佛道鬼神、山水屋木。偶唐季喪亂之際,得隋唐名手畫樣百餘本,故所學精博。有《漢高祖過豐沛》、《盤車》、《講學》、《豐稔圖》傳於世。」[12] 到了熙寧年間(1068–1078),風俗畫已經成氣候,許多類似趙元德的畫家兼工不同種類的風俗畫,有世俗風情圖類,也有歡慶圖類,有舟車屋木類,也有詼諧類和市肆類。

很明顯地,在宋代由於經濟的發展及運輸的繁忙,與之有關的繪畫題材也逐漸繁榮起來。大約在十一世紀後半葉出現了更多專攻市肆風情的畫家。被畫史稱爲「多狀京城市肆車馬」的高元亨曾畫過《夜市圖》,描繪的是東京夜市的繁華景象。雖然作品已不存,但是有人細緻地描述過高元亨所作的《從駕兩軍角抵圖》:「寫其觀者四合如堵,坐立翹企,攀扶仰俯,及富貴貧賤,老幼長少,緇黃技術,外夷之人,莫不具備,至於爭怒解挽,千變萬狀,求真盡得,古未有也。」[13] 宋代的葉仁遇更因「工畫人物,多狀江表市肆風俗」而著名。[14] 他所畫的《維揚春市圖》,描繪了在晚唐時已被張祜形容爲「十里長街市井連」的維揚(揚州的別稱),「狀其土俗繁浩,貨殖相遑,往來疾緩之態,深刻嘉賞,至於春色漪蕩,花光互照,不遠數幅,深得淮楚之勝」。[15] 北宋著名的市肆風俗畫還有《夷門(指開封)市廛圖》、《夜市圖》等。

劉道醇不僅討論了「今體人物」,而且也記述了燕文貴(約967–1044)曾作《七夕夜市圖》,表現普通市民的夜生活:「狀其浩穰之所,至爲精備。」[16] 來自開封之外的燕文貴一定爲自己所見到的京城繁華所震撼,躋身在人聲鼎沸、熱鬧繁華的開封「七夕市」,燕文貴對《七夕夜市》的感受應當十分深刻。由於「今體畫」所表現的市庶風情也迎合了新興商業階層的品味,藝術品也在這時登場,成爲市場的商品。據載,太宗時的畫家燕文貴曾流落到開封,在天門道賣山水人物畫爲生。[17] 估計市場對風俗畫的需求量很大,所以燕文貴能夠靠銷售作品維持生計。從燕文貴流傳的作品題

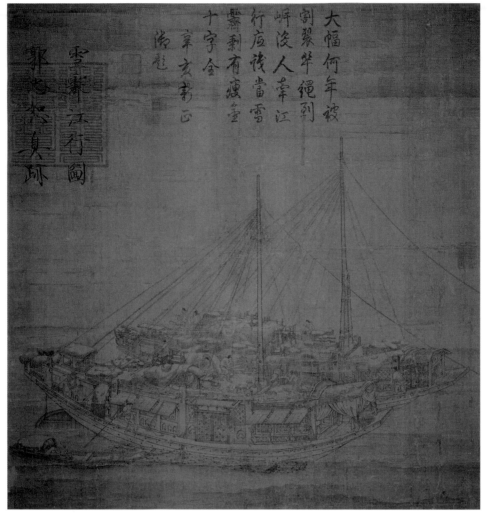

圖107　五代 郭忠恕 《雪霽江行圖》
軸 絹本 水墨 74.1 × 69.2公分
台北 國立故宮博物院

目可知，市庶風俗畫為主要題材。

　　無疑，在《清明上河圖》成畫之前，開封已經出現不少以市肆為題材的名畫。如同張擇端一樣，燕文貴不但工畫山水人物，還兼寫舟船。他所留下但今已不傳的畫包括《舳艫濟江圖》兩幅、《平乘圖》一幅、《漁舟圖》兩幅、《萬里風帆圖》一幅。[18] 據載，燕文貴所畫的《船舶渡海圖》雖「大不盈尺。舟如葉，人如麥，而檣帆樯櫓，指呼奮躍，盡得情狀」。畫雖不存，但是「指呼奮躍」四個字已經將人物的底層社會屬性描繪得「盡得情狀」。圖中描寫的情景可從傳世郭忠恕（ ？–977，字恕先，河南洛陽人）的《雪霽江行圖》（圖107），以及傳為衛賢的《閘口盤車圖》和《清明上河

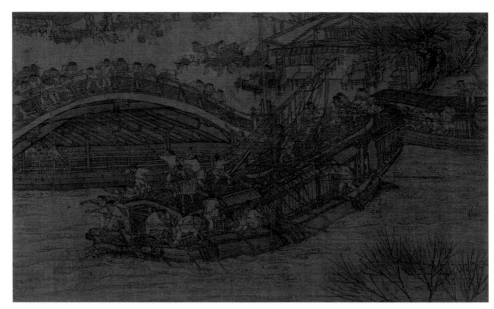

圖108｜張擇端《清明上河圖》局部

圖109｜張擇端《清明上河圖》局部
　　　｜晾在船頂上的褲子

圖》（圖108）等作品得到參照。《閘口盤車圖》（見圖85）應該也屬於這個類型，是描繪市橋舟車的生產活動的風俗畫。其中人物的衣著與《清明上河圖》中有類似之處。尤其是男性人物的褲子基本是半開襠的，和《清明上河圖》中晾在船頂上的那條褲子完全相同（圖109）。這種褲子必須和過膝長衫同時穿，以免走光。但是，當男性在工作中時，只要前身被遮掩住，後面的半開襠不但經濟適用，更能夠通風、涼爽。這類

圖110 │ 福建黃氏宋墓出土的褲子
見福建省博物館編，《福州南宋黃昇墓》
（北京：文物出版社，1982）。

圖111 │ 五代 佚名《閘口盤車圖》局部
畫中描繪的褲子

造型褲子的實物曾在福建的一個宋墓中出現（圖110）。由於天氣炎熱，又因出於節儉的考慮，《閘口盤車圖》中的人物有的只穿這種褲子，有的只在前面包一塊布而已（圖111）。僅是這一條褲子，已經淋漓盡致地表現了畫中主人翁的社會地位和身分。這三件作品之間的相同性，更表現了社會風氣已從描摹達官貴族轉向刻畫市民新風。

通過對畫中的「今體人物」的刻畫，這幾件作品的共同之處在於表現了市庶和民間商業和手工製造業的新風俗。釀酒業在《閘口盤車圖》中的描繪和《清明上河圖》更有相近之處，畫面右下方描繪了同樣高聳的彩樓、彩樓後的酒樓、酒客，以及行商和腳客們趕著的驟隊、船上的艄人、船夫在忙碌中不乏滿足的平和社會。《閘口盤車圖》描繪的不單是裨人負販、幫客、行商等傳統的下層人物，而且也是對北宋新型市場的經濟模式和貧民思想的讚美。《閘口盤車圖》和《清明上河圖》之間的關係十分密切。由於《閘口盤車圖》一向被認為是衛賢的作品，但兩者之間的關連未能充分地研究過。[19] 由於本書的宗旨不在這兩件作品的比較，在此也只能作個淺層次的對比。相比之下，《閘口盤車圖》屬於嚴謹工麗的界畫，但是《清明上河圖》更接近熱鬧輕鬆的風俗畫。從房屋和人物造型看，《閘口盤車圖》中的屋宇比較接近李成《晴巒蕭寺圖》中寺廟那種界畫法式的工整，而《清明上河圖》較接近范寬或范寬以後的率意和流暢。但是，這兩件作品都將山水成分縮到最小，而將舟車屋木放大到極致，從而獨立，以市肆、物資運輸為畫面的中心。同時，所有舟車屋木類的物體在畫中又基本遵循了「不可一一出露」法則，以避免「恐類於圖經山水」之嫌。[20] 從人物造型來看，范寬筆下的驟隊和腳伕，與張擇端畫中的

驟隊和腳伕幾乎同出一轍（圖112、圖113）。從為數不多具有年款的傳世作品看來，似乎到了郭熙以後，這類作品在北宋就不再出現。直到南宋，雖然移都南方，但《盤車圖》仍常常以扇面或冊頁的形式出現，不過風格上已不再似北宋末年的清勁有力、簡潔率野，如范寬和張擇端的筆法。甚至連郭熙在《早春圖》上留下的人物形象都不如范寬和張擇端那般勁挺（圖114、圖115、圖116）。綜上所述，我大膽斷定《清明上河圖》是十至十一世紀山水畫中人物活動部分的放大版，或者說，范寬、郭熙等的山水畫中的人物活動是微縮版的《清明上河圖》——是北宋中期的世俗觀、經濟動力和人文活動在繪畫中的表現。筆者據上述種種討論和證據推測（在沒有更進一步的旁證的基礎上），《清明上河圖》所表現的內容主題應該是酒——藉對酒文化的描繪間接地發抒對漕運吞吐量之大和汴河運輸流暢的評點。

圖112｜范寬《谿山行旅圖》局部

圖113｜張擇端《清明上河圖》局部

圖114

圖115

圖116

圖114｜張擇端《清明上河圖》局部
圖115｜范寬《谿山行旅圖》局部
圖116｜郭熙《早春圖》局部

二、從今體到院體

通過上述對幾件五代北宋作品的風格和表現內容的分析，我基本認為《清明上河圖》與十一世紀其他帶有人物的山水畫中的山市、屋宇、舟車和人文精神類似。所以，寶笈三編本的《清明上河圖》不可能是像一般所認為的那樣，是表現了徽宗宣和時期的繁華。由於《清明上河圖》的風格、手法，以及富麗與典雅共存的最代表北宋末年宮廷藝術特點的「宣和體」格格不入，所以無論從哪個方面來看，都不可能是「宣和體」盛行時的產物，而只能是早於徽宗朝的作品。確切地說，應該是與李成、郭熙以至燕文貴一路的清野、平庶風格相近。這種以崇尚平民風俗和品味的作品，應該屬於北宋中期神宗時或哲宗之前的產物。

從北宋初期開始，由宮廷贊助、主持的繪畫活動基本可以分為三個部分：從太祖到太宗的北宋初期，承襲發展了唐代繪畫傳統，其特點之一是色彩明艷富麗，造型工整典雅；但另有一路承續了五代時期崛起的北方畫風代表李成、范寬，則成為多數院畫家遵循的典範；而代表江南畫派的巨然，曾受邀在北宋翰林學士院的殿堂繪製《煙嵐曉景》壁畫。人物畫主要延續唐代吳道子的灑脫不拘泥，表現力雖不如前，但因應大規模道觀、寺院壁畫繪製的需求，仍然保持蓬勃興盛。重視筆墨韻味的崔白派花鳥得到皇室認可，而代表李成派山水的郭熙也以集大成的姿態，運用變化的筆墨技巧和大氣氳氳法，詮釋帝國山河的形象。大體來看，北宋前半期，大多數的繪畫作品受到官方贊助的影響，多半繪製於大型的壁面或是屏風上，繪畫的形制和陳設方式決定了這時期繪畫的巨碑式風格。然而，某些不同形制的繪畫也在宮廷被製作，例如太宗曾經命畫臣面進執扇，燕文貴的小幅作品極受皇帝的青睞。這說明了小型、易移動、與觀眾關係更親密的繪畫形式已經出現，預示著十一世紀末繪畫即將產生的新變革。

宮廷畫院推崇的精緻寫實院畫，崇尚工筆、精巧的畫風，到了北宋中期的神宗、哲宗兩朝之後才逐漸出現。神宗英年早逝於1086年後，哲宗的十幾年統治未見對藝術有特殊的喜好，也未顯示出對郭熙的熱忱。雖然郭熙仍在世，以李成為傳統、以郭熙為代表的北派山水卻不再受到歡迎。輝煌一時、受神宗皇帝恩寵的畫家郭熙陷入了默默無聞的尷尬境地。以李[成]郭[熙]為代表的山水畫和與之類似的風格不但不再受歡迎，反而被認為是粗硬。韓拙（活躍於1094–98）在他的《山水純全集》中論述「人物橋彴關城寺觀山居舟車」時，已經預示到了社會風氣和藝術風格的轉變——從世俗的田園風情、市肆風俗轉向更為優雅高貴的藝術風格。韓拙評論道：

凡畫人物不可龐俗，貴純雅，而幽閒。……切觀古之山水中人物，殊為閒雅、無有龐惡者。近之所作往往龐俗，殊乏古人之態。[21]

韓拙所指的「近之作」應該就是上述的「今體人物」，是種種山水、市肆、風俗等畫中的人物。韓拙評論以後的幾年間，隨著徽宗的登基，文化趣味逐漸轉為趨向古代的典雅和幽美。宋代繪畫離開寫實的世俗傾向，走向了旖旎、華麗、工整的帶有所謂宮廷趣味的藝術追求之路，風俗畫也逐漸拋離粗獷的山野氣，走進了帶有裝飾風的宮廷甜美情趣。宋徽宗本名趙佶（1082–1135），神宗的第十一子，哲宗弟，先後被封為遂寧王、端王。哲宗於1100年正月病死時無子，向皇后立他為帝，遂改年號「建中靖國」。身為王子的徽宗初為人王時，與神宗加冕時的年齡相仿，但是遠沒有神宗那種對社稷的抱負。[22] 徽宗另一個不同於神宗之處是對藝術的熱衷和理解。徽宗將北宋以來帶有世俗、市肆和平民思想的藝術重新收回宮廷的掌握之中，重新以宮廷的華麗和工整的要求界定了藝術欣賞的標準。

三、神宗與郭熙

《清明上河圖》所帶有的「今體人物畫」中對平民精神的謳歌，以及神宗與郭熙的密切關係和神宗之後郭熙在宮中失寵的經歷，可以從另外一個角度來論證《清明上河圖》不可能是宣和年間的產物，而只能是寵愛郭熙、重用郭熙、具有體惜平民的思維的神宗皇帝時的作品。中國古代畫家和皇帝之間常常容易建立密切關係。多才多能的郭熙（1011–1094，河陽人，又名郭河陽）在神宗朝為御書院藝學，專長於畫「山水寒林，施為巧贍，位置淵深。雖復學慕營丘（李成），亦能自放胸臆。巨障高壁，多多益壯，今之世為獨絕矣」。[23] 在十八歲的神宗皇帝初登基一兩年間（1067–1068），當時已進入中年的郭熙為他作《早春圖》，象徵這個年輕皇帝的抱負和雄心。這件作品的表現方式一反李成和范寬的雄偉山水畫格局，以嶄新面貌預示了神宗的新時代和他一系列的社會改革。[24] 整整二十六、七年和諧無間的帝王與畫家之間的合作，成就了無數著名作品的問世。同時李成、郭熙的山水畫模式最終上升為中國古代審美的典範之一。

從郭熙的兒子郭思家中珍藏的郭熙「手誌」中所蒐集的材料可知，「神宗即位

後，庚戌年（1070）二月九日，富相判（富弼）河陽奉中旨津，遣上京首蒙二司使，吳公中復。召作省壁」。[25] 這是郭熙服務於神宗前，為宋朝上層官員所作的最早作品。漸漸地，郭熙為京城大量的文人達官所識，依次為判監張公堅父故人延某、三鹽鐵副使、諫院吳正憲、相國寺李元濟等人做了大量的山水作品。神宗繼位之後力排眾議，大膽起用王安石主導變法，此時郭熙畫中的新意或許映照了變法思想的精髓，終於，郭熙的名聲傳入宮中。「書院供奉宋用臣傳聖旨，召赴御書院作《御前屏帳》，或大或小不知其數。」當這一批作品完成後，郭熙被「授[予]本院藝學」。估計這時已經是1072年之後，他已經為神宗作了《早春圖》。幾年御書院的藝學生涯雖然輝煌，不免疲倦，郭熙「時以親乞免，不許。又乞假省親命，方如所」。歸省不久，郭熙又被神宗親自下詔召入宮中：

> 上某幸蒙恩令待詔，又降旨作玉華殿兩壁《半林石屏》。又作《著色春山》及《冬陰密雪》。又得旨於景靈宮十一殿了屏面大石計十一枚。其後零細、大小、悉數不及。內有說者別列之其下。[26]

至此，郭熙益發得寵於神宗，神宗的宮殿中重要的牆壁幾乎為郭熙的作品蓋滿。

　　根據郭思的記述，「神宗一日謂劉有方曰：『郭熙畫鑒極精，每使之考校天下畫生，皆有議論。可將秘閣所有漢晉以來名畫盡令郭熙詳定品目前來。』」郭熙於是「得偏閱天府所藏」。想來這位年輕畫家與更年輕的皇帝之間的默契，在對古畫的欣賞之中又獲得了相互的理解。作為不足三十歲的青年，神宗的嬉玩想像力尚未衰退。據載，「神宗令宋用臣造御氈帳，成，甚奇。御批曰：『郭熙可令畫此帳屏。』」於是郭熙作了一幅大畫，取名曰《朔風飄雪》。畫中表現了茂密大片的林木，狂颭吹得雲層上下紛亂翻滾，鵝毛大雪，飛揚瀰漫於密林之間。神宗看了之後非常感動，讚之為「神妙如動」。隨即「於內帑取實花金帶賜給」郭熙，並且告訴郭熙：「為卿畫特奇故有是賜，他人無此例。」由此可見神宗對郭熙作品的欣賞和理解。在往後的年頭裡，郭熙無休止地以他的畫筆表達了神宗的視覺想像，以至於神宗不得不讚嘆說：「非郭熙畫不足以稱於世。」[27] 神宗對郭熙的藝術的推崇傳為一時美談，甚至於蘇軾看到了大量郭熙在宮中所畫的作品後，成詩讚嘆道：

> 玉堂晝掩春日閒，中有郭公畫春山。

鳴鳩乳燕初睡起，白波青嶂非人間。[28]

無論是《清明上河圖》還是郭熙的《早春圖》，都在畫面上強調了韓拙曾經描述過的畫「寒林圖」的要訣：

務森聳重深，分布而不雜，宜作枯梢老槎，背後當用淺墨以相類之木伴爲和之，故得幽韻之氣清也。[29]

如果說郭熙那質樸中帶有山野氣、雄放中隱現憐憫心、同時又深深含有濟世人文意味的表現手法受到了神宗的青睞，不如說是他們共同的人文取向和追求，使得他們對藝術的欣賞和價值觀達到了默契與和諧。十一世紀的後半葉是文人畫崛起的刹那，更是通過變法達到憫民、使百姓安居樂業、使國家強盛不受外辱的崛起時期。宮廷山水畫的下方大多表現了「舟車屋木類」的山市、行旅、盤車等景致，在神宗和郭熙的默契合作下，體現了這一變革時期倡揚世俗思想，改變重農輕商的觀念，實現社會變革，最後達到國富民強的最終目的。

四、郭熙不討徽宗喜

徽宗與郭熙的關係最能說明繪畫中平民意識與庶民思想在北宋末年的銷聲匿跡。在沒有平民意識和庶民思想的藝術創作理念下，是絕不會出現《清明上河圖》的。特別是蘇軾曾說過：「郭熙官畫但荒遠」，這種荒遠感不被徽宗欣賞——不如宣和體的富貴華麗能夠充分顯示出宮廷的堂廟之輝煌。徽宗繼位（1101）時，郭熙已辭世六年多，但是他的藝術已經沉默了十五年。[30]哲宗與他的父親神宗雖然有相同的改革之志，但是哲宗登基時只有十歲，由其母親高太后代政。高太后任用司馬光，立刻將神宗時在王安石策劃下進行的「熙寧變法」全盤廢止。[31]直到元祐八年（1093），高太后死後，哲宗親政。哲宗親政後表明紹述，追貶司馬光，並貶謫蘇軾、蘇轍等舊黨黨人於嶺南（今廣西一帶），恢復王安石的保甲法、免役法、青苗法等。遺憾的是英才早逝，元符三年（1100），剛剛二十四歲、充滿了理想和抱負的哲宗病逝於汴京。不久，大宋天下歸於神宗的第十八個兒子——端王趙佶。

　　趙佶與他的父、兄完全不同，興致專注於藝術和文化，他自己也坦承：「朕萬機餘暇，別無他好，惟好畫耳。」[32] 在他當政的最初幾年，他重新界定了宮廷藝術的典雅和高貴。徽宗時宋朝的重文輕武演化到極致。登基第四年（崇寧三年，1104）起，徽宗即開始改革宮廷畫院，到了政和年間（1111–1118）正式開設「畫學」，[33] 從而建立了中國歷史上第一個，也是從組織結構上最為完善的藝術學院。機構的完善化，和藝術價值的宮廷化，使得徽宗朝的藝術大大有別於前朝歷代皇帝的追求。就某個角度而言，徽宗一方面延續了繪畫的政治功能傳統和其他宮廷繪畫的功能，但是，從另一個方面來看，徽宗朝的宮廷畫院更在追求一種新的藝術概念。這種新的概念是文人畫中的詩意價值加上唐代藝術工整華麗的傳統，從而形成了精緻明淨的院畫風格。在這新的院畫「體制」下，院畫家們「竭盡精力，以副上意」——從藝術上到思想上受到徽宗藝術觀念的全方位左右。[34] 「寶籙宮成，繪事皆出畫院。上時時臨幸，少不如意，即加漫堊，別令命思。」[35] 這樣的作畫環境完全不再如同郭熙那樣，以自己的藝術主張和表現特點來闡釋皇上的政治意圖。雖然畫院的畫工人數很多，但歷史上留下名字的極少，原因在於他們都是在為皇帝「代筆」（用自己的筆和技巧來畫徽宗皇帝的審美要求和主體觀念），只是程度多寡不一，而不是像神宗皇帝那樣從題材到風格給予畫家完全的自由。[36]

　　宋代是中國文化史上一個重要的轉捩時期。北宋初，統治者為了鞏固政權，採取以文治天下的政治策略，大開科舉，培養了一批龐大而有文化素養的社會階層，形成了宋代濃厚的文化氛圍，藝術活動也在這種氛圍中得到了長足的發展。其中宋代的帝王對藝術有著較高興趣的愛好者，對繪畫投入了一定的精力和關注，從而促進了繪畫的繁榮。北宋立國後的宮廷繪畫人才中，黃居寀（活躍於十世紀下半葉）和高文進（活躍於十世紀下半葉）是西蜀入宋畫家的中心人物。北宋初年的畫家招募也發展了平民精神——在全國範圍內廣為徵集擅長書畫的人才任職翰林圖畫院。徽宗登基後，繪畫達到了一個鼎盛繁榮的時期。一方面是因為此時的繪畫是在前朝積澱的興盛之勢的基礎上而發展；另一方面則是由於宋徽宗個人對繪畫的偏愛所致，文化上以雅相尚，創作上強調避俗趨雅的流變。而北宋中期文化上的平民傾向則在宮廷的層次遭到了抑制。因此，徽宗發揚光大了神宗朝時所建立的書學、畫學、醫學和算學四學的規劃和方式，建立了畫院，並且在全國開科取畫師。繪畫的地位急劇提昇，繪畫的方式也更進一步地按照宮廷的需要規範化和典雅化，呈現出繪畫繁榮興盛的局面。在畫院的正規環境中，畫家必須通過對文字學及經義的修習，並以是否能瞭解、表達畫題的

意境，作爲畫學生最後是「士流」院畫家，還是「雜流」畫匠的品評標準。雖然畫學早早夭折，畫家們被歸併國子監下，但是這批經專業訓練過的院畫家，於政和、宣和年間，在徽宗的鼓勵和督導下，形成了追求精雅細緻的寫實畫院新風格，以「格物窮理」和「以詩入畫」造就了聞名於世的徽宗院畫的獨特風格——「宣和體」。

在徽宗的畫院裡，太具有個性的，有山野、率意、市肆情調的繪畫風格，不再受到歡迎。蘇轍筆下，郭熙的畫恰好屬於這一類：「亂山無盡水無邊，田舍漁家共一川。行遍江南識天巧，臨窗開卷兩茫然。」[37]「今體人物」也從畫史上絕蹤，朝廷內外一片格物寫實、旖旎典雅的風尚。從繪畫史上流傳的另一個令人瞠目結舌的故事，可知時代的巨大變化及朝廷欣賞品味的改變，導致某些藝術風格的升浮沉降。據載，郭熙的作品被從宮殿的牆上揭下來，在徽宗的畫院裡被當時的畫工當作擦桌子布：

> 先大夫在樞府日，有旨賜第於龍津橋側。先君侍郎作提舉官，仍遣中使監修。比背畫壁，皆院人所作翎毛、花、竹及家慶圖之類。一日，先君就視之，見背工以舊絹山水揩拭几案，取觀，乃郭熙筆也。

鄧椿的祖父立刻提出索要這些郭熙的作品：「『若只得此退畫足矣。』明日，有旨盡賜。」[38] 鄧椿感慨道，自己家裡無處不是郭熙的畫。鄧椿的《畫繼》記錄了從熙寧七年（1074）起，至南宋乾道三年（1167）止，他所寓目的作品。徽宗對郭熙畫藝的態度，從上述故事中可以明確地看出。這種態度也影響了鄧椿以及其他徽宗時期的人。近三萬字的《畫繼》僅在「雜說」一項，記述了郭熙繪畫遭遇貶斥，以及他「以手飺泥於壁」等民間俗手而非正宗文人畫士所應該作畫的方式。至於神宗對郭熙的評價，以及郭熙同時代人對他的評價都隱而不提。郭若虛在《圖畫見聞誌》中的「山水門，凡二十四人」，將郭熙與范寬、李成並列。但是鄧椿卻完全沒給郭熙應有的歷史地位。《宣和畫譜》提到郭熙的繪畫時，用詞不乏貶意：

> 至本朝李成一出，雖師法荊浩而擅出藍之譽，數子之法遂亦掃地無餘。如范寬、郭熙、王詵之流，固已各自名家，而皆得其一體，不足以窺其奧也。[39]

更令人難堪的是，《宣和畫譜》似乎在讚賞郭思，但實際在貶低郭熙只不過是一個侍奉他人的畫工：

熙雖以畫自業，然能教其子思以儒學起家，今爲中奉大夫管勾成都府、
蘭、湟、秦、鳳等州茶事，兼提舉陝西等買馬監牧公事，亦深於論畫，但不
能以此自名。**40**

郭熙的書畫在以藝術爲要的皇朝不被認可，被親自運筆書畫的皇帝輕視，郭熙的藝術
在徽宗朝所遭受的冷遇更說明藝術風氣的轉變、宣和體取代了平民風。

直到政和丁酉（1117）春。郭熙的兒子郭思利用在垂拱殿見到徽宗皇帝的機會，
懇求爲郭熙正名後，立刻付梓郭熙畫論《林泉高致》，以彌補郭家的遺憾。郭思「立
楊前」提醒般地告訴徽宗皇帝：「[郭]熙廿年遭遇神宗，俱被眷顧、恩賜、寵賚，在流
輩無與比者。」徽宗皇帝未提防問題來得如此直接：「是、是、神考極喜之。至今禁
中殿閣盡是卿父畫。畫得全是李成。」郭思感慨道：「先臣熙感聖語及此沒。有餘榮
極矣。……恨先臣早世不得今日更遭遇陛下。」但是，徽宗認定郭熙與他自己的藝術
欣賞觀念無關，一再強調：「神宗極愛卿父畫。」雖然郭思下殿謝恩時，得到了恩賜
的「金紫」，終究未能爲自己的父親一正畫名。**41** 徽宗評價郭熙的作品「畫得全是李
成」，很令人深思。如果徽宗不欣賞郭熙的畫，又評說爲「全是李成」，顯然李成的
畫也不是徽宗的上選，同時也否認了郭熙的個人風格，認爲郭熙不過是步李成的後塵
而已。

如果張擇端的《清明上河圖》從樹木、舟車、人物的造型和風格上，與李成、郭
熙的風格有相似之處，不可能有人如此大膽，故意向徽宗奉上以他極不喜歡的藝術風
格和手法所描繪的五丈長卷。更令人匪夷所思的是，長卷上畫的不是徽宗喜愛的「翔
鳳躍龍之形，驚露舞風之態」，也不是「晴巒疊秀，閬風羣玉」，更不是「玉芝（也包
括宮中美女）競秀於宮闈，甘露（也可以換成文人雅士）宵零於紫篁」。因此，無論
從那個方面看，要說《清明上河圖》描繪的是徽宗時期的「盛況」，都是無法令人信
服的。徽宗既不具備欣賞帶有強烈平民意識的對下層社會的描繪，更無法忍耐李成、
郭熙一派畫家的風格。

綜上所述，無論從作品的風格、作品的內容、或是產生作品的社會環境來看，
《清明上河圖》的創作時間都不晚於神宗時期，絕不可能是徽宗時崇尚富貴、巧靡風
格的宣和體影響下的作品，而是微妙地詮釋帝國政治、經濟和文化形象的巨作。

8

同舟共濟——
圖像的威力與神宗皇帝

　　通過前面幾章對《清明上河圖》的主題、題跋、描繪的地點、季節、和成畫時間的討論，讓我們將這件作品放置在神宗朝初年變法的環境下，重新讀一遍。《清明上河圖》以盛行於十一世紀中期帶有平民意識的「今體」畫風格，描繪了三個主要部分：上善門（即東水門）內與外的景色風情，汴河河道的繁忙運輸，以及內城雜貨市場和星羅棋布的酒店。[1]每一個部分都以十分令人信服、不加修飾、帶有清野意味的手法描繪，宛如真景實境的記錄。羅越（Max Loehr, 1903–1988）曾如此評論這件作品：「幾乎沒有任何一件宋畫可與之媲美；是完全不受任何畫風影響、純粹對現實的真實刻劃。」[2]畫卷從一開卷就是一個騾隊駄著簍簍木炭往城裡趕路（見圖113）；春末的木炭不是為了取暖，而是為了溫酒等享樂用途。農舍與菜田穿插，點綴著行人的匆匆，農人的恬淡。運河在不覺之間已出現在畫的左下方。各色船隻滿載著乘客、糧食、以及各種貨物，爭流而上。沿岸也隨處可見已經開始卸貨的船。城內大大小小酒樓、酒家、酒鋪，沿街密密鋪展開來；各色酒招和酒幌、酒旗子，五光十色地點綴著

大街小巷。在城內的一座樓上,更是高掛著「久住王員外」的招牌,樓內則有一人端坐桌前,潛心讀書,他的前方地上放了一個溫著酒的炭盆(圖117),炭盆內赫然安放著長柄酒壺。手卷的中心是作品的戲劇性焦點:一座狀若飛虹的木製橋樑,貫穿橋下的河流由左向右。虹橋充滿魅力的造型,使它成為此卷最經常的代言人(圖118)。再往畫卷的左邊,又是酒店、飯店以及各種櫛比鱗次的小型商業。行到河邊,兩岸由飛虹般的穹窿形木質單拱橋相連接,橋上密密佈滿各種小商販的臨時鋪位,經營各種百貨小吃和手工服務。橋下則正上演著一齣令人驚心動魄的交通堵塞:一條貨運大船正

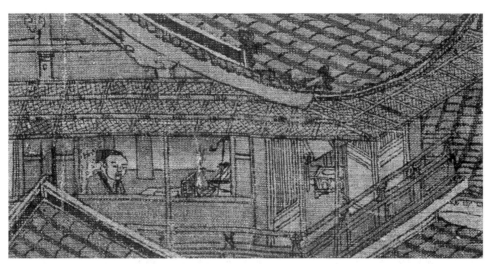

圖117 | 張擇端 《清明上河圖》局部
人物的前方地上放了一個溫著酒的炭盆

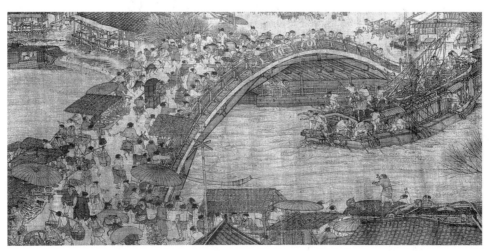

圖118 | 張擇端 《清明上河圖》局部
狀若飛虹的木製橋樑

要失控於急流，橋上交通塞結，有人大聲指點人船將要發生的碰撞，而另一些人則袖手旁觀。行船人顯然是全家常年居住船上，有老有少，有男有女。在遇到這種突發事件時，無論男女老少，都齊齊上陣，其艱辛盡收眼底。橋的左邊，離觀者最近的地方，是一座腳店──開封無計其數的腳店之一。從門前所掛滿的酒招、酒幌（圖119），我們可以探知這個酒店在開封的大約地理位置。橋左不遠處高矗一座城門，進入城後，人群漸漸稠密，酒家、酒店、酒舖增多，氣氛愈加欣悅。從畫頭到畫尾，隨處都可見酒家酒幟（圖120），也隨處可見酒店裡小酌的客人不斷。進了城門後，聳然而立的是一個正店，開封七十二家正店之一。接近卷尾，人群靜了些，也稀少了些；「趙太丞家」診所成為該卷的最後一個店鋪。門前的招牌醒目地大書「專治酒傷」（圖121）。整個手卷強調一個主題：政府的合理經濟手段帶來的市場繁榮，漕運適時給東京帶來豐足，豐足所帶動的酒文化的繁盛，更使底層民眾的生活也富足。

綜合前面幾章所述，神宗時的人文環境的確應該是產生《清明上河圖》之類風格作品的時期。尤其是神宗皇帝對圖像的敬畏心情，更能說明在這件作品中，神宗皇帝有可能非常含蓄地傾注了隱含的社會宣傳作用。《清明上河圖》是否為一件通過對

圖119 │ 張擇端《清明上河圖》局部
　　　　畫中的腳店

圖120 │ 張擇端《清明上河圖》局部
　　　　酒家酒幟

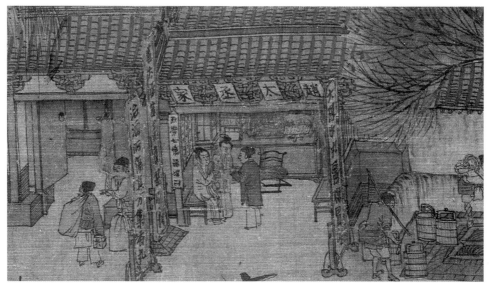

圖121 | 張擇端 《清明上河圖》局部
「趙太丞家」診所

圖122 | 張擇端 《清明上河圖》局部
普通市民釀酒、飲酒和購物的寒簡場面

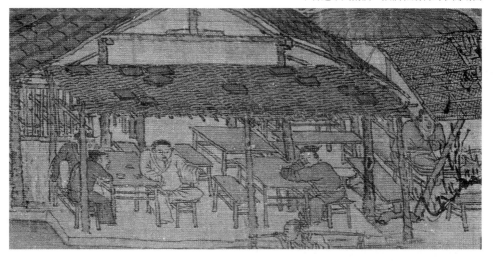

社會的真實有選取的描繪，達到在文化上和政治上還擊政敵武器的圖畫？統觀中國幾
千年歷史，只有在神宗時期，繪畫曾被大臣當作政治武器用來苦諫，而且更爲重要的
是，神宗本人對圖畫「真實性」的敬畏使我們不得不進一步思考，《清明上河圖》中
所表現的那種真實描繪和不確定的主題之間所隱含的政治深意。

　　不管從哪個角度看，張擇端所畫的《清明上河圖》絕不是直接表述「清明盛
世」。更重要的是，《清明上河圖》畫面的二分之一表現了漕運、碼頭、船家等運送

豐盛充裕的物資在汴河上的流通，另外二分之一的畫面描繪服務普通人的寒簡酒肆，普通市民釀酒、飲酒和購物的場面（圖122）。顯然，畫面上的圖景被讀成盛世的景象，未免過於牽強。有學者認爲正因爲畫面內容極其平凡，才更見世事之盛，此說法更爲不妥。自古至今，尚無刻意以平凡來表現繁盛之例。2008年在北京召開的奧林匹克運動會可謂是當下「盛世」的表現，自始至終，無一處不是竭盡心力地鋪張，開天下之至好絕佳。所以，《清明上河圖》或許不是故作低調來歌頌盛世，而是對某種特殊社會情況進行有針對性地，以寫實、記錄性圖像的力量，以低調的今體表現手法來說服特定人群的一種特定表述。由於時間的推移，社會的大變遷，畫中所針對的事物漸漸淡化而至被遺忘，所以我們必須進一步討論神宗朝的政治和經濟的整體狀態和某些特殊時間，才能夠對這些問題加以解答。尤其是考察這件作品的背後祕辛和原因，才是揭開千年之謎的入手點。

據史書記載，自從神宗登基後的第一個十年，有三大事件。一是王安石變法引發朝野上下一片批評之聲，導致鄭俠命人作《流民圖》（圖123，十二世紀周季常的《羅漢圖》）呈奉神宗。二是導洛清汴成功，從此，清明時節再也不作爲一年漕運的第一天，而是多天水流不斷，一年四季糧綱不斷（已在第五章討論過了）。第三是於熙寧十年，正式命名東水門爲上善門。我認爲還應加上第四件大事：作爲肯定神宗成就的《清明上河圖》問世。如此，神宗的最初十年執政可以劃上一個完美的句號。之後改年號爲元豐，進入神宗問政的第二個階段——元豐改制。

圖123｜宋 周季常
《五百羅漢圖：施財貧者》
軸 絹本 設色 111.5 × 53.1公分
波士頓美術館
（Museum of Fine Arts, Boston）
如流民圖一類描述人間慘狀的作品，在中國繪畫史上留存無幾，僅以十二世紀周季常所作《五百羅漢圖》中受施人們的形象來說明，相信《流民圖》描繪的內容不會比這個場面美好。

一、覆舟之威脅──《流民圖》

雖然北宋從來不是一個平靜的朝代，但是安上門守門小吏鄭俠呈送給神宗的《流民圖》，成爲幾乎將汴河之舟顛覆的威脅。細審有宋一代，王安石借用漢武帝時的「平準法」並加以擴大而形成市易法的構思，在1072年加以實施。《流民圖》一案起因恰好在於神宗皇帝於治平四年（1067）初登基時，即決定用新法變法圖強的第二年。自此之後的十五年，年輕的帝王走上了艱辛的革新變法之途。尤其是熙寧的十年（1068–1077），是多事的十年，也是變法改革的最初十年，神宗一直在體惜百姓與以強兵富國、以社稷爲重之間的矛盾中尋求平衡點。神宗在重臣富弼等人於契丹大兵壓境時仍然規勸他二十年內不要用兵後，決定不再倚靠這班元老來輔佐他的新政。《清明上河圖》既然以大面積的篇幅描繪了各種商業活動，且以如此大的篇幅和精力表現市場面貌，則不能不與市易法的頒發和實施加以關連性地考慮。熙寧元年（1068），神宗召用王安石爲參知政事，完全依靠他變舊法立新制的主張爲富國強兵的方針和途徑。從熙寧二年到熙寧九年（1076）的八年內，陸續在全國範圍實行了均輸、青苗、農田水利、募役、市易、免役、方田均稅、將兵、保甲、保馬等新法。或許變法革新的速度超過了人們預期的限度，在朝野上下引起了很大的騷動和反作用力。

在經過了「青苗」、「免役」的爭論後，朝廷曾有過短暫的平靜。至市易法行，反對派們再度聯合起來，把矛頭集中於市易法。他們先攻擊變法派「堂堂大國，皇皇求利」，繼而又指問呂嘉問，激烈抨擊市易法。在反對派的攻擊下，熙寧七年三月丁巳（二十一日），也就是收到《流民圖》一個月之後，神宗夜降手札給曾布：「聞市易務近收貨物，有違朝廷元初立法之意，頗妨細民經營……可詳奏以聞。」於是，市易司根究案就這樣開始了。[3] 市易司根究案同時也揭開了神宗時期宮廷內部，君臣之間的尖銳矛盾和衝突的帷幕。幾乎所有稍有地位和見地的大臣都參與了對宮廷涉入商業行爲而達到利潤攫取目的的討論。這些討論的中心在於民生與國資之間的關係是否符合儒家社會的宗旨。

對市易法進行批評的人不僅限於富戶和既得利益階層的貴族，也包括了在社會上享有極高名望的北宋三蘇之一蘇轍，而且蘇轍的呼聲更高。「[蘇轍]反對的是市易法執行過程中出現的弊端：『今自置市易，無物不買，無利不籠，命官遣人，販賣南北，放債取利，公行不疑杜絕利源，不與民共，觀其旨趣，非復制其有民，權其輕重而已也。……至於奸民巨賈，窺視間隙，收利則交；或輸滯積不售之貨以易現錢，或指殘

破無用之屋以賒實貨，巧智百出，難以具言。』因此，蘇轍認為市易法『徒使小民失業，商旅不行，空取專利之名，實失商稅之利。』」[4] 經過幾年在社會上實施和硬性推行變法的各種政策，王安石積怨甚多，並且眾人也將出現的社會問題歸咎於是變法所導致的：

> 免役法出，民商咸以為苦，雖負水、捨髮、擔粥、提茶之屬，非納錢者不得販鬻。稅務索市利錢，其末或重於本，商人至以死爭，如是者不一。[5]

但是，鄧廣銘卻認為「市易法」並非一概無可取之處。其優點「一者，使物價基本穩定；二者，可使一般小商販得免於豪商富賈的欺凌壓榨；三者，北宋政府可以分享一向歸豪商富賈所獨享的部分權益」。[6] 從鄧廣銘的說法可以看出，市易法基本上有益於小商販和北宋政府。「市易法」給政府帶來的利益自不必言，但給廣大小商販所創造的利益，似乎與《清明上河圖》所表現芸芸眾生的商品業的市鎮生活狀況有異曲同工之妙。雖然畫中也有幾家大型的商店，但是總體而言，更多的是略有微薄利潤的小商賈、行腳販，而不是蘇轍所說的「小民失業，商旅不行」的狀態。[7] 例如《清明上河圖》中一進城門後就赫然出現的一個小辦公室模樣的地方，是這個畫中唯一存在的可以算作是辦公室的地方，表現的正是「稅務、市利錢」收繳處（圖124）。收繳處的門前又聚滿了驢、騾群（圖125），成捆的貨物經過收繳「稅務、市利錢」，正在重新裝上駝隊，運往城市的各個市場，絕沒有「商人至以死爭」的場面。所不同的是，在《清明上河圖》中，行旅商人和市易、稅務

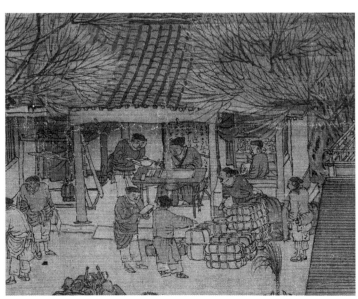

圖124　張擇端
《清明上河圖》局部
稅務、市利錢收繳處

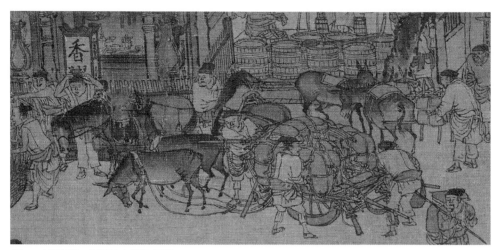

圖125 | 張擇端《清明上河圖》局部
收繳處的門前又聚滿了驢群、騾群

所的人都處於一種無言的默契，合作得順利自然。神宗正充分利用王安石的新法來圖謀利國強民，未料到批評之聲四起，老百姓怨聲載道。更兼連旱數月，不但顆粒無收，而且無法下種。每日流民湧向開封城門口，其慘狀令人難過、憤怒。《流民圖》正是出現在這樣的關口。

正是在這樣複雜的社會環境下，由鄭俠奉呈給神宗的《流民圖》進一步引發了北宋朝野十數年的震盪，也是歷史上不斷有人提起並且褒貶不一的事件。鄭俠，字介夫，海口人，生活在1040至1119年間，幼年隨父母遷居福建。後得寵王安石，進京為官，授安上門監察。事情出在熙寧七年（1074）寒食節之前，當天下正處青黃不接的困境時，鄭俠在安上門前日「見流民為新法所苦。欲繪圖上達。革除朝弊。繪毀其圖。[遂延聘]畫工李榮繪圖[流民]」。[8] 李榮是未見經傳的畫家，十二歲時失去父母，「由鄰家畫師撫養並傳授繪畫絕技」。[9] 與《清明上河圖》類似，這件作品應該極富寫實記錄的真實表現性。作為安上門監守、光州司法參軍的鄭俠，每日在安上門前看到無數饑民，心中大不忍。雖然鄭俠屢受王安石的幫助，但是對王安石推行的新法另有看法。知王安石不能聽勸，於是直接上書宋神宗，請求廢除新法。到了熙寧七年的秋天，全國「災傷乏食」已極，收成大減，四處傳來求援聲。窮人四出逃難，而富人「不敢安處」，社會如波濤中的一葉小舟，飄搖不定。[10] 鄉野寂寥無人跡，為保人身安全，冷落孤僻之地的居民獲准往就近的城郭搬移。[11] 鄭俠命人所作的《流民圖》描繪熙寧六至七年以來，蝗災旱災，致使麥苗枯焦而死，「饑民累累然」。

《宋史》的「鄭俠傳」更對這個事件有詳細的記載：

熙寧七年之三月，人無生意。東北流民，每風沙霜瞹，扶攜塞道，羸瘠愁苦，身無完衣。並城民買麻粞雜麩，合米為糜，或茹木實草根，至身被鎖械。而負瓦揭木，賣以償官，累累不絕。俠知安石不可諫，悉繪所見為圖，奏疏詣閤門，不納。乃假稱密急，發馬遞上之銀臺司。[12]

由於鄭俠官職卑微，奏疏送到中書省卻未被接納。情急之下，鄭俠假稱畫卷是火急邊報，發馬遞送銀臺司，送到了神宗手中。伴隨著《流民圖》，鄭俠同時還奉上奏疏〈論新法進流民圖疏〉，摘錄如下：

熙寧六年三月二十六日，臣伏覩去年大蝗秋冬亢旱以至於今。經春不雨，麥苗枯焦。黍粟麻豆，粒不及種。旬日以來，街市米價暴貴，群情憂惶。十九懼死，方春斬伐，竭澤而漁。大營官錢，小求升米。草木魚鱉，亦莫生遂，蠻夷輕肆敢侮君國，皆由中外之臣輔相。……聞南征西伐者，皆以其勝之勢山川之形為圖而來獻。料無一人以天下之民質妻、賣兒、流離逃散、斬桑、伐棗、折壞廬舍而賣於城市輸官糴粟，遑遑不給之狀為圖而獻前者。臣不敢以所聞聞，謹以安上門逐日所見繪成一圖。百不及一但經聖明眼目已可咨嗟涕泣。而況數千里之外有甚於此者哉。其圖謹附狀投進，如陛下觀圖行臣之言，十日不雨，即乞斬臣宣德門外，以正欺君謾天之罪。[13]

在《流民圖》中，鄭俠還將民間老百姓賣兒女、典妻子、拆房毀屋賣房樑、砍伐桑柘換錢交稅等悲慘的景象，一一畫在圖中。這幅真實生動的《流民圖》帶給宋神宗極大的震撼。宋神宗的理想原是想通過變法，使百姓安居樂業，但看到《流民圖》中卻是百姓正流離失所。宋神宗由此夜不能寐，陷入深深的沉思和嘆息中。第二天，宋神宗就下令暫時罷免青苗、免役、方田、保甲等十八項法令，以求得暫時的心靈安慰。但是真正解決百姓生計和國資泉湧的方案則是神宗皇帝所孜孜以求的目標。

根據上述社會原因，鄭俠呈上的《流民圖》只能是採用了寫實的手法，生動而又令人信服地記錄了東京城外流離失所的人們的痛苦生活，並強烈要求廢止神宗和王安石推行的新法，才能夠如此強烈地從視覺上打動並且說服了神宗。所以鄭俠有勇氣以咒誓保證：「如陛下行臣之言，十日不雨，即乞斬臣宣武門外，以正欺君之罪。」[14] 神宗被《流民圖》中所描繪的百姓慘狀震撼了，並立即實施一系列減息、減稅、開倉賑

災的政府手段。顯然，神宗深深地被這件作品的圖像力量所震撼。更能說明圖像對神宗產生震撼力的證據是，當三天後開封大雨傾盆，解決了焦如火燒的乾旱，群臣上朝來祝賀時，神宗皇帝取出鄭俠所呈進的《流民圖》和圖狀給大家傳閱，並且深深責備了群臣們。[15] 由此可見，安上門小吏鄭俠奉上的《流民圖》帶給神宗皇帝的視覺震撼非同小可：生長在帝王之家，終生身處深宮廣殿之中，看慣了花團簇錦的年輕皇帝，突然在寫實的畫卷中看到從未見過的老百姓顛沛流離之狀，引起了強烈的視覺效應。雖然「水旱常數，堯、湯所不免」，但是當十分遙遠的災民悲慘狀況被以寫實手法的圖像形式展示的時候，神宗有如身臨其境，感同身受，所以無法眠寐，長嘆唏噓再三。神宗採取了一系列手段安撫社會，痛定思痛。這位年輕有志向的皇帝，在深深感受到《流民圖》給他的政治形象和變法的努力所帶來的恥辱時，將怎樣改變輔臣民眾對他的變法的看法呢？如果朝廷之舟駕著變法的動力逆流而上，但是現在卻在批評的風浪中顛簸傾斜，覆巢之下安有完卵，大宋朝廷面臨著重大的抉擇。

二、變法之途

　　城門的名字往往反映了帝王們對該城門的看法和期許。鄭俠守護的安上門，顧名思義，直接與北宋帝王發生密切連繫，並且帝王仰仗來自這個城門的好消息。作為收納並直接向皇帝報告軍事動向的城門，從北宋建國伊始，安上門似乎從未能使皇上安心。在唐代時，安上門的功能與宋代相同，主要用作來傳遞軍事上的重要情報。由於飛馬稟報的速度和與皇帝之間的溝通聯絡方式，使得重要的軍事情報可以「發馬遞鋪」直達皇上，不受任何人的耽擱與過問。但是，安上門在宋代幾乎沒讓皇上安心的主要原因，不光是來自北方的軍事消息常常讓皇上焦慮，也同時由於連綿不斷的天災將流離失所的人們都逼到了東京的各個城門來求生路。例如《宋史》中記載仁宗皇帝（1010–1063）時的嘉祐元年（1056）：「安上門，四月大雨水注安上門門關，折壞官私廬舍數萬區。……[詔]免畿內京東西河北被水民賦租。」[16] 第二年，也就是嘉祐二年，同樣在安上門，但更惡劣的狀況發生了：「六月，開封府界及京東西，河北水潦害民田。自五月大雨不止，水冒安上門，門關折，壞官私廬舍數萬區，城中繫栰渡人。七月，京東西、荊湖北路水災。淮水自夏秋暴漲，環浸泗州城。是歲，諸路江河決溢，河北尤甚，民多流亡。」[17] 雖然《宋史》中沒有明確闡述政府的救助措施，但

政府不太可能袖手旁觀。雖然旱潦年年都有，但是唯獨熙寧七年的旱潦成為神宗朝的病根。特別是北宋的汴京，不但是政治經濟的中心，更是文化的中心，文人們歌詠汴京的詩歌之多，勝於以往任何一個朝代，因此京師對全國的影響不容忽視。王安石也說：「是以京師者，風俗之樞機也，四方之所面內而依仿也。」[18]

雖然神宗皇帝變法的初衷是以積極措施來改善人們的生活狀況，並且富國強兵，但卻無法控制天災。然而年輕的皇帝不敢再掉以輕心。《流民圖》事件過去幾個月後，熙寧七年「八月，詔免淮南、開封府，來年春夫，除放邢、洺等州秋稅。癸巳，置場於南薰、安上門，給流民米」。[19] 同時，問責全體臣僚，決心清查鄭俠背後的主謀。尤其是以極具智慧的方法，呈上十倍於文字報告說服力的圖像，來委婉地抨擊變法。神宗絕不相信這一切會出於把守安上門的小吏。鄭俠奉上的《流民圖》正是利用了圖畫的功能在古代中國政治宣傳中的重要性，一下擊中帝王治國理論的要害。喜愛圖畫、深知圖像力量的神宗反覆數次看過後，將《流民圖》和奏摺放進了袖中，「長吁數四，是夕寢不能寐。翌日遂命開封體勘新法不便者，凡十有八事罷之，民間歡呼相賀」。[20] 同時開倉濟貧。[21] 但是，神宗並沒有放棄改革的目標，不但沒有放棄，由於《流民圖》所造成的視覺上的震撼——所謂「千聞不如一見」的視覺真實性所造成的震撼過去之後，除了對民情安撫的種種措施安排妥當之外，神宗加倍嚴厲打擊反對變法的人和對變法持有異議的人：「有言新法事及親朋書尺，悉按姓名治之。」[22] 馮京等老臣也都相繼受到鄭俠一事的牽連，而鄭俠本人則被流放回福建。[23] 第二年，朝野對《流民圖》的恐懼和議論並未因馮京等人的降職和流放而銷聲匿跡。[24] 相反，官員們更加不滿，認為神宗皇帝不過是另一個對百姓生活麻木的帝王，認定鄭俠所為是英雄氣概之舉，甚至覺得鄭俠描述得還不夠真實，而且也是神宗不願也不可能見到的人間悲劇。這個影響直到幾百年後的明代仍然存在，所以可以想見在宋代當朝，其產生的社會震動一定是超乎想像的範圍：

> 今天下民窮財殫，所在饑饉，山、陝、河南，婦子仳離，僵仆滿道，疾苦危急之狀，蓋有鄭俠所不能圖者，陛下不得聞且見也。[25]

可是，忠言逆耳。自從鄭俠被流放回原籍之後，官場上議論紛紛，對神宗政治上的容忍程度和聽取意見的態度頗有微詞。[26]

導致蘇東坡於元豐二年（1079）被流放的「烏台案」，雖然是蘇東坡與王安石之

間的文字往來而產生的摩擦，但實際上應是源於蘇東坡對王安石所提出的新法抵制和批評的態度。早在1071年，鄭俠奉呈《流民圖》三年之前，那「時安石創行新法，軾上書[至神宗]論其不便」，批評王安石「創法新奇，吏皆惶惑」。並強調說，一旦新法等執行中出現問題，「雖食議者之肉，何補於民！臣不知朝廷何苦而爲此哉？⋯故臣願陛下務崇道德而厚風俗，不願陛下急於有功而貪富強」。話雖如此，但是蘇東坡認識到，對社會風氣的保障談何容易：「欲望風俗之厚，豈可得哉？近歲樸拙之人愈少，巧進之士益多。惟陛下哀之救之，以簡易爲法，以清淨爲心，而民德歸厚。臣之所願陛下厚風俗者，此也。」同時，蘇東坡毫不留情地指出，變法不得人心的程度之深之廣，應該引起神宗的注意：「今者物論沸騰，怨讟交至，公議所在，亦知之矣。」[27]

減弱或消除《流民圖》在朝野上下所造成的影響，自此成爲神宗皇帝的心病。在收到《流民圖》之後，神宗經過了一個不眠的夜晚，然後第二天就昭告天下減息，而且格外精心地安排了許多重新博取人心和民意的政府活動。熙寧七年（1074）的夏、秋，平息了鄭俠事件之後剛幾個月，神宗在控制百官奉諫的同時也下了詔，「以災異求直言」[28]，以期重新求得大臣對他的信任。比如特別在「安上門，給流民米」。[29] 每人每天兩升，兒童一升。每日過安上門和南薰門的流民數量高達三萬，所消耗的國庫存量可想而知。[30] 同時，由於青苗法給大量的農人造成了很大的傷害，很多人舉家棄耕流浪。[31] 更讓神宗亂神的是，位處宋朝北方和西北邊境農業技巧熟練的農人，在安定生活的利誘之下，紛紛棄地投奔西夏和契丹。[32] 只能作爲緊急應對措施但不能持久的地方案中重要一環，是以收購價賣糧給邊境居民，以溫飽的保證挽留住農人不離開他們的故鄉熟土。[33] 對邊防的加固和對邊境軍民人心的撫慰同步進行，並且要求參與人在人心略有和緩的情況下，上報皇上詳情且「具圖以聞」，以爲視覺證據。[34] 由此可見，神宗時期不但希望繼續將變法改革進行到底，同時也採取不同的方式和步驟，保證編發的實施。圖像的功能，從未在這些政府行爲中減弱，相反，由於《流民圖》所造成的視覺震撼，對圖像的使用有增無減。

同年九月，神宗又詔：「河決害民田，所屬州縣疏瀹，仍蠲其稅，老幼疾病者振之」，並且「立義倉」，賑災濟貧。[35] 接下來的幾年，神宗皇帝對重獲民心思慮很多。一方面採取一系列措施，減輕百姓的壓力，另一方面尋求盛世富強之法。下面是熙寧八年到十年間（1075–1077）《宋史》所記載的許多賑濟條目，僅舉幾例：熙寧八年正月詔，所在流民願歸業者，州縣齎遣之。同年三月又振潤州饑。熙寧十年九月詔：河

決害民田,所屬州縣疏瀹,仍蠲其稅,老幼疾病者振之。[36] 在熙寧的十年中,抵禦邊境的契丹大軍,深切體惜民情,年輕的神宗渴望的是強大社稷江山。神宗啟用王安石的原因之一是無法推動老臣變革,面對空空的國庫,很想重建漢唐盛世的年輕帝王受到王安石的名言「家給人足,天下大治」的影響。[37] 鄭俠對神宗的批評深深傷及神宗最敏感的神經,也同時否定了他登基以來的全部作為。如司馬光一類的重臣則更進一步,不但充分肯定鄭俠,認可他給皇上圖畫苦諫的重要性,同時還認為皇帝孤陋寡聞,居深宮而不聞民間疾苦:「[變法的結果是]民所齎物,無細大皆征之。使貧民愁怨,人主居深宮或不知之,乃畫圖並進。」[38]

但是,《流民圖》在東京開封造成的影響尤其令朝野擔憂。雖然神宗一向不無驕傲地以為「京師人素優幸,分外優饒之亦不妨」,因為「京師者萬國之本也」。[39] 但是,同樣在熙寧七年夏天,在鄭俠事件之後,為了進一步消弭《流民圖》造成的影響,撫慰京師人心,神宗下詔令「貧下行人名下特減萬緡,仍免在京市例錢二十以下者。…如老、小、疾病,即依乞丐人例」。並且,「小民販易竹木蘆羊毛之類,稅錢不滿三十者權免從之」。[40] 但是,在神宗不得不從變法的關鍵職務上貶抑王安石作用的同時,也決定把變法堅持下去。因此,神宗用盡心力維持對百姓生活的安撫。

但是,在熙寧七年福清人鄭俠所呈上的《流民圖》中,絕不會表現出如此平和、寧靜的氣氛。鄭俠在《流民圖》的大舉成功之後,又奉上對市易的批評。「未幾,[神宗]詔小夫裨販者免征,商之重者十損其七,他皆無所行。」[41] 中國繪畫史五千年,真正表現人民疾苦的作品如鳳毛麟角。出行必前呼後擁、鳴鑼開道,在帝王家長大的神宗皇帝,絕無任何機會看到、更無從真正體會到流離失所的災民生活。神宗皇帝觀看《流民圖》所受到的視覺震撼,絕不會亞於釋迦牟尼還是王子時,第一次走出宮殿見到生老病死的狀態時的震撼。一個守門的小吏請人用寫實的手法描繪了現實生活中的悲苦慘狀,居然引發一系列北宋宮廷內外的震盪。這一震盪的餘波直到十二世紀初還隱隱地在朝野回盪著。

《流民圖》所攻擊的對象是王安石的變法,尤其是市易法。市易法的初衷是「平物價抑兼併」,但是最後卻成了蘇轍批評的:「無物不買,無利不籠;命官遣人,販賣南北;放債收息,公行不疑;杜絕利源,不予民共。觀其指趣,非復制其有無,權其輕重而已也。徒使小民失業,商旅不行,空取專利之名,實失商稅之利。」[42] 所以鄭俠憤而寫道:「但是一二頂頭巾,十數枚木梳,五七尺衣著之物,似此等類,無不先赴都務印稅,方給引照會出門。」[43]

隨之而來的是借對市易法的探究而導致王安石的罷相。由於經歷了鄭俠一案波折之後的神宗，此時已經對朝廷的管理感到胸有成竹。他不再是剛剛加冕的年輕皇帝，而是能夠呼喚風雨的天子。面對鋪天蓋地的批評，王安石自己也向神宗皇帝承認，「自置市易以來，有六戶賣、抵、當、納欠錢。然四人以欠三司錢，或以他事折欠故賣產」。所以當人們質問「上何以不言？陛下何以不怪？」時，神宗皇帝則責問王安石：「市易擾人不便者眾，不知何故致令如？」[44] 如果京畿的市場惡化，則「羣情動搖，朝野囂然，而京邑關輔不寧矣」。[45] 神宗皇帝雖然渴望社稷的富強，但是，他更要「上善」之名。只是無論朝中那個官員，都會將《流民圖》與皇帝「上善」的不良記錄連繫起來。所以去王安石勢在必行。

爲了消弭《流民圖》的不良影響，王安石曾於熙寧初第一次罷相。現在又出現了對市易的攻擊。神宗皇帝再次採取了一系列方針和策略來改善自己的施政形象，更重要的是通過物質上的給與和稅收的減免、對市易法的探究，最後導致1076年王安石的第二次罷相。此後，神宗暫時贏得了朝廷內外保守派的贊許，在某種程度上平復了朝廷內外的感情。[46] 最富深意的是漆俠在他的《王安石變法》一書中所討論的王安石和神宗關於鄭俠上書內容的對話，可知《流民圖》和反市易的出現不乏宮廷內部借反變法而出現的爭鬥痕跡：

> 鄭俠宣稱，自規定納免行錢的制度，政府即下令：各色行人如不「詣官投行」均不得在市賣買，於是「市師如街市提水瓶者必投充茶行，負水擔粥以至麻鞋頭髮之屬，無敢不投行者」。……[47]

從《清明上河圖》畫面上，我們無法得知這些熙攘穿行於街巷的各種貨賣、販夫是否「入行」，但是我們能夠看到的是，畫面上根本沒有表現行會的蹤跡。雖然我們不能就此下任何結論，但是已經可以將這件作品排除在表現對「市易」的政策「強令」投行鋪之舉，不然一定會對東京的市易行所略加點染。更爲重要的是，推行王安石的市易法之後，豪商富賈們在東京轉而設置的大小「質庫」（當鋪）也沒在「三編」本《清明上河圖》中出現，反倒是在後世的不同版本中出現（圖 126）。顯然，三編本對畫中內容的選取推敲得十分講究、主題表達明確。對於這些質庫的存在，王安石曾說：「近京師大姓多開質庫，市易摧兼併之傚似可見。方當更修法制，驅之使就平理。」[48] 從下面的對話可知，行鋪措置用以控制大型商業、大宗貨物，但是地攤主和

左圖中的質庫細部

圖126 | 《清院本清明上河圖》局部
台北 國立故宮博物院
十八世紀初的版本

走街串巷的小貨郎則不在入行之列。《清明上河圖》上大量對小型商販的描繪，尤其
是在虹橋橋欄內側的大量細碎商品販和提湯餅人的出現，說明了市易法「摧兼併」、
保護小商販的效果。

根據《續資治通鑑長編》的記載：

> 上（宋神宗）問安石曰：「納免行錢如何？或云提湯餅人亦令出錢，有之
> 乎？」
> 安石曰：「若有之，必經中書指揮，中書實無此文字。」
> 馮京曰：「聞後來如此細碎事都罷矣。」
> 安石曰：「馮京同僉書中書文字，皆所親見，如何卻言『聞』？不知先來如
> 何細碎收錢？後來如何都罷？若據臣所見，即從初措置如此，非後來方不收
> 細碎事，不知馮京何所憑據有此奏對。」[49]

或許正是由於這番對話中的內容，使得神宗確認馮京等人有可能借鄭俠之口抨擊「市
易法」，所以最終由參知政事等職務的京官貶抑為亳州知府。[50] 甚至神宗皇后的父親
向經，也涉嫌「影占行人」，但由於免行錢的實施而無法影占行人、從中漁利了。[51] 馮
京去了，向經也流放了，王安石第二次罷了相……「朱熹回答門徒提出的元豐年間
神宗不用王安石這個問題時說：『神宗盡得荊公許多伎倆，又會用它（＝他）？到元豐
年間，事皆自做，只是用一等庸人備左右趨承耳！』」[52]

「王安石罷相後，宋神宗的態度發生轉變，……而神宗態度變化的契機就是王安石的辭相。顯然宋神宗真正的目的不在於『根究』市易司事件，而在於動搖王安石的權威，迫使其辭職下臺。……宋神宗在賜王安石的手詔中說：『朕體卿之誠至矣，卿宜有以報之。手劄具存，無或食言。從此，浩然長往也。』其語氣中已少了以往對待師臣的崇敬，而多了幾分帝王居高臨下的傲氣。從此之後，宋神宗基本掌握了變法的主導權。」[53] 隨著王安石的罷相和鄭俠在朝野上下引起的喧囂聲在兩敗俱傷的結果中逐漸淡化，以及在他採取了一系列方針刺激、鼓勵更多的貨物經汴河運送開封，造成相對的繁榮之後，神宗皇帝略感自得。[54] 他感到不但可以略鬆一口氣，而且可以再進一步通過對汴河的改造而達到對開封供給的充足和源源不斷。

　　神宗走進了他的帝王生涯的第二個階段。在這個階段，神宗獨當一面，整合社會各個層面，重振皇威，進一步營建上善若水的帝王形象。如我在第四章中所論說的，歷代帝王對圖像的使用早已上升到宮廷政治資訊的傳達。同時由於宋代不但多祥瑞，而且多異象，這些異象和祥瑞又經常被記錄下來呈報給皇上。呈報的材料不僅限於文字，有時隨同圖畫獻上，以便說明問題的真實性。恰好在這個時間，《清明上河圖》的出現通過對具體物象，即漕運和酒的描繪，作爲隱喻的表徵，從而陳述一種深層的社會問題。或者是在敘述著一種情緒，以庶民風俗性的手法委婉地表現出帝王希望達到的社會效果，也就是隱性教化內容的表現。宋代圖畫的功能之一是以圖像營造明確的政治理念，以闡述統治的合理性。既然《流民圖》的圖像力量在朝野上下造成了強烈的影響，消除（哪怕只是減弱）這個視覺和意識影響的可能性，也會令神宗高興。回溯爲人主十年，經歷「青苗、保甲、均輸、市易、水利之法」，導致「天下洶洶騷動，慟哭流涕者接踵而至」。雖然後世人認爲神宗不但「終不覺悟，方斷然廢逐元老，擯斥諫士，[對新法]行之不疑」，但是在當朝，神宗渴望的是社會對他的認可。[55]《清明上河圖》的出現應該是在這個關口，強調表現出「上善若水」、與世無爭的開明而又慈善的帝王形象。最能夠說明上述推測的另一個例子是恰在此時，東水門改名爲上善門，其動意十分令人回味。

三、同「舟」共濟與「上善」之門

　　共濟之舟是在虹橋下已經失控了的大船。但是眾人，包括婦孺，同聲高吼、齊心

協力地在虹橋下上演了力挽狂瀾的瞬間（見圖2）。而「上善」之門的「上善」美譽，是年輕的神宗皇帝所苦苦追求的榮譽。可是鄭俠不識時務，與上層官員聯手打擊新法，一幅《流民圖》擊破了年輕皇帝渴求並精心營造的「上善」形象。北宋的帝王中，將圖像功能運用得十分成功者之一，應屬神宗皇帝，所以神宗格外看重並且十分在意圖畫所造成的社會影響。北宋的「玉堂」，即學士院的牆面，就以宮廷畫家所作的大量作品爲裝飾，以達到倡揚皇家的人文精神。神宗皇帝對郭熙的起用，以郭熙的《春山圖》來點綴玉堂，最能夠表達象徵作爲年輕皇帝的他，和他的勃勃雄心與治世宗旨。[56] 蘇東坡也曾賦詩讚譽郭熙的《春山圖》：「玉堂畫掩春日閑，中有郭熙畫春山。」畫的內容基本以江山社稷、和諧祥瑞爲中心，一切都蕩漾著春天的勃發狀態。[57] 所以可以斷言，鄭俠正是利用了神宗崇信圖像表現的特點，以其所好攻其之心。從鄭俠所言，可見鄭俠已經清楚地意識到以圖畫稟諫神宗皇帝的力度，更從社會價值判斷的角度對「上善」的美稱加以質疑。所以，鄭俠毫不猶豫地宣稱他所奉上的圖畫的文化特殊性和視覺重要性：

> 臣又見南征北伐，皆以其勝捷之勢山川之形爲圖而來，料無一人以天下憂苦、質妻、賣女、父子不保、遷移逃走、困頓藍縷、拆屋伐桑、爭貨於市、輸官糴米、遑遑不給之狀爲圖而獻。[58]

可知，在北宋時期給帝王獻呈各種祥瑞、凱旋或喜慶的圖畫，是常見的事情。正因爲習以爲常，所以很少見諸於記錄。換言之，絕大部分的圖畫都被用來歌頌或記錄「上善」，而鄭俠卻獻圖苦諫批評皇帝的「居上而不能爲善」。這件作品不但是歷史上獨一無二的，同時也起到了相當重要的文化和政治作用，所以流傳了下來，並成爲膾炙人口的政治事件。但在當時，這件作品在朝野掀起的波瀾幾乎要把神宗皇帝的變法之舟顛覆。

那麼《清明上河圖》所表現的又是什麼？筆者以爲是針對鄭俠對神宗皇帝批評的回覆。也是對市易法的辯護和說明，是對市場的一個態度——在表明同舟共濟的姿態和堅定立場以維護上善的形象。讓我們再次閱讀這件手卷，分析究竟畫中表現的是什麼樣的商業。從畫面起始，一前一後兩個人領著馱著木炭的驢隊，慢慢向城裡走來（見圖113）。一共五頭驢，每頭馱兩筐木炭。如果按每筐最多十五公斤計，二十筐等於三百公斤；這個數量幾乎是一個家庭型中等尺寸炭窯一次焙燒的產量。這個數量遠

圖127 張擇端 《清明上河圖》局部
沿河放了三、四張桌子

圖128 張擇端 《清明上河圖》局部
高掛的酒旗上似乎在方框內寫著篆
書「萬」字

圖129 張擇端 《清明上河圖》局部
有一兩個小販在賣饅頭之
類的小吃

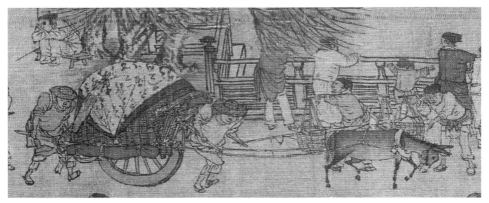

圖130 │ 張擇端 《清明上河圖》局部
　　　 │ 獨輪車上覆蓋了一張似乎寫
　　　 │ 了行書的布罩子

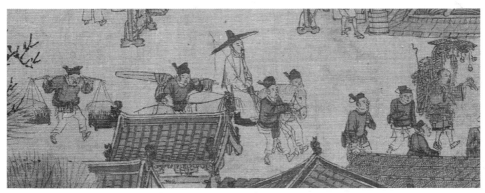

圖131 │ 張擇端 《清明上河圖》局部
　　　 │ 兩位牽馬人和前面幾位開路人把帽翅折到了後面

不足以形成物資壟斷。在畫卷的前四分之一處，出現了三個飯鋪，有兩個飯鋪裡最多
只有三、四張桌子，其中在靠左的前景飯鋪裡，沿河又放了三四張桌子（圖127）。再
往左，是一個相對高檔一些的飯店，沿河有穿長衫的人在謙讓著往裡面走去，高掛著
的酒旗上似乎在方框內寫著篆書「萬」字（圖128）。接著仍然是接踵不斷的飯鋪，間
或在飯鋪之間，有一兩個小販在賣饅頭之類的小吃 （圖129）。還有停在飯店旁邊、裝
滿貨物的獨輪車。有意思的是，獨輪車上覆蓋了一張似乎寫了行書的布罩子（圖
130）。只有在獨輪車的正對面，站著兩個公家形象的人，正在神色嚴肅地相互交談。
根據沈從文的研究，戴這種帽子的人屬於卒隸身分。《清明上河圖》中同樣戴這種帽
子的還在畫卷最後一部分兩位牽馬人和前面幾位開路人（圖131）；更有意思的是，
這兩個局部讓我們看到原來北宋官人的帽子那長而挺的帽翅是可以折到後面去的。北
宋的卒隸除了在十分正式的場合，都可以將這帶有儀式性的長翅彎到帽頂部分，所以

圖132｜南宋曲翅襆頭，引自蕭照《中興禎應圖》部分
　　　　見沈從文，《中國古代服飾研究》（上海：
　　　　中國世紀出版集團，2005），圖166。

圖133｜張擇端《清明上河圖》局部
　　　　稅務所內穿著有深色衣領的人物，
　　　　應該具有官家身分。

減弱了很多肅穆的官家色彩。沈從文曾經稱呼這種帽子爲曲翅襆頭（圖132），顯然是不正確的。[59]

　　所以，當我們再來細看前面章節中討論過的城門內的一個稅務所內人們的衣飾可知，右邊人物的帽子也將長翅收到了帽頂裏面，所以這個穿著有深色衣領的人應該有著官家的身分（圖133）。再者，在他的背後，藏著大量的文件卷宗，還有人專門管理。而右邊這位的主要工作似乎是審核簽字。在他的背後，又有一幅書法作品屏風，更襯托出他所處的辦公處的官方色彩。從這個辦公處所處的地理位置和上述各種特點，我認爲它恰是都務辦，是鄭俠所說的：所有入城商品，「無不先赴都務印稅，方給引照會出門」。但是，這裡所承辦的不是針頭線腦，而是大宗貨物。從門口列隊的騾馬和大車看，都務辦正在處理一大宗貨物，門外卸貨、裝車，門內處理公文手續。這樣看來，門內左邊的人物應該是貨主：手持文件仔細審查。門外還站有兩位貨主，

一位站在門左，倒提墨跡尙未乾燥的文件，另一位站在門右，手持文書，正在逐字審視，並不理會站在他身邊、指著貨物急於向他交代的另一個人（圖134）。

圖134｜張擇端《清明上河圖》局部

圖135｜張擇端《清明上河圖》局部
虹橋上賣剪子和刀的地攤

圖136｜張擇端《清明上河圖》局部
賣藥的地攤：左起第五人正撩起褲子
給賣藥人看他粗腫的腿

　　再者，除了在虹橋上有一兩個賣雜物和刀剪的地攤，以及賣藥、修車的之外（圖135、圖136、圖137），幾乎所有的商業活動都以各色食品和酒文化爲中心。從前文對酒的討論，我可以下結論說，這件作品從對市場的管理角度，和對運輸通暢的角度，以對最低賤的社會角落之人和物的刻畫，強調地表現了宮廷的有效管理，更強調地表現了，這些管理的結果是對社會下層人士的造福。是「無低而不就，利萬物而不爭」的施政美德所致。由於守舊派的反對，市易法最終在元

圖137｜張擇端《清明上河圖》局部
修車鋪與食品店爲隔壁鄰居

豐八年（1085）後陸續廢除。因此，只有在市易法執行的時期，也就是1074年到1085年之間的十一年中，才會有描繪上述「先赴都務印稅」然後「引照會出門」的情景。

　　《流民圖》的影響漸消，神宗堅持的市易法經過修正，已而出現了《清明上河圖》中意欲表達的內容。回顧十年熙寧，感慨萬千：熙寧二年變法開始，但是自從熙寧七年鄭俠呈上《流民圖》之後，神宗不得不採取了各種措施，一方面放慢改革的步伐，另一方面祭出各種安撫民心的措施，更爲有力的是把激烈反對變法的官員一一處理。後於熙寧十年，神宗下詔改動京城內外諸城門的名字，以紀念這十年體惜百姓的

努力。當中最有深意的是他將汴河通往下游的兩個城門改名：南門改爲上善，北門改成通津。[60]「國朝汴渠，發京畿輔郡三十餘縣，夫歲一浚。……予嘗因出使按行汴渠。自京師上善門量至泗州淮口凡八百四十里一百三十步，地勢京師之地比泗州凡高十九丈四尺八寸六分。」[61] 上善門「至泗州淮口凡八百四十里一百三十步」，象徵著東京與東南聯絡的城門，象徵著漕運貨源富足保障京師安逸，更象徵著神宗皇帝體現了「上善若水」的特點。回顧熙寧十年，神宗登基後的第一個十年，他爲自己作了「上善」的總結，將最能體現上善的城市標誌改名爲上善。這一標誌是「舊南北水門皆曰大通，熙寧十年改，汴河下，南曰上善，北曰通津」。[62] 改元元豐將本朝的重點放在一個豐字上。[63] 神宗不但改了幾個重要的城門名字，更重要的是他還在熙寧七年八月詔「集賢院學士宋敏求上編修閣門儀制」。[64] 自此，從制度上避免鄭俠之流的小官微吏攪亂朝廷安寧。

　　將這十年中的幾個重大事件列表如下之後，可以看出其中微妙的相互關係：

熙寧元年（1068）　　　　十九歲的神宗登基。

熙寧二年（1069）　　　　對依賴富弼等老臣來變法失去信心，後啓用王安石。

熙寧六至七年（1073–74）連年旱澇，民飢臣乏，怪罪變法之聲四起。鄭俠上《流民圖》後，神宗減免賦稅，同年啓用呂惠卿爲相，取代王安石，以平民怨。

熙寧八至九年（1075–76）頒布、實施多項撫民政策和體惜下情的措施，同時重整變法機制。

熙寧十年（1077）　　　　改汴河通往下游的南門爲上善門。

熙寧十一年（1078）　　　民情平服，世事穩定，改元元豐，強調神宗朝的「豐」。

　　《清明上河圖》的神奇之處在於無論是誰看到這件作品，唯一的、也是第一個反應便是「清明盛世」。但是畫中又對素常表現盛世的程式和格套不著一筆。這件作品幾乎從各個方面體現了老子《道德經》中所說的：「上善若水，水善萬物而不爭，處眾人之所惡。故幾於道。居善地，心善淵，與善仁，言善信，正善治，事善能，動善時。夫唯不爭，故無尤。…」正由於上善若水，才能夠體惜最底層人們的生活，才能夠「善萬物而不爭，處眾人之所惡」。所以無論推行新法受到了多少批評，但神宗爲了「善萬物」，而不是爲了「爭」奪某種膚淺的利益，所以堅持不改變變法的初衷。正由於此，才能夠真正接近道，並且得道。正是由於上述神宗的一系列活動多含有對

「正善治，事善能，動善時」的考慮，神宗皇帝才能夠在一一完成之後，泰然而理直氣壯地將漕運最主要的城門改名爲「上善門」。改完城門的名字之後，經過熙寧的風風雨雨，已屆成熟的神宗皇帝關心的不再是繼續播種，而是收穫，他和他的王朝走進了新改元的元豐元年。走向他的另一個重大歷史貢獻：還是導洛清汴。

從元豐元年起，神宗把更大的精力放在將「議改疏洛水入汴」提到重要的議事日程上來。[65] 這項「導洛清汴」的計劃已在第五章中詳細討論過，所以在此不復贅述。回顧神宗在文化上的遭遇：清汴，元豐一年（1078）論，二年（1079）始，三年（1080）成。元豐初清汴後（1078–1085），周邦彥上極盡溢美之詞的〈汴都賦〉，大得神宗歡心，與鄭俠上《流民圖》的遭遇恰好相反，周邦彥以一首長詩而爲神宗重用。從神宗處理事情的方式看，《清明上河圖》有可能是神宗授意下對《流民圖》不指明的回應。作品中不動聲色地表現了東京的百姓在清明時節的富足、祥和之情，而非潦倒貧困之窘境。《清明上河圖》也或者是由某個揣摩透了神宗心思的大臣令人所作，以討神宗歡心。無論如何，十分關注自己「上善」形象的神宗，在一系列上善措施實施之後的熙寧十年，終於鬆了口氣，那一片對變法批評的聲音漸漸弱了下去。《清明上河圖》中所表現的是「獲豐稔吾民其小蘇息」之後的東京邊緣地帶。[66] 正由於畫面的景象和人物都是東京的普通庶民，更體現了神宗刻意迴避鄭俠藉《流民圖》直喻對王安石變法的批評不啻於孟子所批評的苛政：「庖有肥肉，廄有肥馬，民有飢色，野有餓莩，此率獸而食人也。獸相食，且人惡之，爲民父母，行政，不免於率獸而食人，惡在其爲民父母也？」[67] 才真正導致了「神宗反覆觀圖，長吁數四，袖以入。是夕，寢不能寐」。才真正促使神宗「命開封體放免行錢」。爲了避免更尖銳和突如其來、令人措手不及的批評，進一步影響他自榜的「上善」，神宗「又下責躬詔求言」。神宗在熙寧七年鄭俠呈上《流民圖》以後，對這一圖像所帶來的震撼耿耿於懷。甚至當世人期待已久的甘雨普降，上下大臣將這一自然現象如以往一樣歸功於帝王之德的體現而進前賀喜時，非但不能引起神宗的喜悅，相反，「帝示以俠所進圖狀，且責」大臣們無知、愚昧。[68] 「俠所進圖狀」所引起的震盪只能從視覺材料上尋找消弭影響的對策。爲達到政治目的而對圖像大加運用，成了神宗的唯一選擇。無論作畫的起因是什麼，《清明上河圖》中所表現的應該是「上善若水」這一個政治理念。由於「俠所進圖狀」的批評，所以格外通過《清明上河圖》強調了「先天下之憂而憂，後天下之樂而樂」的平民思想。

9

《清明上河圖》
為向氏獨知的隱情

　　本書的前八章從不同角度，以不同的材料論證了《清明上河圖》只可能是神宗時期的產物。這一章將進一步論證兩點：第一，這件作品是神宗時產物的政治原因；第二，這件作品產生的背後是宮廷中非常微妙而又複雜的政治、權力和親情關係。這是為了平復安上門小吏鄭俠呈送給神宗皇帝的《流民圖》所引起的宮廷內部動盪而作的作品；是通過對神宗不著痕跡的頌揚，來彌合親情間的隔閡，消除宮闈內因猜忌或讒言引發的誤解。尤為重要的是，這件作品通過對圖像的有效運用，表明了在變法的舟楫遇到突發事件時，「全船人」也就是神宗周圍的親屬和忠耿的大臣們，與神宗齊心協力、同舟共濟。正由於《流民圖》一案牽涉的官員較多，許多官員甚至在案發一年後，在鄭俠被貶回福建之後很久，都仍在朝廷深深的疑慮中掙扎著。[1] 但是，在鄭俠事件中受到牽連最深，同時也是受到影響最大的，是向皇后和曹皇后兩家。相比之下，由於向皇后是神宗的皇后，更應該避嫌，向家的親屬們也難免受到牽連。所以，《清明上河圖》強調了神宗最渴望的對他施政成績的評價：上善若水，也就是神宗

熙寧年間的第四件大事：作爲肯定神宗成就的《清明上河圖》的問世。只有如此，神宗的最初十年執政可以完美地被稱爲「元豐」。

但究竟是什麼人促成了《清明上河圖》的創作，而且成畫時間恰好在神宗爲《流民圖》困擾而最焦慮之時。在這緊要關頭，是什麼人給他呈上了《清明上河圖》這一幅春意蕩漾，充滿一派祥和之氣，描繪市井、村陌、河流、橋梁，以及船艦首尾相接往東京城輸送各種物資和糧食的清平社會之作？如果《清明上河圖》進入北宋宮廷的時間可以確認在神宗的熙寧年間，這個時候正是神宗啓用王安石的新法而遭到全面抵制之時，並且朝野上下一致認爲王安石新法沒給社會帶來福祉，反而給朝野帶來憂患，導致民不聊生，餓殍遍野。這時的神宗不得不「下責躬詔求言」。而《清明上河圖》以繪畫的形式委婉地頌揚了在他「不爭」名利的「上善」姿態治理下的平和世界，以圖像的形式對鄭俠所呈獻的《流民圖》從文化的角度作了回擊。《清明上河圖》以其完美的商家店鋪在街道上的安排而產生的視覺流動性爲構圖核心，瀟灑勁秀的線條準確地刻畫了東京城裡的繁忙景象。在張擇端的筆下，不是神宗或神宗朝官員們所擔憂的、三年前司馬光彈劾王安石時所描述的社會現象：

> …十年之外，富室既盡，常平已壞，帑藏又空，不幸有方二三千里之水旱，餓殍滿野…將何之矣！秦之陳勝吳廣、漢之赤眉黃巾、唐之黃巢，皆窮民之所爲也。大勢既去，雖有智者，不能善其後矣…。[2]

而整個畫面呈現的是一個清平、祥和，富庶但不奢侈，繁忙但不混亂，幾乎接近理想社會的一個圖景。更爲重要的是，究竟是什麼原因導致如此精湛的傑作和畫家本人在受到歷史死寂般地沉默待遇的同時，又都不約而同地偷偷將這件作品以最大的努力完整地保存了近千年。這一章將揭示在這非常態的、無言的歷史背後，有著一個驚人的宮廷內部親情之間的痛苦糾葛，以及和解、懺悔與倔傲交織著的種種感情因素。

爲了使沉默的歷史開口，首先要找出深深隱藏在層層歷史迷霧之中的隱情。首先讓我們再一次審視《清明上河圖》畫卷後面張著的跋文，[3] 顯然幾百年來我們疏略了張著跋中所透露的最重要的資訊，即向氏家族和《清明上河圖》之間的關係。近一千年來，《向氏評論圖畫記》被公認是唯一記載並知曉這件作品和張擇端這個畫家的記錄。但究竟是什麼原因，除了向氏之外，北宋所有的文人雅士、公私畫錄以及正史野史等，都對這件作品諱莫如深。我們研究了關於這件作品的各種問題，包括季節、地

點、內容、張擇端是什麼人等等，但是唯獨沒有探討北宋的向氏是如何得到這個獨家新聞——有關這件作品的作者、題目。更重要的是，在南宋、元代以至於明清各代的畫家、畫論和著錄作者、賞鑑家等談到的《清明上河圖》，多是與這件截然不同的演繹本，構圖和畫面內容，以及風格都不相同。可見，除向氏家族和金朝時留居河南、親見這件作品的幾個北宋遺後，如張著、張公藥等人之外，北宋見過這件作品的人都沒有在文集或詩賦中留下題跋或記錄。即便是張著本人的跋自署「燕山張著」，說明他的出生地是早在北宋建立以前已在契丹屬轄的燕山一帶。所以張著只是憑著流傳到金朝的文獻，或其他非第一手資料，甚至根據傳聞而對《清明上河圖》作了判斷並題了跋。可知讀了《向氏評論圖畫記》的張著也不明白這件作品的真正涵義，其原因是這件作品與向氏的關係只有向氏家族的幾個人「冷暖自知」。

一、向皇后家族的尷尬

通過張著的跋，我們知道唯一在北宋一朝瞭解並記載《清明上河圖》者是向皇后的弟弟：

> 翰林張擇端，字正道，東武人也。幼讀書，遊學於京師，後習繪事。本工其界畫，尤嗜於舟車、市橋、郭徑，別成家數也。按：《向氏評論圖畫記》云：《西湖爭標圖》、《清明上河圖》選入神品，藏者宜寶之。大定丙午，清明後一日，燕山張著跋。

顯然在北宋時期，只有向氏曾經見過並且評論過張擇端的作品。從各種材料看，向家不僅是唯一一提到並記載《清明上河圖》的人，向家也是神宗皇帝的后族，向家更是在整個北宋時期世世代代扮演了重要角色的家族。「根據近人謝巍先生考，《向氏評論圖畫記》（一作《向氏圖畫記》）的作者為向宗回，他約生於慶曆八年至皇祐五年（1048–1053），卒於大觀四年至政和七年（1110–1117），享年六十二歲，以太子少保致仕，謝巍先生的考證無誤可用。根據古代繼承祖產的習俗，長房長子（後傳長孫）負責登錄祖產，保管原始帳目、族譜，乃至保管、懸掛先輩祖宗的畫像。按向宗回為青州知州向經（1023–1076）的長子，確有職責著錄、品第家藏書畫。按《清明上河

圖》著錄在《向氏評論圖畫記》裡，那麼繪製該圖時間的下限本來應該定在向宗回去世之年，即政和七年（1117），但明代李東陽在該圖拖尾的跋文裡提到只看見徽宗的雙龍小璽，沒有『政和』印，那麼繪製該圖的下限當在大觀年間（1107–1110）。」[4] 謝巍先生的考證有一定的說服力，我們且先從追蹤向氏家族的淵源入手，然後研究為什麼向氏既然稱《清明上河圖》為「神品，藏者宜寶之」，卻未能使一直在北宋宮廷裡收藏的這件作品得到應有的認可？更進一步，我們需要討論這件作品怎麼獨獨為向家所知，《清明上河圖》如何到了向宗回手中？根據謝巍先生的說法，《清明上河圖》只不過被向宗回當作家庭財產作了登記，但我們今天所知，《清明上河圖》並不是登記在諸如他父親向經所遺留的財產錄之類的書中，而是《向氏評論圖畫記》。以我的推測，《向氏評論圖畫記》只不過是一篇文章，如〈畫雲臺山記〉等文章的長度，而不是一本書。即便是這篇文章，也沒有在很多人之間流傳，只不過侷限在相關的一些宋朝高級官員之間。身為北宋時居住燕山人的子孫，張著雖然有機會看到《向氏評論圖畫記》，但絕不可能對向家在宮廷內的一些事件有所聽聞。但是張著強調「清明後一日」的說法，或許是直接取自《向氏評論圖畫記》中對畫中所表現季節和時間的說明。

最早在朝廷中取得地位的向家人是向敏中（948–1019），字常之（一作長之），開封人。太平興國五年（980）第進士，官至工部郎中，後以廉直超擢右諫議大夫，同知樞密院事。真宗朝，拜右僕射。門闌寂然，宴飲不備。帝聞之嘆曰：「敏中大耐官職！」[5]「河內向氏家族在宋代是一個名門望族，振興家族的靈魂人物是向敏中。在向氏家族的中衰時期，向皇后的出現使得家族再次榮顯。」[6] 從我的研究得知，正是在神宗登基初年、在他的大變法受到朝野眾人的抵制，且收到鄭俠呈送的《流民圖》而深重打擊之時，向皇后的父親、謹慎的向經（1023–1076）也受到了牽連。所以本章將從向家歷史和向家在熙寧七年，也就是鄭俠給神宗皇帝呈上《流民圖》時的情況談起。

根據《宋史》記載，向經是宋初尚書左僕射、宰相向敏中的堂孫子，而向敏中深得仁宗皇帝欣賞，曾「賜詩以寵其行」。[7] 由於向經父親的名字不見於《宋史》，所以向經入仕應該主要是由於叔祖向敏中和伯父向傳範的緣故，所以得「以蔭至虞部員外」。[8] 向經以及向氏家族得寵於神宗，還另有個更重要的原因，就是「神宗為潁王，選經女為妃，改莊宅使」。[9] 然而當神宗皇帝即位，向經的女兒由妃子轉而為皇后時，向經不但沒有被任命為京官，而是出任光州（光州為今日河南省東南的潢川縣，

圖138）團練使。[10] 雖然顯赫的向氏家族源自「向敏中仕途上　帆風順，曾兩度爲相，一舉把河內向氏家族推上輝煌的巓峰。與皇室聯姻即向敏中的曾孫女嫁給了宋神宗，歷神、哲、徽三朝爲皇后、皇太后，這使向氏家族成爲后族外戚之家。一相一后是向氏家族中兩個至關重要的人物，而眾多居官有政聲、在家爲孝子的向氏家族子弟對家族的維持也起著重要作用。」[11] 但是，向經雖有顯赫的社會地位，實際上的社會影響力極小。原因在於「宋朝統治者大力提倡科舉，重用進士出身者，正如司馬光所說『國家用人之法，非進士及第者不得美官』。（卷30，〈貢院乞逐路取人狀〉）」正因爲如此，向經通過「恩蔭得官…沒有出身，政治地位低下，遠不及科舉出身者受重用，而且…蔭補入仕者不能直接擔任知州、知縣、通判等親民長官」。[12] 由於社會對由封蔭而補官者的限制，向經十分注意自己的行止，以免爲其他官員輕視、指斥。如《宋史》所載：

> 歲大雪，輒弛公私僦錢以寬民，有司持不可，經曰：「上使我守陳，民窮蓋我責，我自爲此，不爾累也。」方鎮別賜公使錢，例私以自奉，去則盡入其餘，經獨斥歸有司，唯以供享勞賓客軍師之用。[13]

圖138｜光州爲今日河南省東南的潢川縣，●處即潢川縣

從《宋史》的記錄看，即便是做了國丈，向經也沒有驕橫，甚或是也沒有機會驕橫。

但是，無論作爲國丈的向經如何小心，也難免有人會以迴避「外戚」的理由來防範向家可能對朝廷的干擾。早在神宗初登基之時，已經有諫官楊繪提到向傳範是否因作爲國丈的從叔而對權力有所僭越。《宋史》曾記載一段對向經的從叔向傳範的微詞以及皇帝的對應：「熙寧初，[向傳範]知鄆州兼京東西路安撫使。諫官楊繪言：『傳範領安撫使，無以杜外戚僥求之源。』樞密使文彥博曰：『傳範累典郡，非緣外戚。』神宗曰：『得諫官如此言，甚善，可以止他日妄求者。』」也可能是由於他的自持，以及他不以特殊身分涉入宮廷大事，所以在他去世之後「諡曰惠節」。[14] 但是，神宗已經非常清楚的表明要「止他日妄求者」。可是他的從姪，也就是國丈向經，沒有如此優越的條件。身爲國丈，首當其衝要受到來自各方面的猜忌。這些猜忌在宮廷的內部權力平衡中是必要的，雖然國丈向經謹言慎行，最終也未能避免因過於多疑而產生了宮廷中生離死別的悲劇。

二、《流民圖》對向經的影響

周寶珠曾經疑問過：「張擇端在《清明上河圖》裡，用市肆風俗畫的筆法全面反映了當時東京的社會風俗……整個畫面，使人一看便知是城市的市肆繁榮之景，又給人以繁榮之中仍存在著諸多社會矛盾的感覺。作者對於這些矛盾，並沒有予以直接的揭露，而是借助於對社會風俗的描繪，巧妙地安排在畫圖之中，如不細看，一般不易覺察。這種特有的手法是表現特定社會環境的需要，也是張擇端的神筆之處。」[15] 正是這些既和諧又矛盾的細節，使我在閱讀《清明上河圖》時，強烈地感到絕不能繼續將這件作品當作對清明盛世的謳歌，而是需要更深入挖掘創作這件作品背後的原因。必定是由於這些原因，這件作品和張擇端才都成了北宋末年諱莫如深的話題。

正如我前文一再提示，《清明上河圖》可能與鄭俠呈上《流民圖》有著極大的關係。鄭俠上《流民圖》的原因是：「人主居深宮或不知[民間疾苦]，乃畫圖並進。」[16] 但是，《清明上河圖》自始至終，都強調了「人主」雖居深宮，但深知[民間疾苦]，而且將[民間疾苦]作爲他的動力，和對社會進行改變的理由。如前所述，當鄭俠呈上《流民圖》之後，很大的一批官員受到猜疑的主要原因是鄭俠犯了僭越罪，即沒通過級級上報的正常程式，將他的奏摺呈上給神宗皇帝。相反，鄭俠擅自動用只有在萬分

火急的軍事情況下才使用的手法，將《流民圖》呈報給了神宗皇帝。由於「俠知安石不可諫」，又因「通過奏疏詣閣門，不納」，才想出了利用自己守門的便利，「乃假稱密急，發馬遞上之銀臺司」。[17] 畢竟這是欺君之罪；是以民事謊稱軍情上呈皇上。問罪是一定的，但是要等到賑飢荒的緊急關頭過去。熙寧七年的農曆三月二十六日，神宗皇帝收到《流民圖》，第二天就下令暫時罷免青苗、免役、方田、保甲等十八項法令。但是事過之後，神宗痛定思痛，招來王安石詢問，究竟是什麼人在鄭俠背後唆使這個小吏如此膽大妄為：「於是上出俠疏及圖以示輔臣，問王安石曰：『識俠否？』安石曰：『嘗從臣學。』因乞避位，上不許，乃詔開封府劾俠擅發馬遞之罪。」[18] 並決定要找出鄭俠的後台，以便加倍嚴厲打擊反對變法的人和對變法持有異議的人。不但馮京等老臣相繼受到鄭俠一事的牽連，鄭俠本人則被流放回福建。[19]

　　神宗不是沒意識到新法在很多方面過於嚴苛，已經盡失人心，故而「欲盡罷法度之不善者」，但是擔心從人事入手會引起宮廷的更大震盪。尤其是面對鋪天蓋地而來的批評：

北盡塞表，東被海涯，南踰江淮，西及邛蜀，自去歲秋冬，絕少雨雪，井泉溪澗，往往涸竭，二麥無收，民已絕望，孟夏過半，秋種未入，中戶以下，大抵乏食，采木實草根以延朝夕。若又如是數月，將如何哉？當此之際，而州縣之吏，督迫青苗、助役錢，不敢少緩，鞭笞繯紲，惟恐不迨，婦子皇皇，如在湯火之中，號泣呼天，無復生望。臣恐鳥窮則啄，獸窮則攖，民窮困已極，而無人救恤，羸者不轉死溝壑，壯者不聚為盜賊，將何之矣！若東西南北所在嘯聚，連群結黨，日滋月蔓，彌漫山澤，蹈籍城邑，州縣不能禁，官軍不能討，當是時，方議除去新法，將奚益哉！綠林、赤眉、黃巾、黑山之徒，自何而有？皆疲於賦斂，復值飢饉，窮困無聊之民耳。此乃宗廟社稷之憂，而廟堂之上，方晏然自得，以為太平之業，八九已成。此臣所為痛心疾首，晝則忘食，夜則忘寢，不避死亡，欲默不能者也。[20]

但是王安石安慰、寬解神宗說：「水旱常數，堯、湯所不免」，要神宗皇帝不必為此微不足道的天災擔憂，[21] 重要的是防範人禍，所以「當修人事以應之」。[22] 謹慎的神宗皇帝覺得「此豈細事，朕所以恐懼者，正為人事之未修爾。今取免行錢太重，人情咨

怨，至出不遜語」。尤其是變法以來，怨聲四起，「自近臣以至后族，無不言其害」。「兩宮泣下」，生怕由於變法失去民心，更「憂京師亂起」。[23] 尤其是這次由於「天旱更失人心」，再加上鄭俠呈上的《流民圖》，使得京畿內外惶恐不堪。[24] 面對天災，也面對著人心惶惶的京城官民，神宗不敢、更不願意過深地追究人事背景。由於鄭俠直言「旱由安石所致。去安石，天必雨」。[25] 所以王安石極希望追究個水落石出，因此他不無挑唆地以激將之法說服神宗：「近臣不知爲誰，若兩宮有言，乃向經、曹佾所爲爾。」[26] 向經乃是神宗向皇后的父親，而曹佾則是北宋初年大將曹彬（931-999）的孫子、仁宗曹皇后的弟弟。當王安石將矛頭直指兩位皇后之後，神宗皇帝必須有所對應。尤其是有宋一代，后妃參政的問題一向敏感。「兩宋后妃參與政治，絕對數量多於唐代，但《宋史》卻曰『宋三百餘年，外無王氏之患，內無唐武、韋之禍，豈不卓然而可尚哉？』（頁8606）對宋代后妃評價甚高。[27] 論者關注宋代后妃政治甚多。」[28] 曹皇后垂簾聽政已是既成事實，早在「仁宗駕崩之際，曹后表現鎮定，對仁宗死訊秘而不宣，只令兩府大臣黎明入宮，並叫人『三更令進粥，四更再召醫』，製造仁宗尚在人世的假像，使英宗順利登位」。[29] 曹皇后「垂簾聽政一年多，大權在握，卻對娘家親屬及左右臣僕要求特別嚴格，絲毫照顧都不給，更不准曹家人隨便出入宮禁。曹家人也都能深刻領會她的良苦用心，人人爭氣，奉公守法，爲其他人做出了好榜樣。」[30] 「宋是以防弊之制作爲立國之本的，爲防止統治集團內亂，制定了一整套限制皇親國戚的『家法』，其措施之嚴、條貫之密，連宋人自己也頗覺得意，自詡『家法之美無如我宋』。」[31]

　　雖然神宗皇帝無權對仁宗的曹皇后弟弟曹佾加以責斥，但是對自己的岳父向經則完全可以發難，以表明自己恪守祖宗家法，不允許外戚介入朝政。更何況王安石以在在實例譴責外戚種種作爲，引發眾官民的不滿之情：

> 如后族，即，向經自來影占行人，因催行免行新法，遂依條收入。經嘗以牒理會，不見聽從。又曹佾賒買人木植不還錢。陛下試觀此兩事，即后族何緣不結造語言？[32]

所以，面對鄭俠嚴苛批評的焦急關頭，當神宗面見皇太后時，不免氣急惱怒並且遷怒於太皇太后和皇后。據載，神宗和弟弟岐王顥到太皇太后寢宮探望，談到王安石的新法在朝野造成的負面影響，如不對王安石採取措施是對天下的不負責任。「上怒曰：

『是我敗壞天下耶?汝自爲之!』顯泣曰:『何至是也?』皆不樂而罷。」[33] 又據《宋史》記載,熙寧七年秋天,鄭俠事件之後不久,向經被派「出知青州」。由於這次貶爲地方官的原因在於迴避王安石所批評的外戚干預朝政,所以無論岳父向經是否參與,都已經沒有關係,重要的在於神宗找到一個既「修人事」又不至於引起朝野「人情咨怨」的處理方式。我們無法得知向經的心情,也無法瞭解向皇后的想法,更無法得知,神宗如何給向皇后解釋對這件事情的處理方法。但是從《宋史》的描述可以得知,這是人人都感到悲傷但又無奈的一個場面,神宗皇帝也在可能的範圍內給予一定的排場:「既行,官給車徒,三宮皆遣使送之,車馬相屬於道。」[34] 謹言慎行的向經絕沒想到自己會被這件事情牽連,更沒料到會成爲神宗安撫人心的替罪羊。

向經一向對自己爲補蔭而做官的身分稍有慚愧,所以「所至勤吏治,事皆自省決,頗欲以才見於用,故數請外補」。[35] 但是在他壯志未酬之時遭遇如此重大的打擊,這次青州之行不但是痛苦的,更是國丈向經的永訣之旅。更重要的是,這件事情不可能不影響向皇后在宮中的地位,更影響了皇后和神宗的關係。經過這樣沉重的打擊,又經過長途旅行的顛簸,向經到了青州,「未踰歲,得疾還」。但是已經太晚了,啓程後還沒走完全程的三分之一,更沒等他回到開封的家人面前,向經就「卒於淄州,年五十四」。[36] 神宗「詔內侍迎其喪,皇后出哭於新昌第。喪至,慶壽、寶慈宮交遣謁者予醊,后臨於國門之外。贈侍中,謚曰康懿。將葬,遣近臣典護穿復土,給太常鹵簿。」國丈能夠受到皇帝親自「出郊奠之」,並且「周視其柩」,或許是神宗在默默地對向經作最後的告別。「葬三日,后臨於墓下,賜篆碑首曰:『忠勤懿戚』。」[37]「忠勤懿戚」這四個字對向經的評價充分地體現了神宗皇帝的懺悔之心——認可向經爲忠心耿耿、勤勉努力的「懿戚」,皇上的女眷的親戚。由於向經的女兒向皇后以大局爲重,以社稷爲重,保證了這個悲劇不擴散、不演繹成更大的宮廷事件。

史書上沒有直接記載神宗皇帝對向經之死的態度,但是由於《流民圖》事件導致向經去世之後,神宗對曹皇后的弟弟曹佾百般恩寵這點看來,或者能說明神宗的懺悔之情。當曹佾的姐姐皇后慈聖去世之後,神宗見到曹佾時竭力緩和二人之間的關係說:「時見舅如面慶壽宮,奈何欲遠朕,得無禮遇有不至乎?」曹佾感到十分惶恐,生怕他的外戚身分引來災禍。神宗於是賜給他「城南爲園池,給八作兵庀役,疏惠民河水灌之,且將爲築三百楹第」。[38] 曹佾百般推辭不受。爲了表達對曹佾的厚意,神宗又將高麗所獻的極精巧的秋蘆白鷺紋玉帶「詔後苑工以黃金倣其製,爲帶賜佾」。到了曹佾的生日,「賚予如宰相、親王,用教坊樂工服色衣侑酒,以示尊寵」。[39] 無論神

宗如何尊寵曹佾，向經已經不在了。

　　《清明上河圖》的成畫時間極有可能在向經赴任青州之後。或許向氏家族的人們深深感到圖像的功能被安上門小吏鄭俠在神宗面前運用到出神入化、顛覆乾坤的地步，所以，唯一能緩解神宗皇帝因《流民圖》給他帶來的種種煩惱和家庭的痛苦，反倒成為他們的當務之急。本來就不同意改革的向皇后，並沒有對王安石因遷怒而導致她父親客死旅途做出任何負面的表示。相反，《清明上河圖》很可能正是這時，正當神宗處在家庭內部的憂傷和社會強烈批評「下責躬詔求言」的關頭，以向皇后為首的向家找到這位張擇端，請他以委婉的圖像方式來一方面安慰神宗，另一方面向他證明京城的經濟和物資豐盛依然如故，雖有貧富之差距，雖然有新法所帶來的弊病，但是在神宗的治下依然是一個清明世界。同時，也以這件作品澄清自己家族與鄭俠毫無瓜葛，堂堂神宗的后族一來不會借一個寂寂無名的小吏之手來攻擊神宗，二來在藝術上絕不會屈尊起用畫《流民圖》的不入流畫家。更重要的是，《清明上河圖》表現的是全體船上人員在危難中，無論婦孺，都齊心協力，同舟共濟幫助神宗這個掌握變法之船的舵手渡過難關。同時，《清明上河圖》整個圖像系統採用的完全是神宗朝中推崇的平民思想影響下的「今體畫」特點。《清明上河圖》表達了對神宗治世、惜民思想不誇張的讚美。向經的亡故，使神宗皇帝重新認識了向皇后一家。雖然我們無從得知《清明上河圖》所起到的作用，至少，這件作品被深深地珍藏在宮裡，心照不宣地成了一個宮廷事件的調解劑。但同時，由於事端的複雜性，誰也不希望再重提舊話，以免產生更多的枝節。向皇后對這件事情的善意參與，《清明上河圖》和張擇端也可能是許許多多「起居注不載」的宮中事件之一。

　　明代的吳寬在他的跋文中曾經明確地聲稱：「張著以此圖為張擇端筆，必有所據，當時如有斯人斯藝而獨遺其名氏何也？」[40] 雖然明代的陸完以為張擇端與蔡京失和而導致獨遺其名的解釋十分牽強。陸完以為《畫譜》不載張擇端恰如《書譜》不載蘇黃。其實不然，雖然《書譜》不載蘇黃，但北宋其他書籍、詩文中少不了提到蘇黃。然而《畫譜》不提張擇端，連同北宋所有的文字都不著一言，顯然不合情理，其中必有迴避這個畫家和這張畫的原因。所以我們應該問：當時如有斯人斯藝而獨為向氏所錄何也？

　　從前述種種宮內複雜的關係看來，只有當這件作品的背後是向皇后一家時，才能夠相對合理地解釋，為什麼宋代沒有任何官方和民間對於這件作品的記載，而僅有向

皇后兄弟的子孫諄諄地敦囑後人「寶之」的原因，正是由於這件作品飽含了向氏家族的榮辱和升沉起伏。《清明上河圖》同時也象徵了向家在宮廷中地位的穩固，以及最後以絕對的優勢掌管了神宗身後的宮中一切事宜。當神宗英年早逝後，向皇后成為太皇太后，垂簾聽政輔佐年幼的哲宗。並且，向皇后一旦垂簾聽政，立即重用司馬光為宰相，將王安石的變法全盤推翻。當哲宗病故後，向皇后親手在哲宗的兄弟中挑選了書畫端王趙佶（1082-？）接手北宋王朝。這次，向皇后沒有垂簾聽政，而是很快撒手人寰，米芾為她書〈大行皇太后挽詞〉。[41]

由向皇后一手扶植的徽宗皇帝給予了向皇后最高的榮譽，也給向皇后的後人相當的恩寵。雖然徽宗皇帝不喜歡神宗酷愛的疏簡繪畫風格，更不喜歡不著粉墨的如《清明上河圖》之類的畫法，但是，出於對向皇后的尊崇，獨獨徽宗一人在《清明上河圖》上留下了雙龍印，並為作品題簽。正如李東陽於1515年看畫時所記載的：「……卷首有祐陵[宋徽宗]瘦金五字簽及雙龍小印，而畫譜不載……。」[42]雖然我們幾乎沒有可能找到記載張擇端的其他文獻；在瞭解了神宗朝向家的處境之後，再來仔細推敲張著的跋，即可恍然大悟：

翰林張擇端，字正道，東武人也。幼讀書，遊學於京師，後習繪事。本工其
界畫，尤嗜於舟車、市橋、郭徑，別成家數也。按：《向氏評論圖畫記》
云：《西湖爭標圖》、《清明上河圖》選入神品，藏者宜寶之。

張著在此很微妙地暗示了：「按《向氏評論圖畫記》云，《清明上河圖》選入神品，藏者宜寶之。」根據最近的研究，「最早收藏《清明上河圖》的實際上是向宗回家，並沒有正式進入宋內府。對這件作品，宋徽宗只不過是剛入宮時在向皇后處有機會過了一眼或過一下手而已。不久，向皇后去世，由於這件作品與向家的千絲萬縷連繫，便入了向宗回手中，並將《清明上河圖》和張擇端這一擁有傲人藝術才能的畫家於北宋崇寧初年記入《向氏評論圖畫記》中。」[43]身為向經的兒子、向皇后弟弟的向宗回不可能不明就裡，而只能永遠保守其中的隱秘。[44]也許由於向家對北宋的特殊貢獻和特殊處境，《向氏評論圖畫記》幾乎可以作為向家地位的保護人。[45]如此看來，作為神宗的皇后「欽聖皇后」（欽聖皇后乃向皇后之謚）的弟弟向宗回，應該比任何人都更有機會見到並理解《清明上河圖》的創作原因。[46]

《清明上河圖》的問世是向皇后為父親，也為向家正名的努力；是肯定神宗成

就、對神宗治下漕運和市井繁榮的描述,而娓娓敘述了一個有著勃興的經濟制度、但同時也存在一定問題的社會。《清明上河圖》中格外仔細地刻畫了船民、運河、河岸商業,以及通過有效的漕運手段,大量的物產源源不斷地從各色船隻上卸下,充實了京城。《清明上河圖》中對描繪酒店的情有獨鍾,一方面強調了糧源豐足,另一方面更強調了北宋市民階層酒文化的繁榮,更說明了社會的富足。至於更爲深層的潛台詞:作畫的原委、委屈、內幕,都在向家人和神宗皇帝的心裡,也隱隱然、半吞半吐地在正史上留下了蛛絲馬跡。這件作品也許在向皇后去世之前的幾十年間,從1077 或1075年(熙寧七年或八年)到向皇后挑選徽宗、短暫地扶持了徽宗一段,然後安排好身後事、還政給徽宗後引退的1101年,深深地藏在向皇后的手中。在這幾十年間,只有極少數知情人見過《清明上河圖》,而只作爲向皇后的個人物品保管,從未進入任何藝術品收藏著錄。成畫當時見過這件作品的有神宗皇帝。在神宗和哲宗均早逝之後,向皇后不顧大臣們的強烈反對,堅持挑選的趙佶徽宗皇帝,一定也是少數見過這件作品的人之一。畫卷上徽宗的雙龍印必定是在趙佶登基不久、向皇后尚未歸政之時鈐上的。神宗去世以後,向皇后兩度垂簾聽政、威震九州,所以除了得寵於向皇后的徽宗皇帝以外,其他人不但不具備資格,也無法作爲向家的心腹,在《清明上河圖》的創作、呈獻、收藏等問題上輕易置喙。更不可能有資格在畫上留下題跋或印鑑。這也揭示了爲什麼在如此精湛絕倫的作品上,北宋無一人在上面題跋鈐印。

《向氏評論圖畫記》成書年代應該在崇寧初。根據《宋史》記載,「宗回少驕恣」,可能得罪過什麼權勢人物。[47] 所以在「崇寧初有告其陰事者,詔開封府鞫實,御史中丞吳執中臨問,宗回惶懼,上還印綬,以太子少保致仕」。但是流言仍然不斷,徽宗只好「削官爵流郴州,行二日,聽家居省咎」。[48] 我相信,《向氏評論圖畫記》應該是在這家居省咎時成文的;向家又一次委婉地以神宗時誤會了向家的忠誠,向徽宗說道、申辯。徽宗必定被震動了,不願重蹈舊轍,冤枉忠臣,「踰年,盡還其故官」。[49]

正因爲這件作品背後所籠罩的朝廷與外戚的層層關係,北宋最後幾十年間,由於《流民圖》的教訓,雖然心照不宣,但再無人隨意評價這件事情,和只有極少人知道的此事件和《清明上河圖》的關係。惟有向家冷暖自知。有機會看過《向氏圖畫評論記》的張著,雖然也不清楚《清明上河圖》的背後所包含的曲折原委和其中所隱含的層層深意,但是他已經從《向氏圖畫評論記》和《清明上河圖》本身看出一些跡象,所以才在自己的跋文中刻意強調「清明後一日」這個特殊的時間。而這個時間恰好應

該是《清明上河圖》所表現的內容：儘管處在青黃不接的清明時節，汴河剛剛打開，千船萬舶滿載著急需的穀物和各種物資湧入東京。但是由於神宗治世有方，他治下有力的漕運系統和市場結構保證了普通市民的小康和溫飽，他的惜民思想體現了如春水潤萬物的上善。熙寧十年，江東水門改為上善門也應該與《清明上河圖》有著某種完全屬於宮闈內部而不能公開言說的關係。雖然豐饒、富足，但是皇帝的變法之舟難免遇到風浪。《清明上河圖》明確地表述了一個重要的主題：由神宗主張的變法如逆流而上之舟；風浪當前，上下同舟共濟。

10
結 論

　　今年，是重新發現《清明上河圖》的第六十二年，六十一年來，學術界圍繞著這件藝術造詣空前絕後的作品進行了廣泛而又深刻的討論。六十一年來，我們爲是否表現了清明節或是否在讚頌一個清明盛世而進行了反覆的討論，認真地爭執。驀然回首，當我重新回到作品分析時，發現兩個重要問題未能在以往的出版物中得到更深入的探討。這兩個問題是也曾被人敲問過，但是沒有作爲重要問題來探討。本書一開篇就首先發問：爲什麼現在作品的最重要之處，也就是虹橋矗立之處，一方面表現了虹橋兩岸車水馬龍、熙熙攘攘、商賈雲集，再現北宋都城東京清明時節的繁榮景象，但是細細琢磨，又在盛世之喧鬧聲中粗線條地加上了不和諧之聲。這不和諧之聲來自橋下正要相撞的兩條大船——船裡船外，橋上橋下，岸邊河中，無處不是關注的吆喝聲和指手畫腳乾著急的狀態。因此我得出的結論是，《清明上河圖》中有了三個顯露和隱藏共存的主題：（1）汴河以及以汴河爲中心的繁榮商業，與變法的關係和漕運的政策；（2）標誌開封、標誌北宋科技的虹橋；（3）正要相撞的船隻使商業的繁

榮和科技的高度發展在畫中的表現退居次要。於是前面兩個主題退而居爲政治文化背景，作品的中心則轉而爲上下齊心協力，同舟共濟。

以此看，「盛世說」也未必不能成立：這部河市協奏曲中的高潮，是以看見兩船即將相撞、萬人驚呼而產生的尖銳不和諧音符所引入的。衝突式的圖像組合是一種全新的審美思維：傳統、古典的主題性故實人物畫那一目了然的內容已然被難以捉摸的城市喧囂的旋律感所取代。《清明上河圖》藉以創造全景畫順序陳列的手法，不是古典敘事、講述法，而是以圖像的強弱、重覆、並置等處理方法，創造了全新的圖像時序空間系統、同時嵌入一些不諧和的節奏——盛世中如何應對突發事件。選擇應該是：攜手齊心，同舟共濟。

這種不直接表現主題的手法使得《清明上河圖》不但從主體上、構圖上、表現手法上不同於以往任何作品，更重要的是，由於作品利用全景手法，以和絃爲主調，但是在高潮部分使用不和諧音階，給北宋某些甚知社會衝突何在的知情人打擊出驚心的音符。隨著《清明上河圖》的構成，主體的委婉隱藏但又十分凸顯的雙重特性，使這件作品在近千年來一直未向世人暴露真容。但是正是由於《清明上河圖》的誕生，從此，與古典人物故實畫之間劃出了巨大的區別，於是成爲藝術創舉。但也正是由於《清明上河圖》不同於古典故實人物畫，我們多年來以看古畫之心來界說已脫離了古典繪畫特徵的作品，因此難免在主題這一問題上爭執不休。在本書中，由於上述考慮，我從一個完全不同以往的兩個角度，對這件炫古燦今的作品提出新的問題並給與答覆。

最後值得一提的是，雖然徽宗的雙龍印見於《清明上河圖》，不等於這件作品就表現了宣政年間的開封，更不等於這件作品成於宣政年間。無論從哪一種角度來看，《清明上河圖》的風格絕不屬於徽宗時期所崇尚的古典、高貴風韻，以精美均勻的線條細細勾勒後填上旖旎粉墨、並以其精美、細緻琢磨局部細節的貴族品味見長。

我相信，本書將再次引起學界對《清明上河圖》的討論熱潮，深入對圍繞《清明上河圖》的各種問題加以喆問。更相信學者們從不同以往的研究角度、觀察方式、思維邏輯，從對作品本身的討論，將我們對北宋繪畫的研究，對北宋文化的研究推向一個新的境界。

注 釋

前言

1.　《清明上河圖》經歷了上千年的離奇遭遇後得以存世，本身是個奇蹟。在清朝（1644–1911）
進入宮廷收藏，後曾庋藏於寶有大量乾隆帝（1711–1799）生前所喜物的建福宮之延春閣。見
[清]英和等輯，《石渠寶笈三編》（台北：國立故宮博物院，1969），卷4，頁1458–1464。宣統
皇帝遜位後，延春閣的藏品漸漸佚失，民國政府於1923年派清點組清點佚失藏品。在清點組到
達前一晚，整個建福宮（包括延春閣）在大火中焚燒磬淨。這段歷史在故宮所編的建福宮花園
文獻中曾提及。在愛新覺羅‧溥儀著，《我的前半生》（香港：文通書店，1964），頁 311中亦
提到此過程。在我請教前遼寧省博物館書畫專家楊仁愷先生時，他重述了自己如何於1950年在
準備籌建的東北博物館庫房裡發現這件作品及其他一共五件鎮國之寶。可知本手卷在1923年大
火之前已經離開了故宮，於1920年代中葉被溥儀帶到滿州國。日本投降時，蘇聯紅軍接受了滿
州國傀儡政權的財產後，統一存在博物館的庫房。1950年代初在北京故宮第一次公開展出這件
作品，並由當時的文化部長鄭振鐸決定將這件作品交給故宮博物院收藏。

2.　[明]綠天館主人，〈古今小說序〉，見馮夢龍，《古今小說》（北京：人民文學出版社，1958），
頁1。

3.　吳曉亮，〈略論宋代城市消費〉，《思想戰線》（雲南大學人文社會科學學報），1999年第5期，
頁101。

4.　[宋]蘇轍，〈自齊州回論時事書〉，《欒城集》（文淵閣四庫全書本[集部‧別集類]，台北：台灣
商務印書館，1983），卷35，頁14。

5.　周寶珠，《宋代東京研究》（開封：河南大學出版社，1992）。

6.　[宋]范仲淹，《范文正集》（文淵閣四庫全書本[集部‧別集類]，台北：台灣商務印書館，
1983），卷9，頁3。

7.　據齋藤謙所撰《拙堂文話》（台北：文津出版社，1978）統計，《清明上河圖》上共有各色人物
一千六百四十三人，動物二百零八頭（只）。

8.　詳細論點請參照Hsingyuan Tsao, "Unraveling the *Qingming shanghe tu*," *Journal of Song-Yuan*

Studies, no. 33(2003)。

第1章

1. 大多數學者認爲這件《清明上河圖》的表現內容是歌頌清明盛世，持此觀點者包括著名學者楊伯達、楊新、徐邦達、Valerie Hansen、劉和平等。本文提出的只是筆者通過多年研究得到的一家之見，希望得到方家不吝教誨。

2. [唐]杜牧，〈清明〉，《御選唐詩》（文淵閣四庫全書本[集部・總集類]，台北：台灣商務印書館，1983），頁11。

3. 持這種看法的學者人數不少。中國學者中有代表性的包括楊伯達、楊新、徐邦達等，海外學者包括Valerie Hansen、Liu Heping（劉和平）。還有許多學者只是在他們的文章中提到此畫而非專題研究時，也沿襲這一「盛世」說。見注1。

4. [清]鮑廷博，《庚子銷夏記》（文淵閣四庫全書本[子部・藝術類・書畫之屬]），卷8，頁6。鮑廷博的父親娶杭州女爲妻，後移家杭州，建知不足齋爲私家藏書樓。清乾隆年間詔修《四庫全書》時，徵採天下遺書，浙江進呈藏書爲全國之冠，其中僅鮑氏知不足齋所獻即達六百二十六種，爲浙江私家藏書之首。因此，他書中論及南宋事物應有所依據，可惜作者沒指出這一材料的具體出處。

　　王正華在她的〈通衢車馬正喧闐──「清明上河圖」與北宋汴京的生活〉，《歷史月刊》，創刊號（1988.2）一文中提到，明代李日華在他的《紫桃軒又綴》中提到《清明上河圖》在雜貨鋪裡售價一金。據王正華推算，一金在明末可以購買一石大米，約等於4公斤。這個價格似乎是推算方法的不同所致。沈德符的《萬曆野獲編》談到《清明上河圖》在明末聲價陡重。如果陡重的身價只等同於4公斤大米，未免有點荒誕。據林甘泉，《中國經濟通史 秦漢經濟史（上）》（北京：中國社會科學出版社，2007）陳述，宋代1市斤是640克。宋代1石合92.5宋斤。沈括在《夢溪筆談》中提到，「凡石者以九十二斤半爲法，乃漢秤三百四十一斤也」。（文淵閣四庫全書本[子部・雜家類・雜說之屬]，卷3，頁1）。據同書載，漢代的一石等於27市斤。因此一石大米就有59200克，即59.2公斤。從另外一個數據可知《清明上河圖》在明代的身價：《明史・食貨志》載洪武間「戶部定：鈔一錠，折米一石；金一兩，十石；銀一兩，二石」（卷78，頁1896）。假設一金爲一錢金子，那麼雜貨鋪的《清明上河圖》仿本的價格等於近60公斤大米。如果按2008年中國的大米價格爲1.90元一斤，那麼一卷雜貨店的仿本價值228元。

5. 王正華，〈通衢車馬正喧闐──「清明上河圖」與北宋汴京的生活〉。

6. Roderick Whitfield, "Chang Tse-tuan's *Ch'ing-ming shang-ho t'u*," Ph.D dissertation (Princeton University, 1965), p. 79.

7. 鄒身城於1980年代在中國宋史研究會上提出論文〈宋代形象史料《清明上河圖》的社會意義〉時，提出此說。Valerie Hansen, "The Mystery of the Qingming Scroll and Its Subject: The Case Against Kaifeng," *Journal of Song-Yuan Studies*, no. 26(1996).

8. 對這件作品的研究論文量之龐大，是任何其他中國繪畫作品所無法相比的。最早的論文包括鄭振鐸的〈清明上河圖研究〉（《文物精華》，1958年第1期）和徐邦達的〈清明上河圖的初步研究〉（《故宮博物院院刊》，1958年第1期，頁35–49）。這兩位學者都認爲這件作品描繪的是

汴河沿岸的清明節景象，作品的年代爲十二世紀初（政宣年間）。班宗華（Richard Barnhart）提出了不同的年代說，他認爲成畫時間爲十一世紀中期，見楊新等著，《中國繪畫三千年》（耶魯大學出版社、北京外文出版社，1997），頁105。其他學者的著作包括韋陀（Roderick Whitfield）的博士論文"Chang Tse-Tuan's *Ch'ing-Ming Shang-Ho T'u*"（〈張擇端的清明上河圖〉），張安治的專著《清明上河圖》（北京：人民美術出版社，1979）；楊新、楊伯達等多位前輩專家也都曾撰文從不同的角度談論這件作品，其所持觀點也基本相同。這些學者對這件作品的基礎性研究，誘導出一批海外學者的論文。如Valerie Hansen的"The Mystery of the Qingming Scroll and Its Subject: the Case Against Kaifeng,"（〈《清明上河圖》及其主題之謎：不是開封的例證〉，參見注7；Linda Cooke Johnson, "The Place of *Qingming shanghe tu* in the Historical Geography of Song Dynasty Dongjing,"（〈從宋代歷史地圖的角度談《清明上河圖》描繪的地方〉）*Journal of Song-Yuan Studies*, no. 26(1996)。Linda的這篇文章基本上是對楊新〈清明上河圖地理位置小考〉（《美術研究》，1979年第2期）一文的回應。在*Journal of Song-Yuan Studies* 的第27期，有下列三篇文章：Julia K. Murray, "Water under a Bridge: Further Thoughts on the Qingming Scroll,"（橋下之水：對清明上河圖的進一步思考）*Journal of Song-Yuan Studies*, no. 27(1997), pp. 99–107; Joseph R. Allen, "Standing on a Corner in Twelfth Century China: A Semiotic Reading of a Frozen Moment in the *Qingming shanghe tu*," *Journal of Song-Yuan Studies*, no. 27(1997), pp. 109–25（中文譯本：〈站在十二世紀中國城市街頭：解讀《清明上河圖》中的定格畫面〉，收於遼寧省博物館編，《《清明上河圖》研究文獻彙編》〔瀋陽：萬卷出版，2007〕，頁470–475）；Sarah Wang, "Consistencies and Contradictions: From the Gate to the River Bend in the *Qingming shanghe tu*",（一致性和矛盾性：從《清明上河圖》的城門到河道彎處）*Journal of Song-Yuan Studies*, no. 27(1997)。以及伊原弘編，《「清明上河圖」をよむ》（東京：勉誠出版，2003）。另外，中文研究文獻還有：劉益安，〈《清明上河圖》舊說疏證〉，《河南大學學報》，1987年第4期；伊佩霞（Patricia Burkely Ebrey），〈談宮廷收藏對宮廷繪畫的影響：宋徽宗個案研究〉，《中國書畫》，2003年第12期。以上所列舉的只是龐大研論論文的冰山之一角，詳細書目請參見遼寧省博物館編，《《清明上河圖》研究文獻彙編》。

9. [明]李日華著，屠友祥校註，《味水軒日記》（上海：上海遠東出版社，1996），頁29。

10. 王正華在一篇文章中說李日華曾在《紫桃軒又綴》中談到，在雜貨鋪以一金買到一卷《清明上河圖》。王正華結論道（一石約等於4公斤）一金可以在明末買到一石米，實在不算貴。但根據沈德符的《萬曆野獲編》說《清明上河圖》聲價陡重。

11. 孔憲易，〈《清明上河圖》的「清明」質疑〉，《美術》，1981年第2期，頁58。

12. [宋]孟元老等，《東京夢華錄》（外四種）（上海：古典文學出版社，1957），頁50。

13. [南朝]范曄，〈班固傳〉，《後漢書》（北京：中華書局，1965），卷40下，頁1330。

14. 孔憲易，〈《清明上河圖》的「清明」質疑〉，頁58。

15. [宋]孟元老等，《東京夢華錄》，頁50。

16. 遼寧省博物館編，《《清明上河圖》研究文獻彙編》，頁572。

17. Liu Heping, *Painting and Commerce in Northern Song Dynasty China, 960–1126* (Yale University, 1997), pp. 189–190; Valerie Hansen, "The Mystery of the Qingming Scroll and Its Subject: The Case Against Kaifeng," p. 35.

第2章

1. [南朝]范曄，〈班固傳〉，《後漢書》（北京：中華書局，1965），卷40下，頁1330。

2. 王正華，〈過眼繁華：晚明城市圖、城市觀與文化消費的研究〉，收於李孝悌編，《中國的城市生活》（北京：新星出版社，2006），頁39、45提及趙浙本《清明上河圖》之後萬世德的跋云：「繪家相傳清明上河圖大都摹寫都會太平之盛，…」，及萬世德的政治性解讀，但她未推論清明盛世或太平盛世之解從何時開始。張素貞在她的博士論文研究（未完稿，加拿大英屬哥倫比亞大學美術史系，中國美術史博士生）中提出的看法是，《清明上河圖》「普遍」作為清明盛世的圖解應當是晚明之事，張公藥及楊準的話語是尚未普遍的個人詮釋，因為張擇端的《清明上河圖》及其題跋只在私人間流傳。而李東陽的「清明節」說法是在1491年提及的（清明上河俗所尚）。其實李東陽跋文也提到「宋家汴都全盛時」有盛世之義，而盛世之說可能隨李東陽《懷麓堂稿》（在正德年間）的出版，及張丑《清河書畫舫》等傳抄李東陽語，才廣為流傳成為普遍的說法，雖然（元）李祁在張擇端畫後1333年的跋提及「太平之盛」的說法可能隨其《雲陽集》之出版（出版日待查）而流傳，但影響力恐不如李東陽。

3. [晉]陸翽，《鄴中記》（文淵閣四庫全書本[史部・載記類]，台北：台灣商務印書館，1983），頁15。

4. [唐]和凝，〈宮詞百首〉，收於[清]彭定求等，《全唐詩》（北京：中華書局，1999），卷735，頁8476。

5. [宋]蔡絛，《鐵圍山叢談》（文淵閣四庫全書本[子部・小說家類・雜事之屬]），卷2，頁21。

6. [元]白珽，《湛淵靜語》（文淵閣四庫全書本[子部・雜家類・雜說之屬]），卷1，頁9。

7. [唐]韓翃，〈寒食〉，收於[清]彭定求等，《全唐詩》，卷245，頁2749。

8. [宋]黃庭堅，〈清明〉，《山谷集》（文淵閣四庫全書本[集部・別集類]），外集卷7，頁32。

9. [元]脫脫等，《宋史》（北京：中華書局，1977），卷95，河渠志，頁2353。

10. [元]脫脫等，《宋史》，卷95，河渠志，頁2354。

11. [宋]龐元英，《文昌雜錄》（文淵閣四庫全書本[子部・雜家類・雜說之屬]），卷1，頁6。

12. 曹星原，〈破解《清明上河圖》之謎〉，收於上海博物館，《〈國寶——晉唐宋元〉國際研討會論文集》（上海：上海博物館出版社，2004）。

13. [宋]林之奇，《尚書全解》（文淵閣四庫全書本[經部・書類]），卷29，頁6。

14. [宋]李昉等編，《太平御覽》（文淵閣四庫全書本[子部・類書類]），卷843，頁8。

15. 陽曆的一年只有365天，而實際地球繞太陽一周為365.2422天。所以每隔四年，為了修正曆法與太陽之間的差異而在二月多加一天。

16. [宋]孟元老等，《東京夢華錄》（外四種）（上海：古典文學出版社，1957），頁39。

17. 〈虞主回京四首〉（儀仗內導引一曲），收於[元]脫脫等，《宋史》，卷140，樂志，頁3315。

18. [元]脫脫等，《宋史》，卷123，禮志，頁2881。

19. [宋]王闢之，《澠水燕談錄》（文淵閣四庫全書本[子部・小說家類・雜事之屬]），卷2，頁12。

20. [宋]蘇軾，〈寒食詩〉，《宋詩紀事》（文淵閣四庫全書本[集部・詩文評類]），卷2，頁43。

21. [南朝]范曄，〈周舉傳〉，《後漢書》，卷61，頁2024。

22. [宋]洪邁，《容齋三筆》（長春：吉林文史出版社，1994），頁349。

23. [宋]孟元老等,《東京夢華錄》,頁39。從孟元老的這段話分析,南宋初已有「清明節」之說,故孟元老在介紹北宋寒食節的風俗時,也頗有正名之意。

24. [宋]朱彧,《萍州可談》(上海:上海古籍出版社,1989),頁235。

25. [宋]蔡絛,《鐵圍山叢談》(北京:中華書局,1983),頁38。

26. [宋]蔡絛,《鐵圍山叢談》,同上,頁38。

27. [宋]蔡絛,《鐵圍山叢談》,同上,頁38。

28. [宋]蘇軾,《蘇東坡集》(上海:商務印書館,1958),卷3,頁129。

29. [清]毛奇齡,《辨定祭禮通俗譜》(文淵閣四庫全書本[經部・禮類・雜禮書之屬]),卷2,頁20–24。

30. 楊伯達,《榮寶齋畫譜:清明上河圖卷》(北京:榮寶齋出版社,1995),頁1。

31. [清]鄒一桂,《小山畫譜》(文淵閣四庫全書本[子部・藝術類・書畫之屬]),卷上,頁12。

第3章

1. [明]李日華,屠友祥校註,《味水軒日記》(上海:上海遠東出版社,1996),頁29–30。

2. 許多學者都認同《宣和畫譜》並非徽宗的藏畫總目錄,實際只不過「是一個精選的目錄」。伊佩霞(Patricia Burkely Ebrey),〈宮廷收藏對宮廷繪畫的影響:宋徽宗(1100–1125在位)的個案研究〉,《故宮博物院院刊》,2004年第3期,頁105–113。另見伊佩霞,〈文人文化與蔡京和徽宗的關係〉,收入漆俠編,《宋史研究論文集:國際宋史研討會暨中國宋史研究會第九屆年會編刊》(保定:河北大學出版社,2002),頁142–160。

3. [明]李日華,屠友祥校註,《味水軒日記》,頁29–30。

4. [清]王原祁等,《御定佩文齋書畫譜》(文淵閣四庫全書本[子部・藝術類・書畫之屬],台北:台灣商務印書館,1983),卷83,頁54。

5. [金]元好問,《中州集》(文淵閣四庫全書本[集部・總集類]),卷7,頁17。

6. [元]脫脫等,《金史》(北京:中華書局,1975),卷24,地理志,頁573。

7. [元]脫脫等,《宋史》(北京:中華書局,1977),卷90,地理志,頁2249。

8. [宋]宇文懋昭,《欽定重訂大金國志》(文淵閣四庫全書本[史部・別史類]),卷33,頁1。

9. 戴立強,〈《向氏評論圖畫記》與《清明上河圖》的創作年代〉,收於遼寧省博物館編,《《清明上河圖》研究文獻彙編》(瀋陽:萬卷出版,2007),頁535。

10. 謝巍,〈向氏圖畫記(一名向氏評論圖畫記)二大本〉,收於遼寧省博物館編,《《清明上河圖》研究文獻彙編》,頁492。

11. [金]元好問,《中州集》,卷7,頁17。

12. [金]劉祁,《歸潛志》(文淵閣四庫全書本[子部・小說家類・雜事之屬]),卷8,頁8。

13. 同上。

14. [清]英和等輯,《欽定石渠寶笈三編》(上海:上海古籍出版社,1995),頁1464。

15. 陸費逵總勘,《宣和遺事》([四部備要]史部,上海中華書局據士禮居本校刊),後集,頁9下。

16. 同上,頁9下–10上。

17. [宋]汪藻,《靖康要錄》,卷11,頁24。見趙鐵寒編,《宋史資料粹編》(台北:文海出版社,

1970）。

18. [宋]徐夢莘，《三朝北盟會編》（文淵閣四庫全書本[史部・紀事本末類]），卷78，頁4。

19. [清]郭元，《全金詩》（文淵閣四庫全書本[集部・總集類]），卷25，頁6。

20. 通濟渠：隋代大運河的南段，從洛陽直達江都（揚州）。這是大運河的核心工程，從605年開工，至608年完工，前後耗時四年，動用民工310萬。該工程的功能，一是從當時的隋朝京都洛陽引谷水和洛水入黃河，二是使洛水、谷水上接淮河。在此之前，還對滎陽至開封之間舊有的汴渠實施了改造工程。通濟渠全長1,100公里，南與邗溝相接。爲了使通達江都的河道暢通無阻，同時又對古老的邗溝進行了整治與疏浚。這是大運河最重要的河段之一，到唐代又稱汴河，當時有天下一半財富都是由這條汴河運輸之說。（引自emonthly.com/中國大運河/第2期[2004年9月]）。

21. [元]脫脫等，《宋史》，頁426、428。

22. [元]脫脫等，〈欽宗本紀〉，《宋史》，卷23，頁430。

23. 除另註明者，跋文的文獻均轉引自黃應烈、戴立強，〈《清明上河圖》早期題跋者生平事迹考略〉，《藝術家檔案》（http://www.mstz.net/file/post/qingmingshanghetu.html）。

24. [金]趙秉文，〈遺安先生（王碏）言行碣〉，《滏水文集》（文淵閣四庫全書本[集部・別集類]），卷11，頁10。

25. 同上。

26. 同上。

27. 同上。

28. [清]卞永譽，《式古堂書畫彙考》（文淵閣四庫全書本[子部・藝術類・書畫之屬]），卷43，頁5–8。

第4章

1. [宋]鄭樵，《通志》（文淵閣四庫全書本[史部・別史類]，台北：台灣商務印書館，1983），卷72，頁5–9。Craig Clunas也有類似的有關圖畫的討論，但是他的討論集中在明代的文化問題上。他認爲明代的「畫」等同於英語的picture。換言之，他認爲明代的畫與圖的定義有相通之處。*Superfluous Things: Material Culture and Social Status in Early Modern China* (University of Hawai'i Press, 2004), p. 75.

2. 同上。

3. 同上。

4. 同上。

5. 同上，頁10。

6. [宋]鄭樵，《通志》，卷72，頁13。

7. [宋]鄭樵，《通志》，卷72，頁14。

8. [宋]鄭樵，《通志》，卷72，頁15。

9. [宋]鄭樵，《通志》，卷66，頁4。

10. [宋]鄭樵，《通志》，卷66，頁5。

11. [清]閻若璩，《四書釋地》（文淵閣四庫全書本[經部‧四書類]），又續卷下，頁48。

12. [宋]郭若虛，《圖畫見聞誌》，見于安瀾編，《畫史叢書》，第1冊（台北：文史哲出版社，1974），卷1，頁4–5。

13. [元]脫脫等，《宋史》（北京：中華書局，1977），卷63，五行志，頁1388。

14. [元]脫脫等，《宋史》，卷63，五行志，頁1389。

15. [元]脫脫等，〈白時中傳〉，《宋史》，卷371，頁11517。

16. [南朝]范曄，〈何敞傳〉，《後漢書》（北京：中華書局，1965），卷43，頁1480。

17. [南朝]范曄，〈隗囂傳〉，《後漢書》，卷13，頁515。

18. [清]顧炎武，《歷代帝王宅京記》（文淵閣四庫全書本[史部‧地理類‧都會郡縣之屬]），卷4，頁7。

19. [唐]李延壽，〈信都芳傳〉，《北史》（北京：中華書局，1974），卷89，藝術傳上，頁2933。

20. [漢]司馬遷，〈外戚世家〉，《史記》（北京：中華書局，1959），卷49，頁1985。

21. [南朝]范曄，〈宋弘傳〉，《後漢書》，卷26，頁904。

22. [漢]班固，〈金日磾傳〉，《漢書》（北京：中華書局，1987），卷68，頁2960。

23. [宋]李燾，《續資治通鑑長編》（文淵閣四庫全書本[史部‧編年類]，台北：台灣商務印書館，1983），卷120，頁8。

24. [南朝]范曄，〈顯宗孝明帝紀〉，《後漢書》，卷2，頁109–110。

25. [南朝]范曄，〈光武十王傳‧楚王英傳〉，《後漢書》，卷42，頁1428。

26. 余輝，〈南宋宮廷繪畫中的「諜畫」之謎〉，《故宮博物院院刊》，2004年第3期。

27. [後晉]劉昫等，〈德宗本紀〉，《舊唐書》（北京：中華書局，1975），卷13，頁385。

28. [宋]李燾，《續資治通鑑長編》，卷435，頁26。

29. [元]脫脫等，〈畢仲衍傳〉，《宋史》，卷281，頁9523。

30. [宋]薛居正等，〈唐書‧明宗紀〉，《舊五代史》（北京：中華書局，1976），卷43，頁592。

31. [元]脫脫等，《宋史》，卷94，河渠志，頁2339。

32. [清]張照、梁詩正等奉敕撰，《石渠寶笈》（文淵閣四庫全書本[子部‧藝術類‧書畫之屬]，台北：台灣商務印書館，1983），卷35，頁24。

33. [元]脫脫等，《宋史》，卷95，河渠志，頁2368。

34. [元]脫脫等，《宋史》，卷102，禮志，吉禮，頁2490。

35. [宋]陳均，《九朝編年備要》（文淵閣四庫全書本[史部‧編年類]），卷28，頁54–56。

36. [宋]郭若虛，《圖畫見聞誌》，卷1，頁14。

37. [元]脫脫等，《宋史》，卷157，選舉志，頁3688。

38. [元]脫脫等，〈陳師錫傳〉，《宋史》，卷346，頁10973。陳師錫於神宗年間進學。據宋史載：「軾得罪，捕詣臺獄，親朋多畏避不相見，師錫獨出餞之，又安輯其家」（頁10972），後為徽宗所用。

39. [宋]李燾，《續資治通鑑長編》，卷19，頁3。

40. [宋]郭若虛，《圖畫見聞誌》，卷1，頁2。

41. [宋]李燾，《續資治通鑑長編》，卷59，頁29。

42. [宋]梅堯臣，《宛陵先生文集》（文淵閣四庫全書本[集部‧別集類]），卷18，頁3。

43. 同上。

44. [宋]郭若虛，《圖畫見聞誌》，卷1，頁4。

45. [唐]裴孝源，《貞觀公私畫史》（文淵閣四庫全書本[子部‧藝術類‧書畫之屬]），頁8。

46. 同上。

47. [清]王原祁等，《御定佩文齋書畫譜》（文淵閣四庫全書本[子部‧藝術類‧書畫之屬]，台北：台灣商務印書館，1983），卷45，頁22。

48. [漢]王延壽，〈文考賦畫〉，見俞劍華編，《中國畫論類編》（北京：中國古典藝術出版社，1956），頁10。

49. [明]宋濂，《元史》（北京：中華書局，1976），卷67，禮樂志，頁1663。

50. 楊承彬在《清明上河圖》國際討論會上的論文，討論了後代諸本《清明上河圖》是根據細緻觀看了《寶笈三編》本之後，憑記憶和對作品內容的表層理解所作。因此，所有的仿本有共同之處，但卻不同於《寶笈三編》本。

第5章

1. [宋]李燾，《續資治通鑑長編》（文淵閣四庫全書本[史部‧編年類]，台北：台灣商務印書館，1983），卷356，頁7。

2. [宋]袁燮，《毛詩講義》（文淵閣四庫全書本[經部‧詩類]），卷11，頁37。

3. [宋]李樗、黃櫄，《毛詩李黃集解》（文淵閣四庫全書本[經部‧詩類]），卷15，頁9。

4. [宋]袁燮，《毛詩講義》，卷11，頁37。

5. [漢]鄭玄注，[唐]賈公彥疏，《周禮注疏》（文淵閣四庫全書本[經部‧禮類‧周禮之屬]），卷7，頁23。

6. [明]李濂，《汴京遺蹟志》（文淵閣四庫全書本[史部‧地理類‧古蹟之屬]），卷20，頁15。

7. [宋]范處義，《詩補傳》（文淵閣四庫全書本[經部‧詩類]），卷9，頁2。

8. [宋]李樗、黃櫄，《毛詩李黃集解》，卷15，頁9。

9. [明]季本，《詩說解頤》（文淵閣四庫全書本[經部‧詩類]），正釋卷12，頁8。

10. 周寶珠，《宋代東京研究》（開封：河南大學出版社，1992），〈序言〉，頁3。另見李春棠，《坊牆倒塌以後：宋代城市生活長卷》（長沙：湖南人民出版社，2006）。

11. 陸費逵總勘，《宣和遺事》（[四部備要]史部，上海中華書局據士禮居本校刊），後集，頁2下。

12. 薛平拴，〈五代宋元時期古都長安商業的興衰演變〉，《中國歷史地理論叢》，2004年第1期；熊本崇，〈北宋神宗期の國家財政と市易法〉，《文化》，45（3‧4）（1982）。

13. [宋]周邦彥，〈汴都賦〉，《古今事文類聚》（文淵閣四庫全書本[子部‧類書類]），續集卷2，頁38。

14. [後晉]劉昫等，《舊唐書》（北京：中華書局，1975），卷49，食貨志下‧酒，頁2130：「建中三年，初榷酒，天下悉令官釀。斛收直三千，米雖賤，不得減二千。委州縣綜領，醨薄私釀，罪有差。以京師王者都，特免其榷。」

15. [南朝]范曄，《後漢書》（北京：中華書局，1965），卷104，五行志，頁3295。

16. [元]脫脫等，《宋史》（北京：中華書局，1977），卷134，樂志，頁3138。

17. [漢]班固，《漢書》（北京：中華書局，1987），卷24，食貨志，頁1182。

18. [漢]班固，《漢書》，卷24，食貨志，頁1182。

19. [宋]孟元老等，《東京夢華錄》（外四種）（上海：古典文學出版社，1957），頁16。

20. [元]脫脫等，《宋史》，卷165，職官志，頁3908。

21. [元]脫脫等，《宋史》，卷165，職官志，頁3908。

22. [元]趙采，《周易程朱傳義折衷》（文淵閣四庫全書本[經部・易類]），卷19，頁20。

23. [元]脫脫等，《宋史》，卷113，禮志，頁2699云：「自秦始，秦法，三人以上會飲則罰金，故因事賜酺，吏民會飲，過則禁之。」

24. [元]脫脫等，《宋史》，卷185，食貨志，頁4516。

25. [元]脫脫等，《宋史》，卷113，禮志，頁2701。

26. [元]脫脫等，《宋史》，卷185，食貨志，頁4517。

27. 同上。

28. 同上，頁4518。

29. 同上。

30. 同上，頁4513。

31. 同上，頁4515。

32. 同上，頁4516。

33. 同上，頁4518。

34. [宋]陳師道，《山後談叢》（文淵閣四庫全書本[子部・小說家類・雜事之屬]），卷4，頁60。

35. [宋]歐陽修，〈食糟民〉，見[清]吳之振編，《宋詩鈔》（文淵閣四庫全書本[集部・總集類]），卷11，頁31。

36. [漢]司馬遷，《史記》（北京：中華書局，1959），卷120，頁3113。

37. [元]脫脫等，〈太宗本紀〉，《宋史》，卷5，頁95。

38. [元]脫脫等，《宋史》，食貨志卷下七/酒，頁4513。

39. [元]脫脫等，〈仁宗本紀〉，《宋史》，卷9，頁227。

40. [宋]周邦彥，〈汴都賦〉，見[宋]呂祖謙編，《宋文鑒》（文淵閣四庫全書本[集部・總集類]），卷7，頁8。。

41. [明]黃佐，《泰泉鄉禮》（文淵閣四庫全書本[經部・禮類・雜禮書之屬]），卷3，頁19。

42. [宋]孟元老等，《東京夢華錄》，頁15。

43. 同上。

44. [宋]黃幹，《勉齋集》（文淵閣四庫全書本[集部・別集類]），卷29，頁3。

45. [宋]孟元老等，《東京夢華錄》，卷3，頁21。

46. 同上，卷2，頁15。

47. [元]脫脫等，《宋史》，卷185，食貨志，頁4516。

48. 同上，頁4514。

49. [宋]朱翼中，《北山酒經》（文淵閣四庫全書本[子部・譜錄類・飲饌之屬]），卷中，頁11。

50. 蕭瓊瑞，〈《清明上河圖》畫名意義的再認識〉，見遼寧省博物館編，《《清明上河圖》研究文獻彙編》（瀋陽：萬卷出版，2007），頁569–582。

51. [元]佚名,《無錫縣志》(文淵閣四庫全書本[史部・地理類・都會郡縣之屬]),卷4上,頁49。

52. [清]覺羅石麟等,《山西通志》(文淵閣四庫全書本[史部・地理類・都會郡縣之屬]),卷224,頁58。

53. 朱卞,《油洧舊聞》,卷7,頁11a。又見張能臣,《酒名記》,收於陶宗儀,《說郛三種》(上海,1988年再版),頁4336–4337。

54. [漢]班固,《漢書》,卷24,食貨志,頁1182。

55. [唐]姚思廉,〈孔奐傳〉,《陳書》(北京:中華書局,1972),卷21,頁285。

56. [元]脫脫等,《宋史》,卷136,樂志,頁3204。

57. 《寶慶四明志・四明續志》(文淵閣四庫全書本[史部・地理類・都會郡縣之屬]),卷1,頁24上。

58. [宋]張鎡,《南湖集》(文淵閣四庫全書本[集部・別集類]),卷6,頁4。

59. [宋]唐庚,《眉山詩集》(文淵閣四庫全書本[集部・別集類]),卷5,頁1。

60. [明]陶宗儀,《說郛》(文淵閣四庫全書本[子部・雜家類・雜纂之屬]),卷94,頁30。

61. [明]羅貫中,《三國演義》(北京:人民文學出版社,1998),第54回回目。

62. [宋]朱震,《漢上易傳》(文淵閣四庫全書本[經部・易類]),卷8,頁18。甘露寺重建於北宋元豐年間(1078)。

63. 朱卞和張能臣均提到向太后所主持釀造的酒是天醇,為東京一美。見《油洧舊聞》,卷7,頁11a,亦見張能臣,《酒名記》,轉引自陶宗儀,《說郛三種》(上海,1988年再版),頁4336–4337。

64. [宋]楊萬里,《誠齋集》(文淵閣四庫全書本[集部・別集類]),卷17,頁17。

65. 同上。

66. [宋]王禹偁,〈清明〉,見[清]厲鶚編,《宋詩紀事》(文淵閣四庫全書本[集部・詩文評類]),卷10,頁19。

67. Maurice Merleau-Ponty(梅洛龐蒂), *La Structure du Comportement*(行為的結構)(Paris: Presses Universitaires de France, 1942), p. 3.

第6章

1. [宋]張方平,〈論汴河利害事〉,《樂全集》(鄭州:中州古籍出版社,2000),卷27。

2. [清]康有為,《康有為政論集》(北京:中華書局,1981),上冊,頁354。

3. 吳琦,〈漕運與中國封建社會的長期延續〉,《中國農史》,第19卷第4期(2000),頁13。

4. [宋]張方平,〈論汴河利害事〉,《樂全集》,卷27。

5. [漢]司馬遷,《史記》(北京:中華書局,1959),卷29,河渠書,頁1407。

6. [宋]文瑩,《玉壺清話》(北京:中華書局,1984),頁65。

7. [明]李濂,《汴京遺跡志》(文淵閣四庫全書本[史部・地理類・古蹟之屬],台北:台灣商務印書館,1983),卷18,頁1。

8. [宋]蘇軾,〈乞罷宿州修城狀〉,《東坡全集》(文淵閣四庫全書本[集部・別集類]),卷62,頁23。

9. [宋]李燾，《續資治通鑑長編》（文淵閣四庫全書本[史部‧編年類]），卷187，頁18。

10. 四庫全書本作「木」。[宋]陳舜俞，《都官集》（文淵閣四庫全書本[集部‧別集類]），卷12，頁1。

11. 同上。陳舜俞爲仁宗慶曆六年（1046）進士，授簽書壽州判官公事（陳舜俞，《都官集》附陳杞跋、《至元嘉禾志》，卷13）。嘉祐四年（1059），由明州觀察推官舉才識兼茂明於體用科，授著作佐郎、簽書忠正軍節度判官公事（李燾，《續資治通鑑長編》，卷190）。神宗熙寧三年（1070）於知山陰縣任上以不奉行青苗法，降監南康軍酒稅（同上書，卷212）。熙寧八年卒。著有《都官集》三十卷，已佚。清四庫館臣從《永樂大典》及其他書中輯爲十四卷（其中詩三卷），近人李之鼎刻入《宋人集》甲編。《宋史》，卷331有傳。陳舜俞詩，據李刻《宋人集‧都官集》爲底本，參校影印文淵閣《四庫全書》本（簡稱四庫本），並酌校他書。另從《會稽掇英總集》、《輿地紀勝》、《永樂大典》等輯得集外詩若干，編爲第四卷。

12. 據筆者的研究，《閘口盤車圖》應是北宋而非五代畫蹟。運河自其出現始，在古代中國扮演了重要的政治和經濟的角色。隋煬帝通常被認爲是運河的始作俑者，但是《史記》已經記載了以運河接四州的史實（見[漢]司馬遷，《史記》，卷29，河渠書，頁1407）。

13. [元]脫脫等，《宋史》（北京：中華書局，1977），卷179，食貨志，頁4354。

14. [宋]周去非，《嶺外代答》（文淵閣四庫全書本[史部‧地理類‧雜記之屬]），卷4，頁13。

15. [宋]李攸，《宋朝事實》（文淵閣四庫全書本[史部‧政書類‧通制之屬]），卷15，頁14。

16. [清]趙承恩輯，《宋名臣奏議》（文淵閣四庫全書本[史部‧詔令奏議類‧奏議之屬]），卷148，頁28。

17. [宋]黃震，《黃氏日抄》（文淵閣四庫全書本[子部‧儒家類]），卷78，頁4。

18. [宋]蔡襄，《端明集》（文淵閣四庫全書本[集部‧別集類]），卷22，頁7。

19. [宋]李覯，《旴江集》（文淵閣四庫全書本[集部‧別集類]），卷16，頁14。

20. 劉几。「便面」曾被許多學者誤讀爲扇子，因此引出對這件作品解釋成初秋。見蕭瓊瑞，〈《清明上河圖》畫名意義的再認識〉，見遼寧省博物館編，《《清明上河圖》研究文獻彙編》（瀋陽：萬卷出版，2007），頁569–582。

21. 曾棗莊等編，《全宋文》（成都：巴蜀書社，1988），頁44393。

22. 讀者可能會想到，北宋時金明池對百姓開放的情況類似魚龍混雜式的普天同慶，但是不同之處在於，《清明上河圖》中根本沒描繪節日的景色和慶典。

23. 《水滸傳》第一百十回：「燕青秋林渡射雁，宋江東京城獻俘。」見施耐庵、羅貫中，《水滸傳》（北京：人民文學出版社，1997）。

24. [元]脫脫等，《宋史》，卷93，河渠志，頁2316。

25. 同上，頁2317。

26. 如我在〈破解《清明上河圖》之謎〉一文中將「上河」二字譯爲Up to the Capital（「逆流上東京」）。"Unraveling the Mystery of the Handscroll 'Qingming Shanghe Tu'," *Journal of Song-Yuan Studies*, 33 (Fall 2003), pp. 155–179.

27. [後晉]劉昫等，《舊唐書》（北京：中華書局，1975），卷29，食貨志，頁2114。

28. [宋]歐陽修等，《新唐書》（北京：中華書局，1975），卷53，食貨志，頁1362。

29. [宋]王闢之，《澠水燕談錄》（文淵閣四庫全書本[子部‧小說家類‧雜事之屬]），卷9，頁6。

30. 同上，頁7。

31. [元]脫脫等，《宋史》，卷179，食貨志，頁4349。

32. 同上。

33. [元]脫脫等，《宋史》，卷175，食貨志，頁4253。

34. 僅以神宗朝為例，就有大量這方面的記載。見[宋]李燾，《續資治通鑑長編》，卷233，頁5655、5664。

35. [元]脫脫等，《宋史》，卷94，河渠志，頁2327。

36. 同上。

37. [宋]李燾，《續資治通鑑長編》，卷297，頁11。

38. 同上。

39. [元]脫脫等，《宋史》，卷94，河渠志，頁2328。

40. 同上。

41. 同上。

42. 同上，頁2329。

43. [宋]李燾，《續資治通鑑長編》，卷74。

44. 同注35，頁2329。

45. [宋]李燾，《續資治通鑑長編》，卷320，頁12。

46. 「三月庚寅，以用臣都大提舉導洛通汴」，見[元]脫脫等，《宋史》，卷94，河渠志，頁2328。

47. [宋]章惇，〈清汴記〉，見曾棗莊等編，《全宋文》，頁1797。六月十五日可考。

48. [宋]李燾，《續資治通鑑長編》，卷327，頁30。

49. [宋]孟元老等，《東京夢華錄》（外四種）（上海：古典文學出版社，1957），卷1，頁8。

50. [元]脫脫等，《宋史》，卷175，食貨志，頁4253。

51. [元]脫脫等，《宋史》，卷94，河渠志，頁2330。

52. 同上，頁2334。

第7章

1. 《宣和畫譜》（文淵閣四庫全書本[子部・藝術類・書畫之屬]），卷11，山水二。

2. 「今體人物畫」一詞只出現在宋人劉道醇所著的《宋朝名畫評》一書中，「葉進成⋯⋯善畫今體人物」。見《宋朝名畫評》（文淵閣四庫全書本[子部・藝術類・書畫之屬]，台北：台灣商務印書館，1983），卷1，頁22。

3. 同上。

4. 郭若虛，《圖畫見聞誌》，見于安瀾，《畫論叢刊》，第1卷（北京：人民美術出版社，1964）。

5. [宋]米芾，《畫史》（文淵閣四庫全書本[子部・藝術類・書畫之屬]），頁42。

6. [宋]韓拙，《山水純全集》（文淵閣四庫全書本[子部・藝術類・書畫之屬]），頁3。

7. Alfreda Murck and Wen C. Fong, *Words and Images: Chinese Poetry, Calligraphy, and Painting* (Princeton: Princeton University Press, 1996), p. 142.

8. [唐]白居易，《白氏長慶集》（文淵閣四庫全書本[集部・別集類]），卷43，頁7。又見潘天壽轉

引，《中國繪畫史》（上海：上海人民美術出版社，1983），頁86。

9. [宋]劉道醇，《宋朝名畫評》，卷1，頁21。

10. [宋]郭若虛，《圖畫見聞誌》，卷2，頁44。

11. 同上，頁81。

12. 同上。

13. [宋]劉道醇，《宋朝名畫評》，卷1，頁16。

14. [元]夏文彥，《圖繪寶鑑》（文淵閣四庫全書本[子部・藝術類・書畫之屬]），卷3，頁24。

15. [宋]劉道醇，《宋朝名畫評》，卷1，頁22。

16. 同上。

17. 孟元老的《東京夢華錄》曾談到相國寺門前的畫鋪和其他做繪畫生意的人們。

18. [清]王毓賢，《繪事備考》（文淵閣四庫全書本[子部・藝術類・書畫之屬]），卷5，頁48。

19. Liu Heping, "The Water Mill and Northern Song Imperial Patronage of Art, Commerce, and Science in China," *Art Bulletin*, vol. 84, no. 4 (2002).

20. [宋]韓拙，《山水純全集》，頁11。

21. 同上。

22. 本書不討論徽宗時期的文化問題，僅在與《清明上河圖》有關的問題上略略涉及。對徽宗的研究參見Patricia Ebrey and Maggie Bickford, *Emperor Huizong and Late Northern Song* (Cambridge: Harvard University Press, 2006)。

23. 郭若虛，《圖畫見聞誌》，卷4，紀藝下・山水門。

24. Alfreda Murck, *Poetry and Painting in Song China: The Subtle Art of Dissent* (Cambridge: Harvard University Asia Center, 2000).

25. 原文作「庚申年」應為筆誤。富弼的生卒年為1004–1083年，在1080年，即元豐三年，「以富弼為司徒」。（見《宋史》，頁303）但是在1070年，神宗繼位的第二年，也是庚戌年，「富弼罷判河陽」。（見《宋史》，頁267）。

26. [宋]郭熙，《林泉高致集》（文淵閣四庫全書本[子部・藝術類・書畫之屬]），頁27–31。

27. 同上。

28. [宋]蘇軾，〈郭熙畫秋山平遠〉，《東坡全集》（文淵閣四庫全書本[集部・別集類]），卷16，頁22。

29. [宋]韓拙，《山水純全集》，頁8。

30. 關於郭熙的生卒年說法很多。如果徽宗登基時郭熙在世也應該垂垂老矣，他的藝術生命之華在徽宗朝終未得到再次怒放的機會。關於郭熙生卒年的討論，見李成富，〈郭熙生卒年新探〉，《美苑》，2010年第2期，頁20–23。

31. 一些美術史研究的文章和專著也談到郭熙失寵的其他原因，如陳傳席，〈論北宋中、後期山水畫保守和復古的總趨勢〉，《新美術》，1986年第2期，頁35–40；張白露，〈北宋末文人畫背景下郭熙藝術地位再探〉，《藝術百家》，2007年第5期（總第98期），頁62–66。

32. [明]張丑，《清河書畫舫》（文淵閣四庫全書本[子部・藝術類・書畫之屬]），卷6，頁1。

33. 陳葆真，〈宋徽宗繪畫的美學特質——兼論其淵源和影響〉，《國立臺灣大學文史哲學報》，第40期（1993），頁293–344。[日]鈴木敬，〈以畫學為中心的徽宗畫院的改革和院體山水畫樣式的成立〉，《東洋文化研究所紀要》，第38冊。[日]嶋田英，〈徽宗朝の畫學について〉，《中國繪畫

史論集：鈴木敬先生還曆記念》（東京：吉川弘文館，1982）。

34. 蔡罕，〈皇權控制下的北宋院畫——談北宋「翰林圖畫院」繪畫的創作特性〉，《浙江大學學報》，2000年第3期，頁41–44。

35. [宋]鄧椿，《畫繼》（文淵閣四庫全書本[子部·藝術類·書畫之屬]），卷1，頁4。

36. 薄松年，〈宋徽宗時期的宮廷美術活動〉，《美術研究》（北京：人民美術出版社），1981年2期，頁76。

37. [宋]蘇轍，〈次韻子瞻郭熙平遠二絕〉，《欒城集》（文淵閣四庫全書本[集部·別集類]，台北：台灣商務印書館，1983）。

38. [宋]鄧椿，《畫繼》，卷10，頁2。

39. 《宣和畫譜》，卷10，頁1。

40. 《宣和畫譜》，卷11，頁2。

41. [宋]郭熙，《林泉高致集》，頁27–31。

第8章

1. 關於東水門是否為上善門的討論很多，如前引Valerie Hansen 的文章，及Linda Cooke Johnson, "The Place of *Qingming shanghe tu* in the Historical Geography of Song Dynasty Dongjing," *Journal of Song-Yuan Studies*, no. 26 (1996)。以及一系列討論《清明上河圖》地理位置的文章，見遼寧省博物館編，《《清明上河圖》研究文獻彙編》（瀋陽：萬卷出版，2007），頁651–673。

2. Max Loehr, *The Great Painters of China* (New York: HarperCollins, 1980), p. 165.

3. 沈履偉，〈曾布與熙寧變法〉，《史學研究》，2004年第8期，頁27。

4. 陳安麗，〈評蘇轍對熙豐變法的態度〉，《江西社會科學》，2003年第5期，頁132。

5. [元]脫脫等，〈鄭俠傳〉，《宋史》（北京：中華書局，1977），卷321，頁10435–10436。

6. 鄧廣銘，《北宋政治改革家王安石》（北京：三聯書店，2007），頁172–179。

7. 但是據周筱贇和陳志廣的研究表明，「市易法的實質是建立壟斷性官營機構，與民爭利，不僅打擊了大商人，也同時打擊了中小商人」。見周筱贇、陳志廣，〈解析王安石變法中的市易法〉，《江漢論壇》，2004年第3期，頁63。

8. [宋]鄭俠，《西塘集》（文淵閣四庫全書本[集部·別集類]，台北：台灣商務印書館，1983），卷1，頁1。

9. 同上。

10. [宋]李燾，《續資治通鑑長編》（文淵閣四庫全書本[史部·編年類]），卷256，頁5。

11. 同上。

12. [元]脫脫等，〈鄭俠傳〉，《宋史》，卷321，頁10435。

13. [宋]鄭俠，《西塘集》，卷1，頁1。

14. [元]脫脫等，〈鄭俠傳〉，《宋史》，卷321，頁10435。

15. 同上，頁10436。

16. [元]脫脫等，〈仁宗本紀〉，《宋史》，卷12，頁240。

17. [元]脫脫等，《宋史》，卷61，五行志，頁1327。

18. 余冠英等主編，《唐宋八大家全集》（北京：國際文化出版公司，1988），頁2833。

19. [元]脫脫等，〈神宗本紀〉，《宋史》，卷15，頁286。

20. [宋]鄭俠，《西塘集》，卷1，頁80。

21. [元]脫脫等，〈神宗本紀〉，《宋史》，卷15，頁286。

22. [元]脫脫等，〈舒亶傳〉，《宋史》，卷329，頁10603。

23. [元]脫脫等，〈神宗本紀〉，《宋史》，卷15，頁279。

24. 同上。

25. [清]張廷玉等，〈李懋檜傳〉，《明史》（北京：中華書局，1974），卷234，頁6095。

26. [元]脫脫等，〈神宗本紀〉，《宋史》，卷15，頁280。

27. [元]脫脫等，〈蘇軾傳〉，《宋史》，卷338，頁10804。

28. [元]脫脫等，〈神宗本紀〉，《宋史》，卷15，頁285。

29. 同上，頁286。

30. [宋]李燾，《續資治通鑑長編》，卷255，頁17。

31. 同上，卷256，頁4。

32. 同上。

33. 同上。

34. 同上。

35. [元]脫脫等，〈神宗本紀〉，《宋史》，卷15，頁293。

36. 同上，頁292–294。

37. [宋]王安石，〈上仁宗皇帝言事書〉，收於曾棗莊等編，《全宋文》（成都：巴蜀書社，1988），
卷1380，頁315。

38. 同上，卷252，頁10。

39. [宋]李燾，《續資治通鑑長編》，卷251，頁27。

40. 同上，卷252，頁1。

41. 同注13。[宋]鄭俠，《西塘集》，卷1，頁3。

42. 蘇轍，《欒城集》（嘉靖二十年[1541]版），卷35，頁18上。

43. [宋]鄭俠，《西塘集》，卷1，頁3。。

44. 同上，卷251，頁11–12。

45. 同上，頁27。

46. [元]脫脫等，〈王安石傳〉，《宋史》，卷327，頁10550。有關王安石變法的著作浩若煙海，北宋
歐陽修對王安石的批評應該算是同代人對他的研究，從南宋開始就有朱熹等人以歷史的眼光來
看待他。漆俠，《王安石變法》（上海：上海人民出版社，1959）。最近的出版物中具代表性的
是李華瑞的《王安石變法研究史》（北京：人民出版社，2004）。書尾所附的有關王安石研究
的書目很有價值，而且包容面很廣，故不在此復贅。唯一可惜的是沒能將西文研究書目列出，
故略補一二。H. R. Williamson, *Wang An-shih: a Chinese Statesman and Educationalist of the Sung
Dynasty* (London: Probsthain, 1935–37, 1972再版), 2 vols. James T. C. Liu, *Reform in Sung China,
Wang An-shih and his New Policies* (Cambridge, Mass.: Harvard University Press, 1959)。近年的研
究還包括包弼德的《斯文：唐宋思想的轉型》（Peter K Bol, *"This Culture of Ours": Intellectual*

Transition in T'ang and Sung China (Stanford: Stanford University Press, 1992), pp. 212–253。市易法是王安石變法的主要內容之一，市易法始於熙寧五年（1072），三月頒行，並在開封及大小城市共設二十一處「市易務」（市易司）。先由政府出資，在平價時收購商販滯銷的貨物，等到市場缺貨的時候再賣出去。同時允許商販抵押財產和貨物換取貸款，年息二分。所謂「通有無、權貴賤，以平物價所以抑兼併」即爲此意。見[元]脫脫等，《宋史》，卷186，食貨下八，市易，頁4553。

47. 漆俠，《王安石變法》，頁195。

48. 轉引自鄧廣銘，《北宋政治改革家王安石》（石家莊：河北教育出版社，2000），頁211。

49. 轉引自漆俠，《王安石變法》，頁179。

50. [元]脫脫等，〈馮京傳〉，《宋史》，卷317，頁10339。

51. 同注49，頁180。

52. 漆俠，《王安石變法》，頁195。

53. 崔英超、張其凡，〈論宋神宗在熙豐變法中主導權的逐步強化〉，《江西社會科學》，2003年第5期。

54. 宋史記載，王安石的弟弟王安國也受到鄭俠一案的連累，可見此案牽連的面之廣，影響之深。見[元]脫脫等，〈王安石傳〉，《宋史》，頁10548。

55. 見[元]脫脫等，〈神宗本紀〉，《宋史》，卷16，頁314。

56. Alfreda Murck, *Poetry and Painting in Song China: The Subtle Art of Dissent* (Cambridge: Harvard University Asia Center, 2000).

57. Scarlett Jang, "Realm of Immortals: Paintings Decorating the Jade Hall of the Northern Song," *Ars Orientalis*, no. 22 (1992), pp. 81–96.

58. [宋]李燾，《續資治通鑑長編》，卷252，頁10。

59. 沈從文，《中國古代服飾研究》，圖166。

60. 「南曰上善，北曰通津。」見[元]脫脫等，《宋史》，卷85，地理志，頁2102。

61. [宋]沈括，《夢溪筆談》（文淵閣四庫全書本[子部・雜家類・雜說之屬]），卷25，頁6。

62. 同上。

63. [元]脫脫等，《宋史》，頁2339。

64. [元]脫脫等，〈神宗本紀〉，《宋史》，卷15，頁286。見申自強，〈睟說上善門——《清明上河圖》答問〉，《開封教育學院學報》，第3期（2001.9），頁11–14。李合群，〈北宋東京汴河東水門攷〉，《華夏考古》（2005.3），頁98–99。

65. [清]傅澤洪編，《行水金鑑》（文淵閣四庫全書本[史部・地理類・河渠之屬]），卷96，頁17；又見[明]，李濂，《汴京遺跡志》（文淵閣四庫全書本[史部・地理類・古蹟之屬]），卷6，頁12；[宋]沈括，《夢溪筆談》，卷25，頁6。

66. [宋]李燾，《續資治通鑑長編》，卷254，頁6。

67. 孟子，《孟子》，〈梁惠王・上〉，第四段。

68. [元]脫脫等，〈鄭俠傳〉，《宋史》，頁10435–6。

第9章

1. [宋]李燾，《續資治通鑑長編》（文淵閣四庫全書本[史部・編年類]），卷251。

2. [宋]司馬光，《司馬光奏議》（太原：山西人民出版社，1986）。

3. 其餘數人在《清明上河圖》卷後的跋，價值有限，並已在前文中仔細分析過，沒有必要在此復贅。但是從他們的跋文中描述的作品內容與今天留存下來的內容完全吻合，雄辯地證明了《清明上河圖》的畫面在他們題跋的時候與我們現在能夠見到的沒有差別。

4. 余輝，〈從張著跋文考《清明上河圖》的幾個問題〉，收入香港藝術館，《國之重寶——故宮博物院藏晉唐宋元書畫展》（香港：康樂及文化事務署，2007），頁36–41。

5. [元]脫脫等，〈向敏中傳〉，《宋史》（北京：中華書局，1977）。

6. 任立輕、范喜如，〈河南河內向氏家族的盛衰〉，《焦作師範高等專科學校學報》，25卷1期（2009），頁8。本文認為向皇后是向敏中的曾孫女，我不敢苟同。由於《宋史》說向經是向傳範的「從姪」，可知向經的父親是向傳範的堂兄弟。

7. [元]脫脫等，《宋史》，頁13579。

8. [元]脫脫等，《宋史》，頁13580。

9. 同上。

10. [元]脫脫等，《宋史》，頁13580。

11. 任立輕、范喜如，〈河南河內向氏家族的盛衰〉，頁10。

12. 同上。

13. [元]脫脫等，《宋史》，頁13580。

14. [元]脫脫等，《宋史》，頁13579。

15. 周寶珠，〈從《清明上河圖》看宋廷的腐敗統治〉，《史學月刊》，2005年第4期，頁123。

16. [宋]司馬光，《涑水記聞》，卷16，頁13。

17. [元]脫脫等，〈鄭俠傳〉，《宋史》，卷321，頁10435。

18. [宋]李燾，《續資治通鑑長編》，卷252，頁10。

19. [元]脫脫等，《宋史》，頁279。

20. [宋]李燾，《續資治通鑑長編》，卷252，頁24–25。

21. [元]脫脫等，《宋史》，頁10548。

22. 同上。

23. 同上。

24. 同上。

25. [元]脫脫等，《宋史》，頁10547。

26. 同上。

27. [元]脫脫等，《宋史》，頁8606。

28. 劉廣豐，〈宋代后妃與帝位傳承〉，《武漢大學學報》（人文科學版），第62卷，2009年第4期，頁429。

29. 同上，頁430。

30. 田久川、田麗，〈不徇私情垂範百世——宋仁宗慈聖光獻曹皇后〉，《東北之窗》，2007年第22

期，頁68。

31. 楊果，〈宋代后妃參政述評〉，《江漢論壇》，1994第4期，頁69。

32. [宋]李燾，《續資治通鑑長編》，卷251。

33. 同上。

34. [元]脫脫等，《宋史》，頁13579。

35. [元]脫脫等，《宋史》，頁13581。

36. 同上。

37. [元]脫脫等，《宋史》，頁13579–80。

38. [元]脫脫等，《宋史》，頁13573。

39. 同上。

40. [清]英和等輯，《欽定石渠寶笈三編》（上海：上海古籍出版社，1995）。

41. [元]脫脫等，《宋史》，頁10546。

42. [清]英和等輯，《欽定石渠寶笈三編》。

43. 陳傳席，〈《清明上河圖》的創作與流傳〉，《美術史研究》，2009年第2期，頁1。

44. [元]脫脫等，《宋史》，頁13581。

45. 也有記載說：「吳興向氏，欽聖后族也…有三子，常訪客於名，長曰渙，次曰漢，曰水。」（陶宗儀，《說郛》，卷21）產生這種說法的原因是南渡後，向家落足吳興。

46. 《宋史》記載向皇后是「河內人，故宰相敏中曾孫也。治平三年，歸於穎邸，封安國夫人。神宗即位，立爲皇后。」（[元]脫脫等，《宋史》，頁8630）。向敏中逝於元禧四年（1020）（[元]脫脫等，《宋史》，頁168），而神宗生於1048年，十九歲登基。

47. [元]脫脫等，《宋史》，頁13581。

48. 同上。

49. 同上。

後記

1. 梅洛龐蒂（Merleau-ponty）的英文譯本原文爲：「Nature is the exterior of the concept.」見 *La Structure du Comportement*（行爲的結構），前引，p. 210。

2. 有關這一誤解成爲理解的悖論，理論從很大的意義上來說，應該歸於近半個世紀學術界受到傅柯的思想影響的結果。見米歇爾·傅柯，《知識考古學》（北京：三聯出版社，2008），或 *L'Archéologie du savoir* (Paris: Editions Gallimard, 1969)。

書目選編

古籍文獻

《宣和畫譜》，收於《文淵閣四庫全書》，子部，藝術類，書畫之屬。

《（景印元大德本）宣和畫譜》，台北：國立故宮博物院，1971。

《宣和書譜》，收於盧輔聖主編，《中國書畫全書》，第2冊，上海：上海書畫出版社，1993。

《（景印）文淵閣四庫全書》，台北：台灣商務印書館，1983–。

《無錫縣志》，收於《文淵閣四庫全書》，史部，地理類，都會郡縣之屬。

丁傳靖輯，《宋人軼事彙編》，北京：中華書局，1981。

元好問[金]，《中州集》，收於《文淵閣四庫全書》，集部，總集類。

卞永譽[清]，《式古堂書畫彙考》，收於《文淵閣四庫全書》，子部，藝術類，書畫之屬。

文瑩[宋]，《玉壺清話》，北京：中華書局，1984。

毛奇齡[清]，《辨定祭禮通俗譜》，收於《文淵閣四庫全書》，經部，禮類，雜禮書之屬。

王安石[宋]，《臨川文集》，收於《文淵閣四庫全書》，集部，別集類。

王延壽[漢]，〈文考賦畫〉，收於俞劍華編，《中國畫論類編》，北京：中國古典藝術出版社，1956。

王明清[宋]，《揮麈錄》，北京：中華書局，1961。

王原祁等[清]，《御定佩文齋書畫譜》，收於《文淵閣四庫全書》，子部，藝術類，書畫之屬。

王毓賢[清]，《繪事備考》，收於《文淵閣四庫全書》，子部，藝術類，書畫之屬。

王闢之[宋]，《澠水燕談錄》，收於《文淵閣四庫全書》，子部，小說家類，雜事之屬。

司馬光[宋]，《司馬光奏議》，太原：山西人民出版社，1986。

白居易[唐]，《白氏長慶集》，收於《文淵閣四庫全書》，集部，別集類。

白珽[元]，《湛淵靜語》，收於《文淵閣四庫全書》，子部，雜家類，雜說之屬。

宇文懋昭[宋]，《欽定重訂大金國志》，收於《文淵閣四庫全書》，史部，別史類。

朱卞[宋]，《泗洧舊聞》。

朱彧[宋]，《萍州可談》，上海：上海古籍出版社，1989。

朱震[宋]，《漢上易傳》，收於《文淵閣四庫全書》，經部，易類。

朱翼中[宋]，《北山酒經》，收於《文淵閣四庫全書》，子部，譜錄類，飲饌之屬。

米芾[宋]，《畫史》，收於《文淵閣四庫全書》，子部，藝術類，書畫之屬。

──，《畫史》，收於盧輔聖主編，《中國書畫全書》，第1冊，上海：上海書畫出版社，1993。

吳之振[清]編，《宋詩鈔》，收於《文淵閣四庫全書》，集部，總集類。

宋濂[明]，《元史》，北京：中華書局，1976。

李日華[明]著，屠友祥校註，《味水軒日記》，上海：上海遠東出版社，1996。

李攸[宋]，《宋朝事實》，收於《文淵閣四庫全書》，史部，政書類，通制之屬。

李延壽[唐]，《北史》，北京：中華書局，1974。

李昉[宋]等編，《太平御覽》，收於《文淵閣四庫全書》，子部，類書類。

李樗、黃櫄[宋]，《毛詩李黃集解》，收於《文淵閣四庫全書》，經部，詩類。

李濂[明]，《汴京遺蹟志》，收於《文淵閣四庫全書》，史部，地理類，古蹟之屬。

李覯[宋]，《旴江集》，收於《文淵閣四庫全書》，集部，別集類。

李燾[宋]，《續資治通鑑長編》，收於《文淵閣四庫全書》，史部，編年類。

──，《續資治通鑑長編》，北京：中華書局，2004。

沈括[宋]，《夢溪筆談》，收於《文淵閣四庫全書》，子部，雜家類，雜說之屬。

──，《夢溪筆談》，北京：中華書局，1985。

汪藻[宋]，《靖康要錄》，收於趙鐵寒編，《宋史資料粹編》，台北：文海出版社，1970。

周去非[宋]，《嶺外代答》，收於《文淵閣四庫全書》，史部，地理類，雜記之屬。

周邦彥[宋]，〈汴都賦〉，《古今事文類聚》，收於《文淵閣四庫全書》，子部，類書類。

周密[元]，《癸辛雜識》，北京：中華書局，1997。

──，《齊東野語》，北京：中華書局，1983。

周煇[元]，《清波雜志》，北京：中華書局，1994。

孟子，《孟子集注大全》，日本龍谷大學圖書館藏本，成書日期不詳。

孟元老[宋]撰，鄧之誠注，《東京夢華錄注》，北京：中華書局，1982。

孟元老等[宋]，《東京夢華錄》（外四種），上海：古典文學出版社，1957。

季本[明]，《詩說解頤》，收於《文淵閣四庫全書》，經部，詩類。

林之奇[宋]，《尚書全解》，收於《文淵閣四庫全書》，經部，書類。

姚思廉[唐]，《陳書》，北京：中華書局，1972。

施耐庵、羅貫中[明]，《水滸傳》，北京：人民文學出版社，1997。

洪邁[宋]，《容齋三筆》，長春：吉林文史出版社，1994。

范仲淹[宋]，《范文正集》，收於《文淵閣四庫全書》，集部，別集類。

范處義[宋]，《詩補傳》，收於《文淵閣四庫全書》，經部，詩類。

范曄[南朝]，《後漢書》，北京：中華書局，1965。

英和等[清]輯，《石渠寶笈三編》，台北：國立故宮博物院，1969。

──，《石渠寶笈三編》，上海：上海古籍出版社，1995。

唐庚[宋]，《眉山詩集》，收於《文淵閣四庫全書》，集部，別集類。

夏文彥[元]，《圖繪寶鑒》，收於《文淵閣四庫全書》，子部，藝術類，書畫之屬。

徐夢莘[宋]，《三朝北盟會編》，收於《文淵閣四庫全書》，史部，紀事本末類。

班固[漢]，《漢書》，北京：中華書局，1987。

荊浩[宋]，《筆法記》，收於盧輔聖主編，《中國書畫全書》，第1冊，上海：上海書畫出版社，1993。

袁燮[宋]，《毛詩講義》，收於《文淵閣四庫全書》，經部，詩類。

康有爲[清]，《康有爲政論集》，北京：中華書局，1981。

張丑[明]，《清河書畫舫》，收於《文淵閣四庫全書》，子部，藝術類，書畫之屬。

張方平[宋]，〈論汴河利害事〉，《樂全集》，鄭州：中州古籍出版社，2000。

張廷玉等[清]，《明史》，北京：中華書局，1974。

張彥遠[唐]，《歷代名畫記》，收於盧輔聖主編，《中國書畫全書》，第1冊，上海：上海書畫出版社，
　　1993。

張能臣[宋]，《酒名記》，收於陶宗儀，《說郛三種》，上海，1988年再版。

張鎡[宋]，《南湖集》，收於《文淵閣四庫全書》，集部，別集類。

梅堯臣[宋]，《宛陵先生文集》，收於《文淵閣四庫全書》，集部，別集類。

脫脫等[元]，《宋史》，北京：中華書局，1977。

——，《金史》，北京：中華書局，1975。

郭元[清]，《全金詩》，收於《文淵閣四庫全書》，集部，總集類。

郭若虛[宋]，《圖畫見聞誌》，收於于安瀾，《畫論叢刊》，第1卷，北京：人民美術出版社，1964。

——，《圖畫見聞誌》，收於于安瀾編，《畫史叢書》，第1冊，台北：文史哲出版社，1974。

——，《圖畫見聞志》，收於盧輔聖主編，《中國書畫全書》，第1冊，上海：上海書畫出版社，1993。

郭熙[宋]，《林泉高致》，收於盧輔聖主編，《中國書畫全書》，第1冊，上海：上海書畫出版社，
　　1993。

——，《林泉高致集》，收於《文淵閣四庫全書》，子部，藝術類，書畫之屬。

陳均[宋]，《九朝編年備要》，收於《文淵閣四庫全書》，史部，編年類。

陳廷敬等[清]奉敕編，《御選唐詩》，收於《文淵閣四庫全書》，集部，總集類。

陳師道[宋]，《山後談叢》，收於《文淵閣四庫全書》，子部，小說家類，雜事之屬。

陳舜俞[宋]，《都官集》，收於《文淵閣四庫全書》，集部，別集類。

陸費逵總勘，《宣和遺事》，[四部備要]史部，上海中華書局據士禮居本校刊。

陸翽[晉]，《鄴中記》，收於《文淵閣四庫全書》，史部，載記類。

陶宗儀[明]，《說郛》，收於《文淵閣四庫全書》，子部，雜家類，雜纂之屬。

傅澤洪[清]編，《行水金鑑》，收於《文淵閣四庫全書》，史部，地理類，河渠之屬。

彭定求等[清]，《全唐詩》，北京：中華書局，1999。

曾棗莊等編，《全宋文》，上海：上海辭書出版社，2006。

——，《全宋文》，成都：巴蜀書社，1988。

黃佐[明]，《泰泉鄉禮》，收於《文淵閣四庫全書》，經部，禮類，雜禮書之屬。

黃庭堅[宋]，《山谷集》，收於《文淵閣四庫全書》，集部，別集類。

黃幹[宋]，《勉齋集》，收於《文淵閣四庫全書》，集部，別集類。

黃震[宋]，《黃氏日抄》，收於《文淵閣四庫全書》，子部，儒家類。

愛新覺羅‧溥儀著[清]，《我的前半生》，香港：交通書店，1964。

楊萬里[宋]，《誠齋集》，收於《文淵閣四庫全書》，集部，別集類。

葉夢得[宋]，《石林燕語》，北京：中華書局，1984。

董逌[宋]，《廣川畫跋》，收於盧輔聖主編，《中國書畫全書》，第1冊，上海：上海書畫出版社，1993。

董誥[清]編，《全唐文》，北京：中華書局，1987。

鄒一桂[清]，《小山畫譜》，收於《文淵閣四庫全書》，子部，藝術類，書畫之屬。

綠天館主人[明]，〈古今小說序〉，見馮夢龍，《古今小說》，北京：人民文學出版社，1958。

裴孝源[唐]，《貞觀公私畫史》，收於《文淵閣四庫全書》，子部，藝術類，書畫之屬。

趙承恩[清]輯，《宋名臣奏議》，收於《文淵閣四庫全書》，史部，詔令奏議類，奏議之屬。

趙秉文[金]，《滏水文集》，收於《文淵閣四庫全書》，集部，別集類。

趙采[元]，《周易程朱傳義折衷》，收於《文淵閣四庫全書》，經部，易類。

劉祁[金]，《歸潛志》，收於《文淵閣四庫全書》，子部，小說家類，雜事之屬。

劉昫等[後晉]，《舊唐書》，北京：中華書局，1975。

劉道醇[宋]，《五代名畫補遺》，收於盧輔聖主編，《中國書畫全書》，第1冊，上海：上海書畫出版社，1993。

──，《聖朝名畫評》，收於盧輔聖主編，《中國書畫全書》，第1冊，上海：上海書畫出版社，1993。

厲鶚[清]編，《宋詩紀事》，收於《文淵閣四庫全書》，集部，詩文評類。

蔡絛[宋]，《鐵圍山叢談》，北京：中華書局，1983。

──，《鐵圍山叢談》，收於《文淵閣四庫全書》，子部，小說家類，雜事之屬。

蔡襄[宋]，《端明集》，收於《文淵閣四庫全書》，集部，別集類。

鄭玄[漢]注，賈公彥[唐]疏，《周禮注疏》，收於《文淵閣四庫全書》，經部，禮類，周禮之屬。

鄭樵[宋]，《通志》，收於《文淵閣四庫全書》，史部，別史類。

鄧椿[宋]，《畫繼》，收於《文淵閣四庫全書》，子部，藝術類，書畫之屬。

──，《畫繼》，收於盧輔聖主編，《中國書畫全書》，第2冊，上海：上海書畫出版社，1993。

閻若璩[清]，《四書釋地》，收於《文淵閣四庫全書》，經部，四書類。

鮑廷博[清]，《庚子銷夏記》，收於《文淵閣四庫全書》，子部，藝術類，書畫之屬。

薛居正等[宋]，《舊五代史》，北京：中華書局，1976。

韓拙[宋]，《山水純全集》，收於《文淵閣四庫全書》，子部，藝術類，書畫之屬。

──，《山水純全集》，收於《美術叢書》，台北：藝文印書館，四集第十輯，冊20。

龐元英[宋]，《文昌雜錄》，收於《文淵閣四庫全書》，子部，雜家類，雜說之屬。

羅貫中[明]，《三國演義》，北京：人民文學出版社，1998。

羅燁[宋]，《醉翁談錄》，上海：古典文學出版社，1957。

蘇軾[宋]，《東坡全集》，收於《文淵閣四庫全書》，集部，別集類。

──，《蘇東坡集》，上海：商務印書館，1958。

蘇轍[宋]，《欒城集》，收於《文淵閣四庫全書》，集部，別集類。

覺羅石麟等[清],《山西通志》,收於《文淵閣四庫全書》,史部,地理類,都會郡縣之屬。

顧炎武[清],《歷代帝王宅京記》,收於《文淵閣四庫全書》,史部,地理類,都會郡縣之屬。

今人著作

中日文

孔憲易,〈《清明上河圖》的「清明」質疑〉,《美術》,1981年第2期。

王正華,〈通衢車馬正喧闐——「清明上河圖」與北宋汴京的生活〉,《歷史月刊》,創刊號（1988.2）。

——,〈過眼繁華:晚明城市圖、城市觀與文化消費的研究〉,收於李孝悌編,《中國的城市生活》,北京:新星出版社,2006。

田久川、田麗,〈不徇私情垂範百世——宋仁宗慈聖光獻曹皇后〉,《東北之窗》,2007年第22期。

申自強,〈睟說上善門——《清明上河圖》答問〉,《開封教育學院學報》,第3期（2001.9）。

伊佩霞（Patricia Burkely Ebrey）,〈文人文化與蔡京和徽宗的關係〉,收於漆俠編,《宋史研究論文集:國際宋史研討會暨中國宋史研究會第九屆年會編刊》,保定:河北大學出版社,2002。

——,〈談宮廷收藏對宮廷繪畫的影響:宋徽宗個案研究〉,《中國書畫》,2003年第12期。

——,〈宮廷收藏對宮廷繪畫的影響:宋徽宗（1100–1125年在位）的個案研究〉,《故宮博物院院刊》,2004年第3期。

伊原弘編,《「清明上河圖」をよむ》,東京:勉誠出版,2003。

任立輕、范喜如,〈河南河內向氏家族的盛衰〉,《焦作師範高等專科學校學報》,25卷1期（2009）。

余冠英等主編,《唐宋八大家全集》,北京:國際文化出版公司,1988。

余輝,〈南宋宮廷繪畫中的「諜畫」之謎〉,《故宮博物院院刊》,2004年第3期。

——,〈從張著跋文考《清明上河圖》的幾個問題〉,收入香港藝術館,《國之重寶——故宮博物院藏晉唐宋元書畫展》,香港:康樂及文化事務署,2007。

吳琦,〈漕運與中國封建社會的長期延續〉,《中國農史》,第19卷第4期（2000）。

吳曉亮,〈略論宋代城市消費〉,《思想戰線》（雲南大學人文社會科學學報）,1999年第5期。

李合群,〈北宋東京汴河東水門攷〉,《華夏考古》,2005.3。

李春堂,《坊牆倒塌以後:宋代城市生活長卷》,長沙:湖南人民出版社,2006。

李華瑞,《王安石變法研究史》,北京:人民出版社,2004。

沈從文,《中國古代服飾研究》,台北:南天書局,1988。

沈履偉,〈曾布與熙寧變法〉,《史學研究》,2004年第8期。

周筱贇、陳志廣,〈解析王安石變法中的市易法〉,《江漢論壇》,2004年第3期。

周寶珠,《宋代東京研究》,開封:河南大學出版社,1992。

——,《《清明上河圖》與清明上河學》,開封:河南大學出版社,1997。

──，〈從《清明上河圖》看宋廷的腐敗統治〉，《史學月刊》，2005年第4期。

林甘泉，《中國經濟通史 秦漢經濟史（上）》，北京：中國社會科學出版社，2007。

徐邦達，〈清明上河圖的初步研究〉，《故宮博物院院刊》，1958年第1期。

班宗華（Richard Barnhart），〈宋代的繪畫〉，見楊新等著，《中國繪畫三千年》，耶魯大學出版社、
　　北京外文出版社，1997。

宿白，《白沙宋墓》，北京：文物出版社，1957。

崔英超、張其凡，〈論宋神宗在熙豐變法中主導權的逐步強化〉，《江西社會科學》，2003年第5期。

張白露，〈北宋末文人畫背景下郭熙藝術地位再探〉，《藝術百家》，2007年第5期（總第98期）。

張光賓，〈宣和書畫二譜宋刻質疑〉，《故宮文物月刊》，10卷7期（1992）。

張安治，《清明上河圖》，北京：人民美術出版社，1979。

曹星原，〈破解《清明上河圖》之謎〉，收於上海博物館，《〈國寶──晉唐宋元〉國際研討會論文
　　集》，上海：上海博物館出版社，2004。

陳安麗，〈評蘇轍對熙豐變法的態度〉，《江西社會科學》，2003年第5期。

陳高華編，《宋遼金畫家史料》，北京：文物出版社，1984。

陳傳席，〈論北宋中、後期山水畫保守和復古的總趨勢〉，《新美術》，1986年第2期，頁35–40。

──，〈《清明上河圖》的創作與流傳〉，《美術史研究》，2009年第2期。

陳葆真，〈宋徽宗繪畫的美學特質──兼論其淵源和影響〉，《國立臺灣大學文史哲學報》，第40期
　　（1993）。

曾布川寬，〈郭熙と早春圖〉，《東洋史研究》，35：4（1977）。

楊伯達，《榮寶齋畫譜：清明上河圖卷》，北京：榮寶齋出版社，1995。

楊果，〈宋代后妃參政述評〉，《江漢論壇》，1994年第4期。

楊新，〈清明上河圖地理位置小考〉，《美術研究》，1979年第2期。

鄒身城，〈宋代形象史料《清明上河圖》的社會意義〉，1980年〈中國宋史研究會〉論文。

鈴木敬[日]，〈畫學を中心として徽宗畫院の改革と院體山水畫樣式の成立〉，《東洋文化研究所紀
　　要》，第38冊。

漆俠，《王安石變法》，上海：上海人民出版社，1959。

漆俠編，《宋史研究論文集：國際宋史研討會暨中國宋史研究會第九屆年會編刊》，保定：河北大學
　　出版社，2002。

熊本崇，〈北宋神宗期の國家財政と市易法〉，《文化》，45（3‧4）（1982）。

劉益安，〈《清明上河圖》舊說疏證〉，《河南大學學報》，1987年第4期。

劉廣豐，〈宋代后妃與帝位傳承〉，《武漢大學學報》（人文科學版），第62卷（2009年第4期）。

潘天壽，《中國繪畫史》，上海：上海人民美術出版社，1983。

蔡罕，〈皇權控制下的北宋院畫──談北宋「翰林圖畫院」繪畫的創作特性〉，《浙江大學學報》，
　　2000年第3期。

鄭振鐸，〈清明上河圖研究〉，《文物精華》，1958年第1期。

鄧廣銘，《北宋政治改革家王安石》，石家莊：河北教育出版社，2000。

──，《北宋政治改革家王安石》，北京：三聯書店，2007。

蕭瓊瑞，〈《清明上河圖》畫名意義的再認識〉，收於遼寧省博物館編，《《清明上河圖》研究文獻彙編》，瀋陽：萬卷出版，2007。

遼寧省博物館編，《《清明上河圖》研究文獻彙編》，瀋陽：萬卷出版，2007。

薄松年，〈宋徽宗時期的宮廷美術活動〉，《美術研究》，北京：人民美術出版社，1981年2期。

薛平拴，〈五代宋元時期古都長安商業的興衰演變〉，《中國歷史地理論叢》，2004年第1期。

嶋田英[日]，〈徽宗朝の畫學について〉，《中國繪畫史論集：鈴木敬先生還曆記念》，東京：吉川弘文館，1982。

西文

Allen, Joseph R., "Standing on a Corner in Twelfth Century China: A Semiotic Reading of a Frozen Moment in the *Qingming shanghe tu*," *Journal of Song-Yuan Studies*, 27 (1997), pp. 109–25.（中譯：〈站在十二世紀中國城市街頭：解讀《清明上河圖》中的定格畫面〉，收於遼寧省博物館編，《《清明上河圖》研究文獻彙編》，瀋陽：萬卷出版，2007。）

Barnhart, Richard, "Landscape Painting around 1085," In Willard J. Peterson, Andrew Plaks, Ying-shih Yu eds., *The Power of Culture: Studies in Chinese Cultural History*, Hong Kong: The Chinese University Press, 1994, pp. 195–205.

Bol, Peter K., *This Culture of Ours": The Intellectual Transition of the T'ang Sung China*, Stanford: Stnaford University Press, 1992.（中譯：包弼德，《斯文：唐宋思想的轉型》，南京：江蘇人民出版社，2001。）

Ebrey, Patricia and Maggie Bickford, *Emperor Huizong and Late Northern Song*, Cambridge: Harvard University Press, 2006.

Hansen, Vallerie, "The Mystery of the Qingming Scroll and Its Subject: the Case Against Kaifeng（《《清明上河圖》及其主題之謎：不是開封的例證〉）," *Journal of Song-Yuan Studies*, no. 26 (1996).

Jang, Scarlett, "Realm of Immortals: Paintings Decorating the Jade Hall of the Northern Song," *Ars Orientalis*, no. 22 (1992), pp. 81–96.

Johnson, Linda Cooke, "The Place of *Qingming shanghe tu* in the Historical Geography of Song Dynasty Dongjing（〈從宋代歷史地圖的角度談《清明上河圖》描繪的地方〉）," *Journal of Song-Yuan Studies*, no. 26 (1996).

Liu, Heping, "The Water Mill and Northern Song Imperial Patronage of Art, Commerce, and Science in China," *Art Bulletin*, vol. 84, no. 4 (2002).

——, *Painting and Commerce in Northern Song Dynasty China, 960–1126*, Yale University, 1997.

Liu, James T.C., *Reform in Sung China, Wang An-shih and his New Policies*, Cambridge (Mass.): Harvard University Press, 1959.

Loehr, Max, *The Great Painters of China*, New York: HarperCollins, 1980.

Murashige, Stanley, "Rhythm, Order, Change, and Nature in Guo Xi's Early Spring," *Monumenta Serica*, 43(1995).

Murck, Alfreda, *Poetry and Painting in Song China: The Subtle Art of Dissent*, Cambridge: Harvard

University Press, 2000.

Murck, Alfreda and Wen C. Fong, *Words and Images: Chinese Poetry, Calligraphy, and Painting*, Princeton: Princeton University Press, 1996.

Murray, Julia K. "Water under a Bridge: Further Thoughts on the Qingming Scroll（橋下之水：對清明上河圖的進一步思考）," *Journal of Song-Yuan Studies*, no. 27(1997), pp. 99–107.

Sturman, Peter, "Cranes above Kaifeng: The Auspicious Image at the Court of Huizong," *Ars Orientalis*, 20 (1990).

Tsao, Hsingyuan（曹星原）, "Unraveling the *Qingming shanghe tu*," *Journal of Song-Yuan Studies*, no. 33 (2003).

Wang, Sarah, "Consistencies and Contradictions: From the Gate to the River Bend in the *Qingming shanghe tu*（〈一致性和矛盾性：從清明上河圖的城門到河道彎處〉）," *Journal of Song-Yuan Studies*, no. 27 (1997).

Whitfield, Roderick, "Chang Tse-tuan's *Ch'ing-ming shang-ho t'u*," Ph.D dissertation, Princeton University, 1965.

——, "Chang Tse-tuan's "Ch'ing-Ming Shang-Ho T'u"," In *Proceedings of the International Symposium on Chinese Painting*, Taipei: National Palace Museum, 1972.

——, "Aspects of Time and Place in Zhang Zeduan's *Qingming Shanghe Tu*," in International Symposium on Art-historical Studies ed., *The Society for International Exchange of Art-historical Studies*, 1985.

Williamson, H. R., *Wang An-shih: a Chinese Statesman and Educationalist of the Sung Dynasty*, London: Probsthain, 1935–37, 1972再版, 2 vols.

Wu, Tung, *Tales from the Land of Dragons: 1000 Years of Chinese Painting*, Boston: Museum of Fine Arts, Boston, 1997.

插圖目錄

人名索引

後 記

　　如果我們接受梅洛・龐蒂所說的：自然是觀念的表像。[1] 我們對《清明上河圖》的理解必須首先基於我們對北宋社會觀念的認識。從所有北宋傳世作品或傳爲北宋的作品來看，幾乎沒有一件可以被簡單的闡釋爲直接歌頌社會的作品。通過本書十章十多萬言的研究篇幅，雖然我爲《清明上河圖》畫面中的物事論證了一個相對能夠與宋代社會觀念吻合的解說，但是仍然不應該稱爲定論。重要的是，通過對與這件作品關連的種種社會、文化以及政治的多元、多角度的討論，我希望今後研究《清明上河圖》的方向不再侷限在「清明盛世」牽強附會的理解中，而是真正的去探究以前歷年來覆蓋在這件作品之上的重重文化曾如何影響了我們對歷史作品的理解——有時誤解成了理解。[2] 本書強調從對圖像的研究出發，再深深從歷史文獻中挖掘有關材料來論證對圖像的解說，因此，筆者強調，社會學美術史研究（social art history）仍然必須始於對作品的物質性（materiality）分析（包括構圖、風格、筆墨、內容等），最後回到社會及文化高度的認識。通過對這件稀世之寶的多年研究，我從方法論的角度得出的結論是，沒有任何一種方法是過時的，但是也不能夠僅僅爲了強調學術的方法論的純潔性，而誤入了爲方法而方法的歧途。美術史研究始於對美術作品中問題的推敲，最後回到對這些問題的回答。

　　美術史研究的首要問題，是要能夠就作品尖銳地提出問題。